寧靜時光

療癒走訪全臺28處宗教國定古蹟

文化部文化資產局

2022 年 09 月

走進古蹟之美

　　本部文化資產局為推廣古蹟之美，增進國人親近古蹟場域的機會，讓全國民眾更容易認識古蹟，讓古蹟更能貼近民眾生活，以「宗教信仰」為出發點，展開一系列國定古蹟專刊的編撰出版，深入淺出，兼具感受、知識、資訊，期能貼近讀者，呈現國定古蹟的生活面向。

　　臺灣有悠久而豐富的宗教文化資產，除了節俗慶典、宗教儀式、戲曲陣頭等無形文化資產外，寺廟、教堂、祠堂等有形文化資產，是傳習宗教文化之空間，也凝聚了在地歷史記憶與族群情感。

　　本書28處宗教信仰類型之國定古蹟，是臺灣文化瑰寶，也是參訪旅遊不能錯過的絕佳景點，從金門、澎湖等島嶼到臺灣本島，幾乎每一地都有歷史悠長的宗教信仰古蹟，而且各有特色。所選具代表性宗教信仰古蹟，從官廟到民間廟宇，從府城與彰化孔子廟、金門朱子祠，到臺南開元寺、北港朝天宮、鹿港龍山寺等，以及南鯤鯓代天府、大龍峒保安宮、滬尾鄞山寺，還有位在臺中的路思義教堂，既有儒、釋、道三教，也包含了各族群民間信仰及基督教教堂建築，可以看出臺灣繽紛多彩並蓄共存的文化活力。為讓讀者在閱讀古蹟個別特色也能獲得較為全體的面貌，特別委請專家學者撰寫導讀及

專欄介紹觀音、媽祖及孔子廟等三大信仰在國內開枝散葉的緣由與其在華人世界的獨特性。

　　不論古今中外，宗教建築多是一時一地的精華，除建築本體用心傾力，更是藝術與工藝創作的展演場域，如彩繪、木作、石雕等。走進宗教信仰古蹟，不僅體會無形文化的氛圍，更適合俯仰之間在每一個角落，細細品味，體驗臺灣的工藝之美。

　　展讀本書，有歷史，有人文，有建築工藝與生活美學。期盼經由本書，帶領讀者進入古蹟的世界，在名勝中領略美學價值，在古蹟裡體驗文化精神，共創這片土地更美好的未來。

文化部　部長　李永得

信仰古蹟 看見時代

　　臺灣是一個高度移民的社會，國人對宗教信仰採兼容並蓄的態度，對生命意義的探索亦隨歲月淬鍊而成長，發展歷史更受到各種不同文化的激盪，深具多元性與獨特性。

　　為使屬於全民的文化資產能親切又有趣地呈現在民眾面前，本局正式開始編撰系列叢書，期待陪伴讀者親近那些塑造今日臺灣風景且具有故事與深厚文化底蘊的老建築；本書不以傾訴古蹟的「歷史背景、建築技術等知識或裝飾如何精緻及技藝如何深湛」為方向，而是藉由輕鬆的筆觸、美好的圖片，透過筆端與鏡頭來傳達作者如何感受古蹟。以寧靜時光作為書名，旨在呈現宗教的本質，引領讀者進入祥和的宗教氛圍，再輔以療癒走訪的副標，希冀讀者藉由閱讀或親訪，獲得身心療癒的功能。

　　寺廟、教堂、祠堂等，作為建築空間，是建築藝術、傳統工藝的載體；作為生活場域，是宗教信仰、無形文化傳布與傳承的發生處。本局以「宗教信仰」為出發點，將展開一系列國定古蹟專刊的編撰出版，讓感受、知識、資訊兼具，貼近讀者，輕鬆活潑，易讀好讀，充分呈現國定古蹟的生活面向。我們期待國人更常出入古蹟，認識古蹟，進而理解古蹟，讓古蹟不只是觀光

景點，也不只是藝文空間，更像一個隨時樂意去親近的朋友，讓「看得見」的文化資產確實成為既熟悉又親切的日常風景。

　　古蹟承載著時代住民的足跡，愈認識古蹟，就愈瞭解我們生存立足之地如何成為現在的模樣，也就愈能疼惜這一片生養我們的土壤。

　　每一處國定古蹟都是長在土地上的國之重寶，殷盼讀者行前帶上這本新書充當「伴遊」，一得空就翻開書頁，走在親近古蹟的路上。

文化部文化資產局　局長　陳濟民

目 次

林承緯
國立臺北藝術大學文化資源學院院長

前 言　　**當我們走進古蹟**

　　寺院廟宇、宗祠教堂，撫慰著這塊土地的子民心靈，城門堡壘，鎮守疆域為斯土斯民帶來安居樂業。曾幾何時，古蹟逐步褪去晦澀難懂的形象，成為了人們日常可親的好去處。這些人們所創造的建築設施，不論是熱鬧滾滾的進行式，或已成追憶之地的過去式，先民世代相傳的古蹟，可謂放眼未來、延續傳統的重要樞紐。

　　戰前時空，某些特定的史蹟，開始成為官方保存的文化財。戰後以來，在楊雲萍、林衡道、漢寶德等古蹟守護先驅投身奉獻，今日諸多致力文資保存的英雄豪傑耕耘及著力，讓社會各界開始意識到古蹟的存在。從史蹟、古蹟到有形文化資產，有形的文化產物，不僅可作為追憶歷史、連結過往的重要橋梁，更是承載先民的文化、智慧通往未來，啟迪人心不可或缺的瑰寶。至今分布於全臺各角落的古蹟，體現著《文化資產保存法》所示「人類為生活需要所營建之具有歷史、文化、藝術價值之建造物及附屬設施」。翻開百餘座國定古蹟的分頁，宛如開啟一部最貼近歷史脈動的島嶼臺灣史話。

　　位於西南臨海沙丘的國定古蹟南鯤鯓代天府，雄偉的宗教殿堂在壯麗的山海景緻相襯下，臺灣王爺總廟盛名不言而喻。終日香煙裊繞的信仰聖地，在王益順、蔣馨等名匠巧手施作之下，展現國定古蹟渾厚的文化表裡。大殿後流露古樸氣息的咾咕石金錢壁，無聲地陳述著鯤鯓王信仰與離島澎湖島人的羈絆。國定古蹟的可貴不僅保留住具歷史、藝術、文化價值的有形載體，素有臺灣王爺信仰總廟美譽的南鯤鯓代天府，其五王信仰更是全國各地崇信五府千歲王爺信仰者重要的朝聖謁祖聖地。終年不斷於大殿舉行的香火刈取儀式，特別集中於該廟主祀神聖誕期間，此俗也以「南鯤鯓五府千歲進香期」

之名，成為了該宗教殿堂另一項國家登錄的重要無形文化資產。如此傳世數百年來的王爺進香，由全國甚至還有遠居海外的王爺信仰社群世代相傳，南鯤鯓代天府這座歷經歲月更迭，仍屹立於臺南北門南鯤鯓沙丘的大廟，成為眾人心靈信仰的歸所原鄉。這座人們崇信的宗教殿堂，除了維持住過往巧匠名家打造的精美華麗堂奧，諸如極盡奢華極致打造氣派的凌霄寶殿，以及透過環境來營造另一股宗教聖域的大觀園及周邊美化工程，都展現出國定古蹟、重要民俗的南鯤鯓代天府獨到之處。

　　另一座數百年來，常與南鯤鯓代天府盛名相互輝映的宗教聖地，座落於40公里外的歷史古鎮北港。自清領時期以來，「北港媽祖、鯤鯓王爺」之說廣泛流傳於民間，印證出北港朝天宮作為媽祖進香不二聖地的地位。百餘年以來，眾多來自全國四面八方的信徒們，在來到朝天宮敬拜完媽祖婆，乞得香火滿載而歸後，下一站便是南鯤鯓代天府，亦有先到南鯤鯓進香，再臨北港參拜朝聖之例。至今聳立於北港鎮的朝天宮廟宇建築，為日治大正年間陳應彬、柯訓、洪坤福、陳玉峰等名匠聯手打造，繁複細膩的木作雕鑿、剪黏交趾陶的造型張力及沉穩厚實的石雕施作，展現出國定古蹟集歷史、文化及藝術價值的人文底蘊。終日香煙裊裊的信仰情境，終年365日敞開大門迎接來自五湖四海信徒香客前來朝聖參拜的大廟風範，體現傳統信仰文化那股無私且開放的氣概。或許你還聽說過，這座廟宇每年從大年初一到媽祖聖誕這段期間，大廟的門扉是全天候為眾人開啟無休的。在朝天宮雕梁畫棟、精緻洗練的廟宇建築場域之中，常年可見外地進香團、國內外觀光客、在地信徒穿梭其中，讓這座古笨港傳世的老廟古蹟仍顯得生氣十足。特別是逢元宵及3月慶

典，傳承百年的在地傳統文武藝陣迎媽祖遶境祭典，更展現有形與無形輝映共生的文化資產活態保存典範。重要民俗「北港朝天宮迎媽祖」一連兩日，依循往昔笨港的文化空間，南巡南港、北巡新街，傳統及特色兼具的藝陣穿梭於北港市街巷道，彰顯在地社群仍活絡傳承文化傳統。另一方面，全臺各地香客往返北港進香朝聖衍生的習俗，造就出各地文化藝術生態的交流互動匯流，當進香團踩在宮口前的朝聖之路上，一眼凝視著北港朝天宮這座有形的國定古蹟，陣頭、香擔、神轎等進香隊伍緩步朝大殿前進，反映著另一部宛如史詩般的朝聖故事即將添上新的一頁。

　　2018年11月12日，位在都會臺北的大龍峒保安宮，成為我國自1982年文化資產保存法施行以來，第100處獲指定的國定古蹟，至於第99處成為國定古蹟的是艋舺龍山寺。這兩座創建於清乾隆年間的廟宇，分別主祀頂郊、下郊崇信的保生大帝與觀音佛祖，今日呈現的歇山飛檐、雕梁畫棟的宏偉廟貌，實為200餘年來，歷經多次修復及重建所成。特別是大正年間重建工程，大龍峒、艋舺兩地分別號召官民各界集資，邀集陳應彬、郭塔、潘麗水及王益順、洪坤福等一時之選的巧匠名工，造就這兩座臺北大廟的不凡氣宇。此外，保安宮自1995年自費推動古蹟修復工作，在2003年獲聯合國教科文組織頒發「亞太文化資產保存獎」，體現了文化資產保存維護由民間自主自發的可貴。1943年3月，日本民藝運動之父柳宗悅來臺考察生活工藝，當他來到彰化，正逢彰化孔子廟遭遇開路面臨拆遷困境，此時柳宗悅不僅疾呼具文化價值的建築物若拆除即不可逆，更搬出孔夫子的仁義道德之說，極力勸說並極力化解這場危機。如今，這座伴隨雍正年間彰化設縣所設置的文廟，歷經時

代更迭數度的重修改建下，1983年成為內政部首批指定的第一級古蹟，另一座位於該縣的知名歷史古鎮鹿港，素有臺灣紫禁城之稱的鹿港龍山寺，也並列為第一波指定的15處第一級古蹟之一。鹿港龍山寺全臺龍山寺之中，規模格局最宏大，甚至被視為國內現存保存最完整的清代建築體，特別是建築形式及雕刻展露出高度的藝術造詣及人文涵養，可謂中臺灣最具指標性的寺廟文化資產典範。

北港朝天宮。（攝影／黃偉強）

素有開臺首府之稱的古都臺南，自荷蘭東印度公司築城於安平至今即將屆滿400年。歡慶建城400週年的府城，其悠遠綿長的發展歷程造就出豐富的文化資產號稱全臺首學的臺南孔子廟、以朱色山牆聞名的祀典武廟，以及寧靖王府邸遺緒與從死五妃祭祠的大天后宮、五妃廟等祠廟設施，都體現出數百年來漢民族開拓安居的歷程。人與超自然、神聖存在構成的心靈羈絆，透過有形的建築體、構件、器物傳世成為寄予過往文化內涵的文化資產，是成就府城400年風華重要的文化基底。市街上各聯境居民崇祀的王爺公、關帝爺、媽祖婆、城隍爺、上帝公、大道公、聖王公、太子爺、土地公等神祇眾聖，順應常民信仰需求營建出匠心具足的宮廟神祠，這些建造物所展露的歷史、文化價值，經文資法的基準審議成為「古蹟」。開元寺舊稱海會寺，其創建淵源可追溯到明鄭時期的「北園別館」，這座屹立於府城的古剎名寺，七開間五落雙護龍的合院格局，是目前國定古蹟中唯一的佛寺建築，雅致的建造風格，搭配寺院特有的庭園環境營造，展現佛教淨土思想的宗教情懷及世界觀。除此之外，跨越明鄭、清領、日治、國府等時空傳世至今的開元寺，保有豐富多元的遺緒，在在展現國家級古蹟的不凡價值。

翻起國定古蹟洋洋灑灑的名錄清冊，彷彿開啟一部臺灣有形文化建構的關鍵歷程，在這部臺灣文化瑰寶的點將錄中，看到人們體現宗教情懷的宗教信仰設施，歷代以來護衛斯土的軍事遺構，以及各項行政治理的機構建物等，構成現今國定古蹟的有形文化資產版圖。像是本書所收錄的28處宗教信仰取向的國定古蹟，多屬漢人移民歷史下所造就的寺廟及祠堂；坐落於臺中市大肚山麓東海大學校園，盛名遠播的路思義教堂，是目前少數獲指定為國定古

蹟的西方宗教聖堂。其特殊具巧思的聖堂造型，出自貝聿銘、陳其寬與張肇康合作設計的偉業，令人印象深刻。1963年落成至今即將滿一甲子，雖然歷史不及多數名列國定古蹟之林的老廟及古砲台，但這項建築體所展現的文化價值，指定理由：「路思義教堂由屋頂與牆合而為一，四片曲面完全分開，在間隙設置天窗及前後窗。進入教堂後視線被雙曲面引伸將導向上，強化了教堂空間矗立高聳的空間流動感，復以從盡端射入的自然光線，使人們產生對宗教崇敬之心」，展現這座國定古蹟在結構系統、空間體驗、材質美感的獨到之處。

　　分布於你我生活周遭的古蹟，一座又一座透過有形的造型表徵，雖然無聲，但具象又明確將各時代的歷史、文化、藝術推進向前。過去，你可能只將古蹟視為懷古思情的裝置。在今日，古蹟不僅彰顯臺灣文化豐富多樣化，更像日本民藝之父柳宗悅所云：「擁有深遠歷史的國家才具有屹立不搖的力量。我們必須珍惜傳統，但並非單純地回歸過去，而是讓過去活在現代。」古蹟宛如時空膠囊，將我們這幾代的故事，精確又不失韻味地傳頌下去。

澎湖
天后宮
P250

臺南
城隍廟
P190

臺南
開基天后宮
P180

臺南
祀典武廟
P170

臺南
大天后宮
P160

臺南
孔子廟
P150

南鯤鯓
代天府
P140

臺南
五妃廟
P200

臺南
北極殿
P210

臺南
開元寺
P220

臺南三山
王國王廟
P230

鳳山
龍山寺
P240

底圖，李聯琨〈臺灣前後山全圖〉，1880（引自／美國國會圖書館 Library of Congress）

龍山寺

艋舺

古蹟就是生活

普濟摩

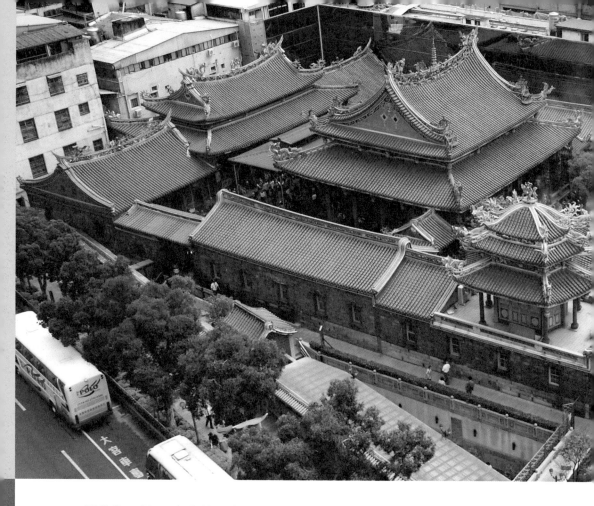

　　循著指示牌，走出捷運龍山寺站一號出口，便是艋舺公園。走入公園，眼前的ㄇ字形廊道兩側設有花圃、座椅，人們三五成群，談天下棋，打牌臥睡。穿過公園，迎面就是臺北市名剎——艋舺龍山寺。

美人照鏡，世俗入佛門

　　艋舺公園位於龍山寺正前方，早年是蓮花池的所在。相傳龍山寺地理屬於「美人穴」，前方開鑿池塘是為了形成「美人照鏡」風水格局，如今水池依舊，設計為平時沒有水，而定時進行水舞表演的基地，因應與龍山寺的緊密

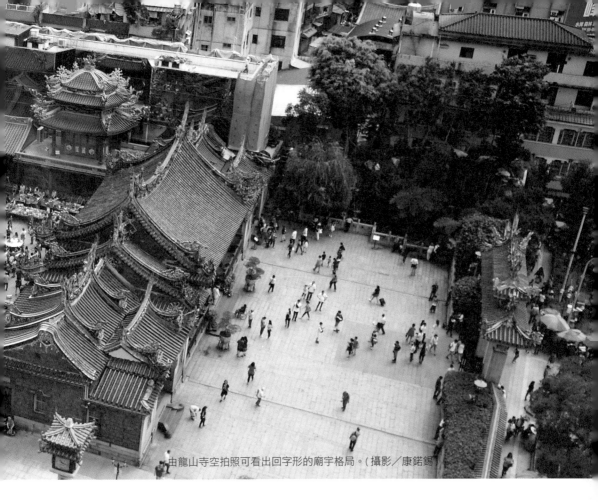

由龍山寺空拍照可看出回字形的廟宇格局。(攝影／康鍩錫)

關聯，公園兩邊的迴廊鐘鼓各一，不過僅為景觀性質。

　廣州街隔開艋舺公園與龍山寺，是世俗生活與神聖境域的界線，艋舺夜市五味齊揚，艋舺公園喧鬧紛雜，一概止於山門之外，維護著佛寺的淨與靜。

　宏偉燦爛的山門，是許多遊客對於龍山寺的印象。進入山門，耳際傳來嘩嘩水聲，偶爾清風徐來，帶有玉蘭清香，腳下踩踏的石磚，長短不一，卻齊整羅列，是先民渡臺的壓艙石。廟埕兩側設置假山瀑布、噴泉水池，瀑布名「淨心」，潺潺水聲令人心靜，隔絕了外頭的車水馬龍。這一帶在最初是三邑人移民上岸墾拓，引入移民信仰。

極致裝飾，中西巧思匯集

龍山寺建築及裝飾的現存形貌經過歷代不斷修建，但規制與大部分主體是日治時期大正九（1920）年由泉州惠安溪底匠派主持修建的成果。

眼前的三川殿寬廣氣派，循著路線圖依序進入三川、中庭、正殿、過水廊、後殿、左右翼殿，來回遊賞，時而駐足，時而觀望。不論作工細緻的石雕、繁複華麗的木雕、人物鮮活的剪黏、構圖筆觸精湛的彩繪、行雲如水的題字，無不巧思繁複，整座寺廟極盡裝飾之能事，卻繁而不雜，不禁令人讚嘆再三。

石雕作品如三川殿中門邊的抱鼓石，除石鼓本體外，鼓面題材為兩種型式的龍圖，鼓面外側則有文官手持旗球戟磬物件的浮雕作品，底座輔以獅座、紋飾，活靈活現。一旁的八卦竹節窗，以石材雕塑竹節樣貌作為窗格，外側加以花、鳥、藤蔓細雕，精緻華美。龍虎門的石窗，香爐中設計戲曲故事情節之透雕，設計繁複，技巧高明。後殿中央的人物柱，以郊遊記趣為題，可以發現掏耳、長嘯、繫鞋等人物動作，趣味生動。

木雕如三川殿的八卦藻井，結合巧妙美觀；正殿上的螺旋形藻井，順時針

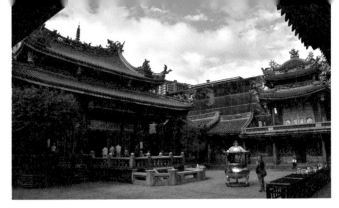

方向旋轉，可見匠師技藝深厚；正殿內的神龕與木棟架細琢精雕，並加以按金，更顯立體華麗。

交趾陶如三川殿正脊上的作品，是1960年代重修時陳天乞和張添發兩位藝師留下的精心手藝；華陀與月老殿旁各有一幅龍、虎交趾陶壁飾，臺灣少見，值得一看。剪黏作品則有後殿屋簷下兩側的壽翁、麻姑，立體鮮活，架式十足。

三川殿的鑄銅龍柱，柱上雕有單龍、海浪、水族，姿態活耀，絕無僅有，珍貴異常。而兩側鐘鼓樓六角三重簷式，頂部凸起如頭盔，造型獨到，充滿立體動感，據說首創於此。此外建築也受到西方影響，裝飾也有使用西方題

	3	4
1	2	5

1. 藝師陳壽彝 1966 年繪製的三川殿中門神「哼哈二將」，龍門及虎門則是「風調雨順」四大天王，這六扇門神畫是陳壽彝在北臺繪製的第一組作品。（攝影／彭永松）

2. 三川殿前檐右側垂柱，收頭雕牡丹垂花裝飾，豎材為麻姑獻壽。（攝影／彭永松）

3. 龍山寺正殿（左）與轎頂式鐘樓。（攝影／鄭明承）

4. 剪黏人物鮮活，架式十足。（攝影／鄭明承）

5. 三川殿前廊日治大正年間重修所造的青銅蟠龍對柱，為全臺所僅有，龍身及取材自封神榜的人物是由交趾陶藝師洪坤福捏塑，再由李祿星翻銅鑄造。（攝影、圖說／彭永松）

材，如三川殿西洋式的山牆、三川殿鬃毛獅子的石雕堵，後殿牆堵上的「紅毛番吹法螺」石雕中西題材匯集，富含趣味巧思。

神祇各顯神通，觀音信仰居冠

　　龍山寺主祀神為觀音佛祖，慈眉善目，寶像莊嚴，尊奉於大殿神龕。前有三寶佛祖，左右陪祀文殊、普賢、十八羅漢、善財、龍女、韋馱、伽藍護法等神，算是佛門家族的標準配備。

　　身為艋舺地區信仰中心的龍山寺，除了收容一些廟宇被拆毀的神祇，還要符合世俗的功利祈福需求，這樣的神祇奉祀於後殿各龕，一字排開相當壯觀。

　　在臺灣民間信仰中，人們相信不同神祇掌管與在行的業務不同，疑難雜症需要找誰幫忙解決就顯得格外重要。整個龍山寺如同醫院，「患者」於正殿報到，再分別到後面各殿進行深入個別的「看診」。

　　每尊神明各有信徒擁護，賜予麟兒的註生娘娘、保佑生產的池頭夫人，外科權威的華陀，近年來以保佑學業的文昌帝君及姻緣牽線的月老最受歡迎。

　　傳聞龍山寺的籤詩靈驗無比，每天總有大批信眾聚在三川殿，擲筊抽籤，絡繹不絕，或許佛祖端坐在蓮臺，觀芸芸眾生，藉由詩句循循教化汲汲營營的凡夫俗子。

<table>
<tr><td>1</td></tr>
<tr><td>2 3 4</td></tr>
</table>

1. 正殿正脊右側祥龍剪黏，重修於 2001 年，由藝師陳義雄製作。

2. 後殿兩側牆面分別嵌有大型龍、虎交趾陶，是藝師洪坤福 1920 年作品。

3. 臺灣人第一位現代雕塑家黃土水 1925 年作品「釋迦出山」，由魏清德委託訂製做為重修落成禮，原作銅像在日治時期收存於正殿，二戰時因正殿遭炸而毀，1989 年文建會修復作品的石膏原模，重鑄銅像贈與龍山寺，現存正殿右側。

4. 正殿前蟠龍石柱雕有封神榜人物，左下為姜子牙，右下呂岳，上方為雷震子。（1.2.3.4. 攝影 / 彭永松）

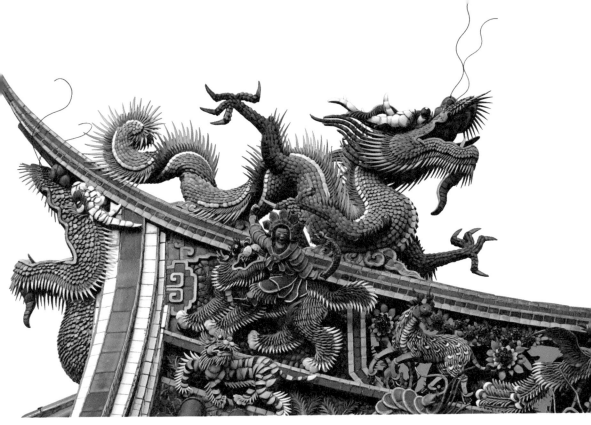

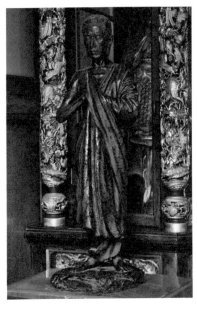

日常與古蹟的距離

龍山寺是艋舺發展的源頭，從昔時三邑人開始在此墾拓引入移民信仰至今，香煙裊裊是艋舺人對未來的展望，極致的建築藝術是艋舺人對過往的銘謝。在歷史舞臺上，龍山寺掌握脈動，不曾缺席。

今日的龍山寺，依舊是臺北人心中的佛剎淨地，也是國際人士來臺必訪的寺廟，儼然是臺灣傳統文化的重要載體之一。

社會日新月異，隨著時間流動，如何跟緊腳步，引領潮流；怎麼固守傳統，延綿香火，是千古不變的課題。在艋舺龍山寺感受歷史的堆疊、建築的震撼與佛門的靜謐，細細品味極致的匠師藝境，原來古蹟離我們很近。（鄭明承）

艋舺龍山寺參觀資訊

創建年代：1738年（現有建築架構奠基於1920年）
主祀神祇：觀世音菩薩
地址：臺北市萬華區廣州街211號
電話：(02) 23025162
重要祭典活動：1月元宵花燈展覽、4月浴佛節、7月盂蘭盆盛會

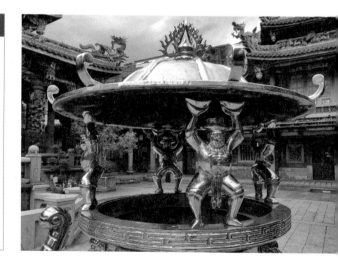

1	2

1. 中庭主香爐，由四名戴帽洋人撐起爐頂蓋；臺灣寺廟建築裝飾中經常可見「憨番」扛負重物或厝角的造型。（攝影、圖說／彭永松）

2. 1950年代重建正殿，木雕藝師黃龜理製作了精美的螺旋藻井及神龕，本次重修細木作由黃龜理及曾銀河對場競技。（攝影／彭永松）

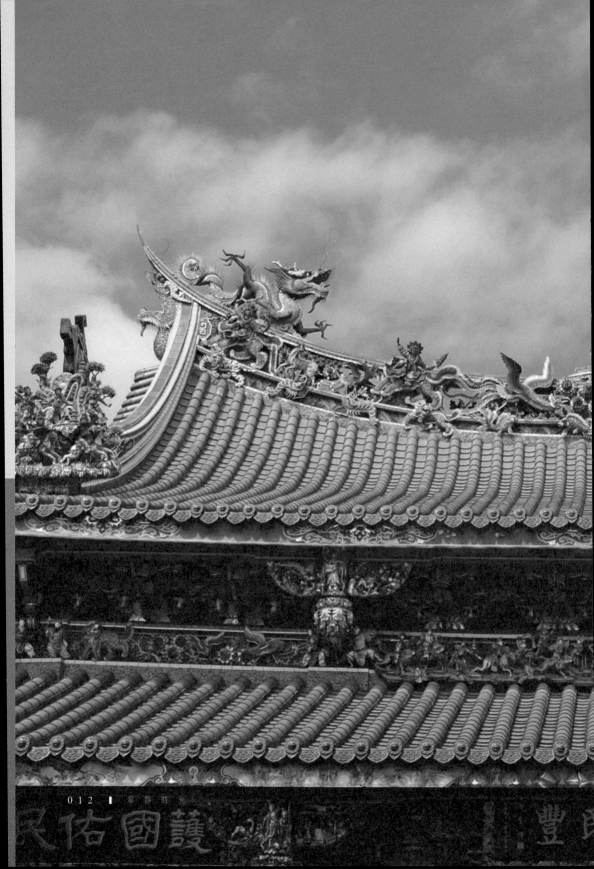

寧靜時光

安海龍山寺與臺灣的龍山寺

　　觀音菩薩信仰在臺灣相當普遍，不管是山間還是城市，有不少的寺廟主祀觀音菩薩。其中龍山寺系統有一定的代表性。「龍山」是華人世界主祀觀音的常見寺名，龍山寺大多源自於福建省泉州府晉江縣的安海龍山寺。為了追本溯源，沿用祖廟的名稱龍山寺。安海龍山寺可追溯到唐高祖武德元（618）年，後來在明熹宗天啟三（1623）年大規模整修，因為地處安海鎮龍山之麓，命名為龍山寺。

　　清代泉州移民來到臺灣，由於旅途險峻，在人生地不熟的情況下，為尋求心靈寄託，一併將原鄉的信仰帶來臺灣，臺灣有數座龍山寺，其中臺北艋舺龍山寺、彰化鹿港龍山寺、高雄鳳山龍山寺為國定古蹟，皆位於人聲鼎沸的泉州移民城鎮。艋舺龍山寺於清乾隆二（1737）年由艋舺的晉江、惠安、南安等三邑移民募款興建，龍山寺作為三邑人的信仰中心，同時也是三邑人的同鄉會館並有地方公共事務中心的功能。鹿港龍山寺建於乾隆五十一（1786）年，相傳其香火是由泉州三邑移民於清初時自安海龍山寺分來，全寺的腹地廣大且保留相當完整清代的木構建築，而成為國定古蹟。鳳山龍山寺建立時間不詳，最晚於清乾隆二十九（1764）年，其創建過程相當傳奇，傳說有位福建移民路過時將安海龍山寺香火遺留於石榴樹上，後香火顯靈發光，信徒便將懸掛香火的樹幹截下直接奉祀，之後創立鳳山龍山寺，佛像迄今仍保留樹幹的原貌。（林承緯）

日治時期所建正殿於二戰時遭炸毀，1953 年由原大匠師王益順之傳人姪孫王世南按原圖紙主持重建，屋頂採歇山重簷構造。（攝影、圖說／彭永松）

大龍峒保安宮

保安宮

從保佑同安到萬民倚靠

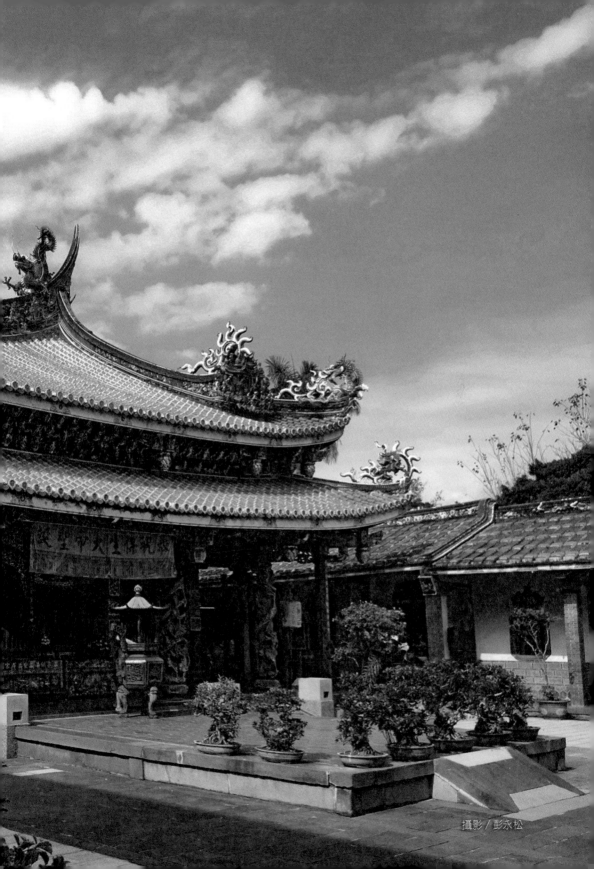

攝影／彭永松

走進臺北市孔廟旁的大龍街，順著紅磚人行道散漫移步，身在摩登繁華都會，卻像走進時空隧道。

涼風輕拂，空氣中盪漾著沉檀幽香，路到盡頭，巍峨的山門和古樸宏大的廟宇映入眼簾，有如天宮華闕，這是大龍峒保安宮。

醫神保萬千生民

大龍峒保安宮主祀醫神保生大帝，是原鄉同安移民的首要信仰，廟名「保安」即源自「保佑同安」。保安宮坐落於大龍峒聚落核心，但影響力不限於大龍峒，更含括淡水河、基隆河沿岸等大臺北地區，遠達基隆。反之，從保安宮的祭祀圈也可得知同安人的分布幾乎包括整個淡水河流域與基隆河下游一帶。

大龍峒保安宮廟殿寬敞，是全臺主祀保生大帝規模最大的廟宇，現有規制是清嘉慶九（1804）年擴建，清道光十（1830）年完工的形貌。而於1917年重修。廟的格局為：前有三川殿，兩側是護龍廂房，上有鐘鼓樓，左右廂連接三川殿，可直達後殿，奉祀主神的正殿居中聳立，基座抬高，屋頂為歇山重簷，位居建築核心位置。各殿祝禱周全後，爬上四樓凌霄寶殿，颯爽涼風中，俯視廟頂紅瓦如鱗片般井然，仿真交趾鮮豔奪目，巨龍翱翔，鯉魚踴躍，望著很是舒人眼目。

古人也愛諧音哏

進廟是有規矩的，須從廟宇左門也就是龍門（面對

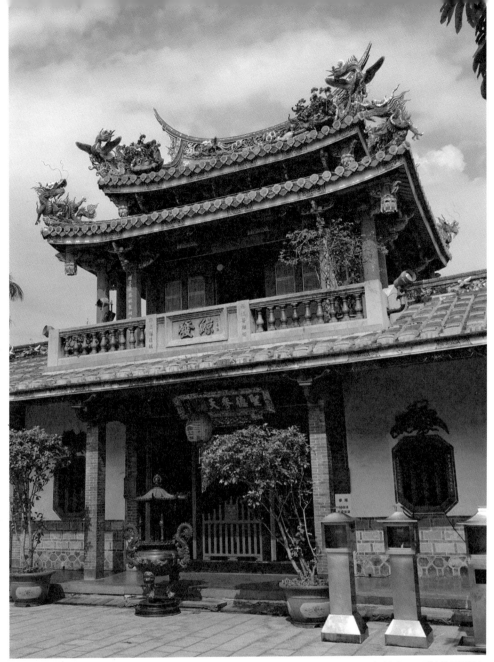

<table>
<tr><td></td><td>2</td></tr>
<tr><td>1</td><td></td></tr>
</table>

1. 三川殿八角蟠龍柱，龍身四爪，前踏浪，後攀雲，氣勢非凡，雕刻於嘉慶十
 （1804）年，是保安宮現存最早的石雕作品。

2. 鐘鼓樓建在東護室與西護室上方，隔著中庭相對而立，兩樓的結構與裝修均
 不同，明顯看得出是拚場之作。此為東側的鐘樓（1.2. 攝影／彭永松）

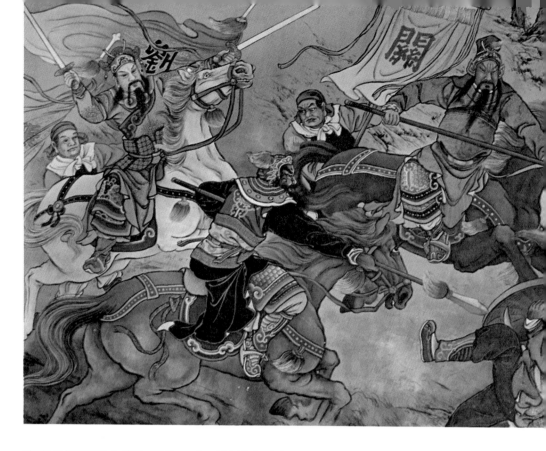

廟宇的話則是右門）進入，表示尊敬與吉祥。

　　入門就是三川殿，供桌並排分列前後，桌上擺著瓜果糖餅紙錢，鮮花爭豔，信徒用來表達深深的謝意。三川殿裡照明不多，卻獨厚頂上的雕塑，幾座燈籠帶來溫暖的亮光，典雅而富於情調。

　　遠望隔著中庭的正殿，金碧絢麗，屋簷翼角高翹，正中寶塔玲瓏，比例對稱，和諧輕巧。斗栱、吊筒、員光、雀替、門扇、窗花、神龕……雕工細緻，按金上彩，燈光一照，層次分明，引人上前一窺。

　　漫步在通往正殿的中庭，地板石塊表面粗糙，凹凸不一，看似不起眼卻靜訴往事。原來它們都是「壓艙石」，從前先民往來對岸貿易，回程習慣以石塊增加船隻重量以求航行安穩，後來有的用來鋪地面，有的用來雕刻。

　　正殿簷下有一座鑄鐵香爐，篆煙氤氳，裊裊自爐中升起，繚繞不絕，承載

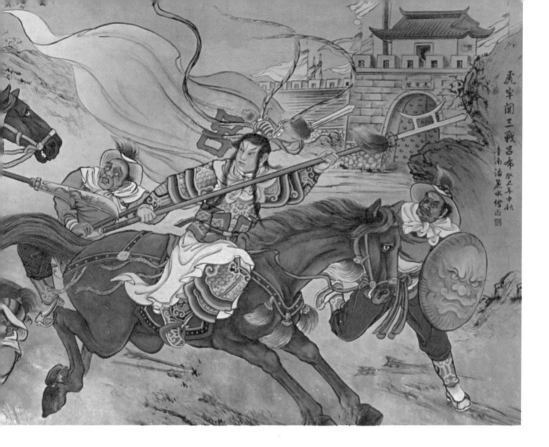

眾生的祈願與盼望達於天聽。古樸的爐身鑄有兩個童子，面對面各持一戟，上掛一面磬牌，寫著「保生大帝」字樣。「戟磬」者，「吉慶」也，原來古人最愛諧音哏。

保境安民穩居帝座

正殿神龕兩旁掛著對聯：

季春十五晨，感紫薇星而降世。
仲夏初二日，乘白鶴馭以升天。

1
2

1.「虎牢關三戰呂布」是藝師潘麗水 1973 年為保安宮為所繪的 7 幅彩繪之一，位於正殿「四面走馬廊」的右廊牆堵，其構圖嚴謹，筆觸流暢，用色華麗，又極典雅。

2. 正殿垂脊人物、斜脊鰲龍吐水剪黏。（1.2. 攝影／彭永松）

上聯首4字「季春十五」提醒大家保生大帝誕辰是農曆3月15日，下聯首4字「仲夏初二」告訴人們保生大帝在5月初2這一天得道升天，都是專屬保生大帝的紀念日。

　　保生大帝端坐於正殿中央，相貌威嚴，俯視人間，邊龕祀奉36神將，造型各異，神態如真，頗有可觀。據傳保生大帝姓吳名夲（音「ㄊㄠ」，不是「本」），生前流傳「點龍眼」、「醫虎喉」等醫療事蹟，不少人隨他修道，最後有36人同成正宗，「永隨帝座」、「直殄魔群」，跟著保生大帝保境安民。

對場車拚百年精彩

　　保安宮的正殿是一座壯麗的建築，五開間的獨立格局，重簷歇山式屋頂巨大壯觀，頂飾七級寶塔與精緻剪黏，獨佔視野，看起來四平八穩，左右對稱，其實有所差異。1917年保安宮重修，陳應彬與郭塔兩位大木匠師對場（即同場較勁）競技，於是左右外觀各顯神通，各有趣味。

　　正殿主建築不同凡響，外牆的裝飾也

極可觀。正殿重簷水車堵之剪黏及泥塑，為陳豆生的作品，以清供博古及歷史人物故事為主。正殿內牆巨幅龍虎堵交趾陶作品尺寸頗大，先分割個別燒製再加以組合，有鷺江洪坤福作的落款。此外名師潘麗水以神話、歷史故事為主題繪作壁畫，構圖精準，用色典雅華麗，走過經過不能錯過。

入廟穿龍門，出廟經虎門。一出廟門便是馬路，廟前的馬路同時也是廟埕，平時讓路於人，逢慶典廟會就歸神明。每年農曆3月14日，保生大帝聖誕前夕依例迎神出巡，神轎、花車、藝陣，形形色色，豔人耳目，其中力士會的神獸鑾輿最吸睛，老祖飛金龍、二祖麒麟送子、三祖白馬、四祖麒麟、五祖四不像、六祖龍馬，各自翹首昂藏，神采不可一世，可惜2013年祝融來襲，波及倉庫，獨留白馬，後來努力復原，重現了飛金龍、麒麟送子與麒麟。

1	2

1.2. 保安宮的門神與彩繪原繪者為張長春，包含簷楣梁棟，正門所繪的秦叔寶與尉遲恭尤為生動（保存於後棟一樓雲衷廳）。1983年重修時，由藝師劉家正執筆。白臉鳳眼為秦叔寶，黑臉杏眼為尉遲恭，精彩威震之姿不減。（攝影／彭永松）

來大龍峒看老臺北

19世紀初年，大龍峒第一條商店街
「四十四坎」的商民募款籌建保安宮，
至今兩百多年。身為大龍峒的信仰中
心，保安宮見證了「頂下郊拚」的往
事，也在世紀末乙未戰爭期間因清軍欠
餉暴亂導致火藥庫爆炸而遭到波及，還
兩度被占用，先是日治初期臺灣總督府
在後殿與東西兩廊設國語學校第三附屬
學校，戰後又有兩百多戶來臺軍眷占住
十餘年。

保安宮經歷了一段漫長的整頓之路，
直到2002年拆除遮棚，正殿屋宇剪黏翹
脊才再現於蒼穹之下，2003年6月底舉行

大龍峒保安宮參觀資訊

創始年代：1742年
主祀神祇：保生大帝
地址：臺北市大同區哈密街61號
電話：(02) 25951676
重要祭典活動：保生文化祭（自農曆3
月5日至5月初舉行）

安龍謝土儀式。「整舊如舊」是保安宮嚴守的重修原則，獲得聯合國教科文組織亞太區文物古蹟保護獎榮譽獎，2018年獲指定為國定古蹟。

保生大帝坐鎮大龍峒保安宮護佑千家萬戶，也在變動迅速都會的一隅留下臺北的老容顏。走一趟大龍峒，來保安宮，浸浴於老廟的氛圍之中，逛老街，喝一碗老中藥行的養生茶湯，老臺北照樣令人怦然心動。（鄭明承）

1	2
3	4

1.2. 由陳應彬與郭塔二位大木匠作對場，三川殿後簷廊員光木雕精細，左右兩側風格明顯不同。前者為陳應彬作品，後者為郭塔作品。

3. 三川殿前廊牆虎堵石雕。

4. 後殿門木雕按金畫色堵，荷葉田田。（1.2.3.4. 攝影／彭永松）

淡水鄞山寺

尊重包容最佳示範

走出捷運淡水站，人潮湧向老街。如果往另一端走去，越過馬路，沿著學府路直行，經過停車場、街屋，這時視線右側將出現些許不尋常，整排紅澄澄斗子砌牆綿延至盡頭，裡邊仿古的大樓佇立，幾叢綠樹穿插其中，與之相映，大大的白色十字架立於路旁，還有寫著教會名稱的招牌相伴。

　　再往前來到鄧公路口，右轉筆直往上，路樹遮蔽不再，眼見紅牆翹脊於紅磚牆內，走近一看，是座前半綠樹掩映，後半被高聳大樓圍繞的古廟，這是鄞山寺。

　　要入前庭範圍，須從池塘邊往左行進，時間若充裕也可選擇往右邁步，沐浴於蔥鬱樹林中，伴隨綠水漣漪、波光粼粼，時而鳥鳴盈耳，可遠望古寺，此路經過平安門，盡頭是廟的龍側。

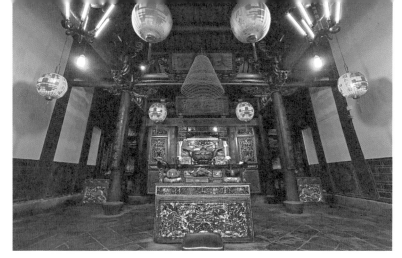

2
1

1. 從前各地的信仰中心大多是以出佃祀田歲收租穀做為常年運作經費，由於淡水地狹人稠，短短 30 多年時間裡原本位處山坡綠地的鄞山寺已經在周邊祀田蓋起了許多大樓出售或出租，成為另一種「廟產」。

2. 鄞山寺正殿。清代臺灣的定光佛廟僅兩座，一是乾隆二十六（1761）年興建的彰化定光庵，另一座就是建於道光三（1823）年的淡水鄞山寺，為永定汀州移民的信仰中心。

3.4. 鄞山寺的泥塑精彩，位在三川殿前廊對看牆的龍虎堵圖案內容有人認為是傳統寺廟常見的降龍羅漢及伏虎羅漢，不過主持 1992 年重修的建築師李乾朗引《福建通紀》載定光佛事蹟：「年十七游豫章，除蛟患……乾德二年隱於武平縣南巖，攝衣趺坐，大蟒猛虎盤伏。」認為不無可能是描寫定光佛降蛟龍及伏虎。下段雙獅堵有旗、球、戟、磬圖案，合為「祈求吉慶」之意。（1.2.3.4. 攝影、圖說／彭永松）

古建築外埕前方的池塘，多為半月形，稱作「半月池」或「月眉池」，具備防禦、防火、供水、控溫等實際作用，另也有風水格局上的考量，是臺灣傳統建築常見的配置。

相傳鄞山寺坐鎮之地為蛤蟆穴，寺後有2尺寬的水井，如眼睛左右各一，寺前的半月碧水，則是嘴巴。位於淡水河邊的「草厝尾」聚落，人稱蜈蚣穴，也作蚊子穴，位置與鄞山寺相對「蛤蟆吞蜈蚣」風水局，每當古寺鳴鐘鼓，聚落內就會鬧火災，人心惶惶，雞犬不寧。

草厝尾街居民找來地理師鬥陣，使用長竹竿頂繫燈反制，名為「釣蛤蟆」說也奇怪，鄞山寺後方的水井竟逐漸混濁，宛若一隻獨眼的蛤蟆。

老廟老得好老得美

站在廟前觀望，古蹟建築瞭然在目，後方新建的大樓擋住天際線，但刻意安排正中不遮擋，恰巧留有約莫正殿寬的縫隙，似乎是現代人對古寺最大的敬意。

鄞山寺建於道光初年，經過多次重修，建築形制與裝飾構件依舊保留原

貌，具有移民原鄉的地域性風格，是臺灣建築史上的代表作。

　　三川殿位居正中，兩側護龍廂房左右夾護，正面山牆相連，設有門戶提供出入，整體色調以斗子砌牆的紅磚色為主，廟頂因青苔爬布而逐漸褪去色彩，殿前增設藍紅兩色的木頭柵欄，鮮豔引人注目。

　　殿頂上的翹脊裝飾，亭臺樓閣的配置與細節，即使顏色漸失，人物基底輪廓神韻依舊，可見工藝之高明。

　　踏入三川殿，迎面是書有廟名的廟額，一旁的石窗、麒麟壁堵、石鼓、石枕、龍柱雕塑渾厚有力，多處刻有道光落款，可得知雕塑年代。兩邊龍虎堵素有降龍伏虎及雙獅麒麟、旗球戟磬的泥塑作品，近來有人將降龍伏虎的羅漢附會為定光佛，實則不然。

　　於殿內抬頭看，頂上棟架斗座雕有「劉海戲金蟾」木作，這個題材雖然普遍，但此處有負重功能，以致金蟾大於劉海，金蟾疙瘩滿身，睜眼吐舌，一旁劉海稚氣童顏，手持銅錢，相視逗弄，詼諧逗趣討喜。

　　望向正殿，正殿地基疊高，象徵地

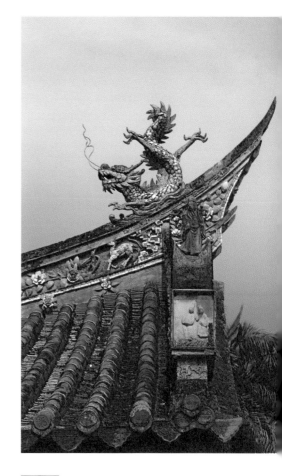

1 | 2

1. 左右護龍山牆尖脊墜裝飾為泥塑雲紋鉤，加上懸掛的磬牌，以「脊磬」諧音吉慶。

2. 鄞山寺泥塑剪黏經過歲月洗禮仍大致保存良好，1992 年重修時決定儘量保留古物原件，由藝師林東利、林瑞桐負責修補。三川殿屋脊左邊的龍頭原已斷毀，在藝師巧手修補下毫無新舊銜接痕跡，下方水浪則是該次重修所增補。（1.2. 攝影、圖說／彭永松）

位，前有御路，素雅無雕刻，石龍柱渾厚大氣，簡潔古樸，與廟前相同，加以藍身紅頭的木柵欄，需從兩側迴廊上殿，正殿雕檐畫棟，駐足一看，左右各有透雕，以鳳凰牡丹與仙鶴荷花為題，內枝外葉，可見昔時匠師之手藝。

「鄧公」者，「定光」也

進入正殿，挑高的殿宇空間，僅有幾張精雕供桌，沒有額外的雜物，清幽寧靜。正殿神龕、窗花雕塑華美，經歲月燻烘已成黝黑，更顯莊嚴，後壁泥塑盤龍，目光炯炯，鎮守神駕後方。鎮殿軟身神像，身著袈裟，端坐雙手於前，慈眉善目，擬真如人。

鄞山寺位於鄧公里、鄧公路，旁有鄧公國小，到底「鄧公」是誰？

其實「鄧公」一詞來自定光古佛，汀州客語「定光」音近閩南語「鄧公」，至今在地居民依舊以鄧公廟稱呼鄞山寺。

主祀的定光古佛是一位高僧，生前於原鄉汀州弘法，追隨者眾，後成為當地重要的鄉土神明。清代閩西汀州

1	3
2	

1. 1992 年重修由藝師劉家正彩繪三川殿中門及龍、虎門神，圖為中門「哼哈二將」。

2. 三川殿右邊二通梁上方斗座為「劉海戲金蟾」。

3. 同治五（1866）年 3 月，江有章、江廷章兄弟獻「坐鎮海門」匾。（1.2.3. 攝影／彭永松）

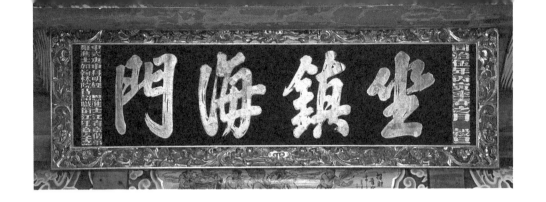

人渡臺開墾，亦將原鄉神祇奉請來臺，成為汀州永定客籍移民重要的信仰
對象，可以從鄞山寺「大德普濟」、「分被東寧」、「度彼一切」古匾、
石碑記、龍柱上「汀郡」、「永邑」字樣為證。

　　早年在新莊、丹鳳、泰山一帶還有汀郡鄞山寺定光佛的輪祀組織，以各地
永定胡姓人士為主，與胡焯猷墾戶的開墾區域密切相關，今已不再輪值，神
像迎入廟內永祀。

傳統剪黏

鄞山寺剪黏裝飾採傳統工法，以鐵線紮骨架泥塑雛形後，再貼上適當剪切的碗盤、花瓶破片，
內容故事則取材傳統民間故事或忠孝節義小說。圖為三川殿正脊堵三國演義「甘露寺」，孫權
聽從周瑜的計策假意招親將小妹許配給劉備，想藉機押人索回荊州，不料被諸葛亮三個錦囊妙
計化解，弄假成真，最後「賠了夫人又折兵」，人物（左至右）：孫小妹、孫權、喬國老、吳
國太、劉備、趙子龍。（攝影、圖說／彭永松）

歷史上的汀州會館

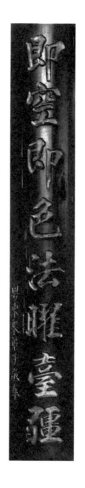

離開正殿，四處走走，可從兩側的護龍前的過水廊，經由寺廟前後繞行一圈，毫無阻礙。鄞山寺除了宗教信仰之地，兩側的護龍是早期的汀州會館，所謂會館是指相互濟助的地緣性組織，提供汀州同鄉來臺的暫居、商旅、集會之所。護龍格局由「一堂二室」的客房提供借宿，在當時時空背景下，位居商業繁榮、五方雜處的滬尾港，是保全同鄉人士來臺免受欺凌的重要設施。

隨著社會發展，移民多已落地生根，族群意識已不同於從前，汀州移民雖依舊崇奉定光古佛，卻鮮少蒞廟參香，汀州會館也已成歷史名詞。現今鄞山寺的護龍改為奉祀昔日有功人士的牌位，其餘作為辦公室、會議室及儲藏之用。

近年來廟宇右側興建文化大樓提供各界租用，提升廟產收入，對古蹟維護與保存頗有挹注。來訪時經過的淡水教會，就是鄞山寺文化大樓多年的房客，耶穌成為定光古佛的房客，在同一片土地傳道濟世。（鄭明承）

鄞山寺參觀資訊

創建年代：1822年
主祀神祇：定光古佛
地址：新北市淡水區鄧公路15號
電話：(02) 26228965
重要祭典活動：農曆正月初六定光佛得道日、7月21日普渡，依古禮祭拜。

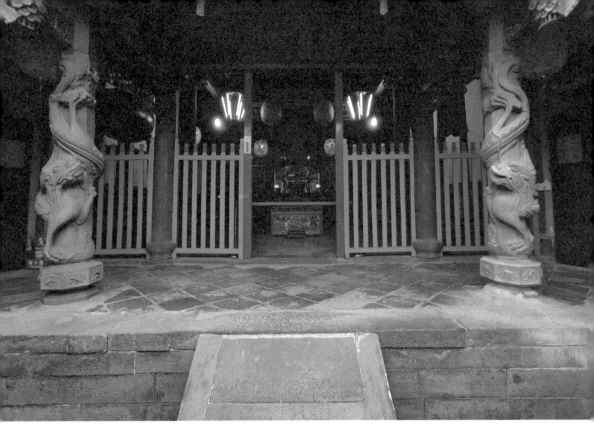

1	2
	3

1. 懸掛於正殿後點金柱的圓弧形木雕對聯：「道光四年秋月吉旦，古貌古心祥興宋代，即空即色法曜臺疆，粵東眾弟子敬奉。」可知鄞山寺雖然是由閩西汀州客家人所建，但與臺灣的粵東客家人有着密切往來。

2. 正殿御路及八角蟠龍柱，柱上刻有「道光三年吉旦」（1823），圓形石柱上盤著單龍各一尾，頭下尾上，造型為道光初年原貌。

3. 鄞山寺獻地大施主羅可斌、羅可榮墓原在鄞山寺左側，1992 年 11 月為了興建文化大樓而遷葬至右側並興建「羅公亭」；當時挖掘出兩個覆蓋陶缸的有蓋金斗，瓦蓋內有「先年雍正十三年葬」及「道光…孟春…永定…可斌榮」等字跡，推測永定羅氏應在雍正年之前即入墾淡水，道光年間由後人以先祖名義施田獻地興建鄞山寺並重修墓地。（1.2.3. 攝影、圖説 / 彭永松）

新莊廣福宮

隨歷史遭遇一起低調

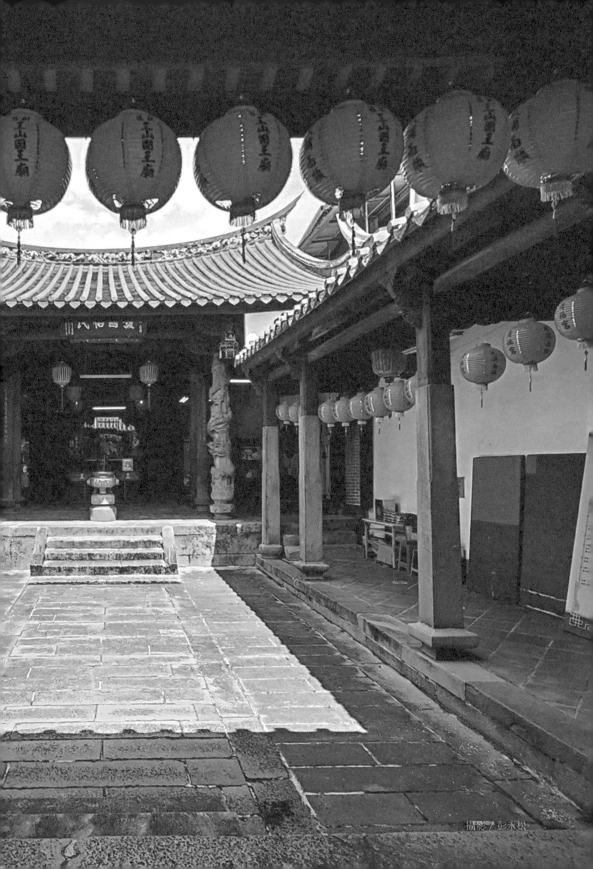

從捷運頭前庄站二號出口，越過大漢橋下幾十公尺寬的大馬路，沿著中正路走，不多久就看見一座宏偉大廟的背影，正是俗稱「王爺宮」的保元宮，見到保元宮，新莊老街就不遠了。

國王口，老街味道

經過保元宮，左轉新莊路，立刻便能察覺氣氛不一樣，老街與一屋之隔的中正路天差地別。保元宮正對老街，百年來鎮守街尾，俯視著來往的人群。

漫步新莊路，紅黃地磚路是老街的正字標記，兩旁街屋不超過四樓，綿延相連至盡頭，氣氛幽靜。老街總是伴隨著老店舖，長年累月飄出的香味霎時承載了生活歲月，是老街的另一種味道。「阿瑞官」是家經營超過百年的粿店，半個手掌大小的芋粿巧、草仔粿是店內的招牌，是新莊人逢年過節不可或缺的祭祀用物，也是許多人記憶中的美味。

隨著紅燈籠持續往前，右方隱身於街屋中的「翁裕美商行」，是清光緒年間開設的老字號麥芽糖店，至今依舊以古法製作，是許多人口中甜蜜滋味的源頭，看似簡樸外觀的店家，其實是統領集團翁家的起家厝。此外，還有以鹹光餅著稱的老店「金合和」「新義軒」「老順香」「尤協豐豆干」等。望向前方，離「國王口」不遠，徒步穿越一個中型廟宇的廟身，才會看到右方古雅的廣福宮。新莊路與思明街交會處，地上舖著與其餘街面不同的不規則地磚，輔以廟體、雲朵造型的相關繪畫。站在路口，可一覽兩間廟宇同位於街口，一座是較為大型古樸的廣福宮，另一座是較小卻華美的福德宮，兩者建築形式及裝飾有明顯差異，但就歷史年代與重要度而言可說不相上下。

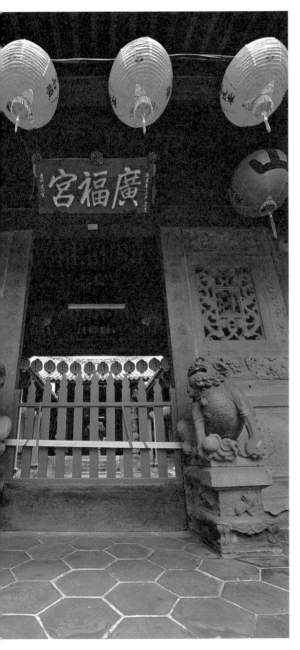

| | 2 |
|1| |

1. 隨著潮州籍大墾戶劉承纘續開鑿劉厝圳（萬安圳）有成，客家人在新莊平原聚墾漸多，才於乾隆四十五（1780）年在劉家首倡下由故鄉潮州迎請三山國王香火，建立了第一座客家移民的大型信仰中心「廣福宮」。在此之前，乾隆十七（1752）年汀州客籍貢生胡焯猷在西雲岩建觀音寺（今五股西雲寺），乾隆二十五年又在新莊街米市倡建關帝廟（今武聖廟），這兩座廟的主神觀世音菩薩和關聖帝君均為泉州、漳州、客籍移民的共同信仰。光緒八（1882）年，新莊街大火，殃及廣福宮，六年後，新竹新埔潮州籍客家人陳朝綱倡議捐資重建，約在光緒十七（1891）年落成。本廟主要構件及空間配置均為當時所留下，圖為三川殿立面，石材為產自八里坌的觀音山石。

2. 廣福宮主祀三山國王，三山國王是起源於潮州揭陽的地方信仰：巾山、明山、獨山三座山的山神，逐漸擴及嘉應、惠州等地；從廣福宮內光緒年間重建留存的石雕捐獻者有饒平、陸豐……等人士可知，三山國王亦普遍為不同祖籍的臺灣客家人所崇祀。（1.2. 攝影、圖説／彭永松）

潮州實力起伏史

講到廣福宮，必須從新莊街的發展史說起。

清代雍正、乾隆年間，新莊地區因河運而成為北臺灣的政治、經濟中心，當然也吸引眾多移民來此謀求發展，其中一部分是來自廣東的移民，而後潮州籍劉姓家族開鑿水圳，對於開墾有莫大的助益。

異地生活穩定，累積足夠財力，他們共同興建廟宇作為族群的信仰中心，以潮汕地區的守護神三山國王及夫人為主祀神祇，見證了潮州人的社經實力，廣福宮便是在這樣的背景登上歷史舞台。

道光年間，臺北的族群衝突加劇，閩粵分類械鬥，促使粵籍人士變賣家產逃離臺北，僅剩少部分潮州籍人士留下，卻變得低調、保守。廣福宮的香火越發蕭條，勉強得以維持。

光緒八（1882）年，新莊街上民宅慘遭祝融，波及廣福宮，光緒十四（1888）年由新竹仕紳陳朝剛招集潮籍客民共同捐資重建，大約在光緒十七（1891）年落成，本廟主要構件

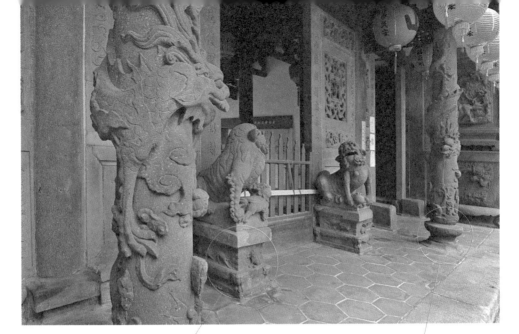

<table>
<tr><td>1</td><td>3</td></tr>
<tr><td>2</td><td>4</td></tr>
</table>

1. 屋脊剪黏。廣福宮三川殿與正殿屋頂均未做龍、鳳等大型剪黏，只在脊堵做動物、花鳥裝飾，1991年重修時保留原有圖樣由藝師仔細修補泥塑及瓷片。

2. 三川殿前步口龍虎對堵。僅分上下堵並分別裝飾有櫃檯腳，是較為少見的做法。一般寺廟對堵常將龍、虎堵安排在上方，麒麟堵或獅堵在下，廣福宮將龍、虎堵置於下方，亦不多見。

3. 三川殿中門石獅，背上鬃毛裝飾雕工非常細緻，公、母獅胸前隱約可見「饒邑、弟子」等刻字。獅座為獨立構件，並未如一般廟宇或傳統建築常見的與下連楹（下門楹）一體成形。

4. 三川殿前步口圓形蟠龍石柱。方形磉石鑿成八邊形凸起，承接圓形的柱礎底座，磉石凸起的做法在臺灣傳統建築並不多見。（1.2.3.4. 攝影、圖說／彭永松）

及空間配置均為此次重建時所留下，
其中的石材，有產自八里坌的觀音山
石，也有唭哩岸石。

　　廣福宮走過顛簸漫長的歷史，曾經
一時黯淡，終究留下光緒年間重建以
來的廟貌，歷久彌新，見證一路走來
的足跡歲月。

少見的樸實廟宇

　　踏入廟前由石塊圍成的小埕，地面明
顯較老街路面低，廣福宮三川殿裝飾素
材以石雕為主，是在地的觀音山石，整
個門面顯得古樸，與欄杆、地板風格一
致，唯一的色彩是殿頂上的紅瓦及廟前
懸掛一整排的大紅燈籠。此廟係潮汕系
統的三山國王信仰，最初是粵式，但經
多次重修，整體形貌已偏閩南風格，只
有少數裝飾與部分矩形斷面通梁尚存粵
式色彩。

　　廟頂脊腹的剪黏細緻繽紛，燕尾脊
上沒有雙龍也沒有寶塔龍珠，卻簡潔
俐落，凸顯完美的圓弧天際線。走近一
看，單龍盤著石柱，蒼勁雄渾，英姿煥
發，龍首朝下呈吐水狀；中間門邊的石

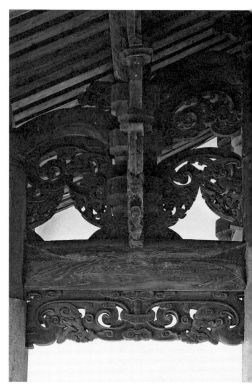

獅自顧自仰天相望，鬃毛圓捲奔放，公獅開口戲球，母獅閉口育幼，憨厚樸實，威嚴中不失可愛，據說都是粵派技法的經典作品。

左右的龍虎堵相當精彩，雙層的櫃檯腳也是少見的配置，上層以「三王圖」為主題，所謂三王指花王牡丹、禽首鳳凰、獸王麒麟，左右兩幅同中求異，有人打趣說龍側麒麟較肥厚，牡丹也較開放，或許是營養較好的緣故。下層左右各以龍虎為主題，不以繁華取勝，雕塑線條精簡，富有神韻。整體大氣但裝飾相當樸質，推測可能因進入日治初期，缺乏經費將廟宇進行華麗的彩繪裝飾。

漫步在古廟中，可以發現除了正殿神龕有施加彩繪按金外，建築構件與裝飾都採原色呈現，更顯樸素面貌。內行

1	2
3	3

1. 全廟木構均未上彩，正好可以仔細觀賞其精美的結構和繁複的雕工。

2. 正殿供奉主神三山國王，以高聳恢宏的屋架突顯其空間地位，大通梁底面高四米六，室內最高點七米三。

3. 正殿前步架左右兩側看橢，左邊雕畫卷形，刻有「重脩大廟」字樣，右邊雕冊頁，刻有「光緒庚寅年」，為光緒十六（1890）年重修留下了重要記錄。（1.2.3. 攝影、圖說／彭永松）

的還會關注廟中其他與眾不同的粵式手法，如矩形的木梁與斷面、烏磚砌起的白粉牆或綠釉花磚。

往日的恩怨已消散，獨留廣福宮廟貌依舊，遠遠護佑著子民。先民的創建，歷史的沉積，總能吸引懂欣賞的雅士來訪，在喧囂紅塵中的靜謐一隅，傾聽濃濃的古意。走一趟新莊老街，拎個鹹光餅、芋粿巧或豆干，享受時光凍結般的淡雅恬靜，品味歲月積累的醇厚。（鄭明承）

新莊廣福宮參觀資訊

創建年代：1780年（現今的規模奠定於1891年修建完成時）
主祀神祇：三山國王
地址：新北市新莊區新莊路150號
電話：(02)89915474

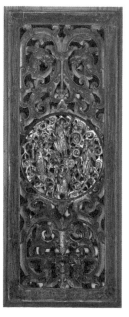

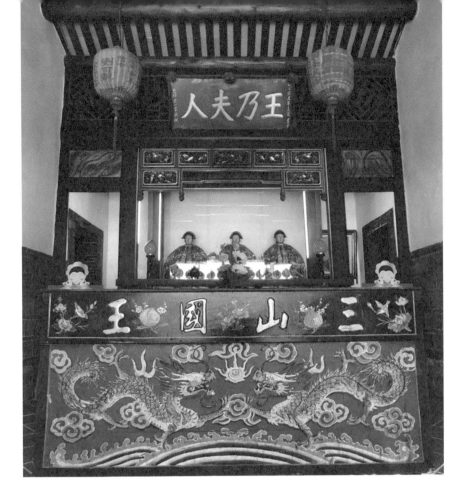

	3
1 2	4

1. 正殿神龕花罩是廣福宮唯一上彩、按金的木作。正面左右為螭虎、八仙透雕窗格，左側圓形木雕按金人物為李鐵拐、何仙姑、呂洞賓、韓湘子；右側圓形木雕按金人物為漢鍾離、張果老、曹國舅、藍采和。

2. 正殿通往後殿的兩側拱門上方，是除了主神龕壁龍之外全廟唯一有彩繪的地方，分別書有「國威能奮武」及「重新王命慶」，兩旁繪牡丹、梅花等圖案。

3. 後殿為三開間，明間供奉三山國王夫人，左右以磚牆隔為廂房。後殿磚牆內部使用烏磚砌成，下方以尺磚斗仔砌，上方為白粉牆面，牆基則是唭哩岸石。

4. 三川殿右邊大通梁下方雀替為雕工華麗繁複的鳳凰造型，百年前匠師一刀一鑿用心雕刻的情景彷彿仍在眼前。（1.2.3.4. 攝影、圖說 / 彭永松）

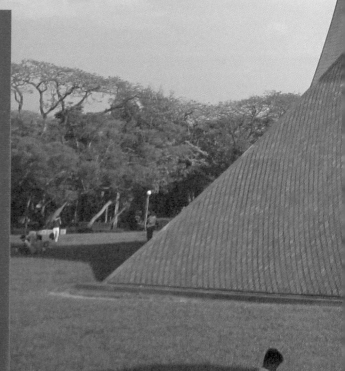

教堂 路思義 東西文化臺灣交匯

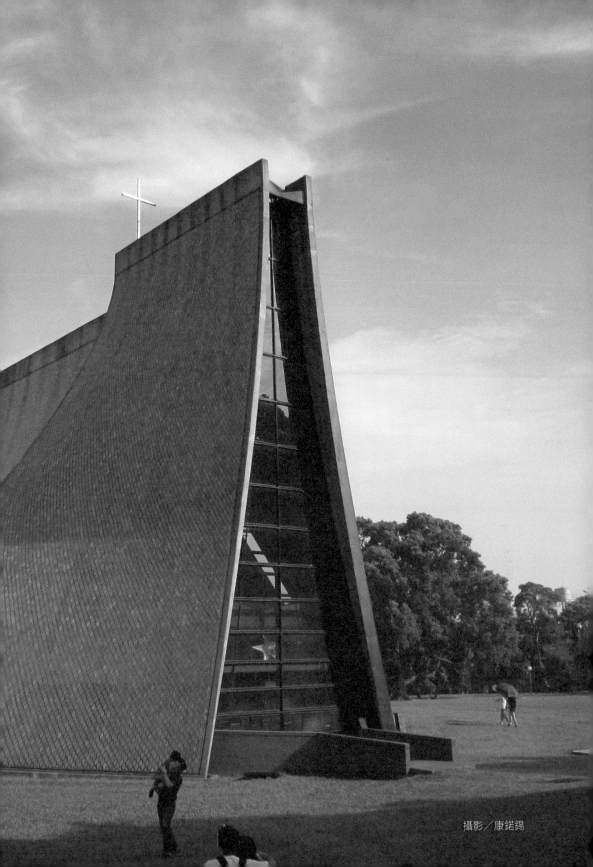

攝影／康鍩錫

位於臺中大肚山山坡的基督教東海大學，因清新幽靜景色和古樸雅致的校舍，而有著「全臺最美校園」的美譽，吸引不少人前來尋幽訪勝。走進那氣勢恢弘的校門後，沿著校園內的約農路走，映入眼簾的即是濃蔭成排的蓊鬱綠樹。

約農路兩側的南洋杉、羊蹄甲、鳳凰樹昂然兀立，卻又默契般的並列形成一條心曠神怡的綠色隧道，美不勝收。這些樹木彷彿為遠道而來的訪客指引方向，因為不遠處的草皮上，即是著名的地標「路思義教堂（Luce Memorial Chapel）」。它不僅是東海大學的精神象徵，更因獨特的造形而遠近馳名。

最年輕現代主義國定古蹟

1963年竣工的路思義教堂，是現代建築語彙進入臺灣的代表。當時，美國聯董會深感大肚山位置偏遠、交通不便，學生必須一律住校，因此有意建造一處讓長時間離家待在校園念書的學生們尋求靈魂慰藉之所。

於是，教堂由美國華裔建築師貝聿銘、東海大學建築系創系教授陳其寬和張肇康建築師合作設計，克服工程技術，建構出無論是結構系統、空間營造，或是材質美感方面都超乎時代的作品。在過程中，聯董會中的路思義家族捐款及幫助甚多，因此教堂便以路思義之名做為紀念。

路思義教堂完工迄今已近60年，不僅流露著基督教會創校興學及宣揚宗教思想的過程，更呈現了臺灣在美援時期中西文化交流的痕跡。

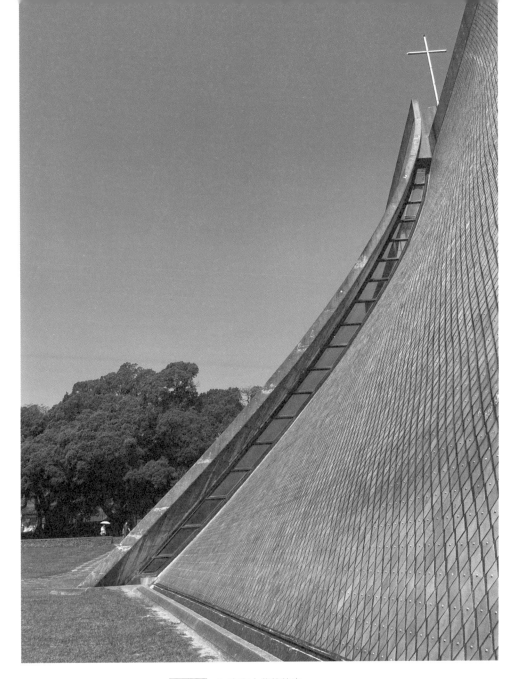

1	2
1	

1. 東海大學校牧室。

2. 從文理大道步行下坡到約農路，就可以看到教堂，教堂表面貼菱形琉璃瓦，以弧形天窗採光。(1.2. 攝影 / 張怡寧)

在那一個冷戰對抗的年代裡，路思義教堂的誕生，彷彿見證了臺灣一頁又一頁的戰後史。

或許，正因為這座教堂背後交織著臺灣戰後文化、政治、歷史、教育等多元面向，以及外觀前衛新穎無比，頗具當代建築獨特意義，2019年初路思義教堂從市定古蹟升格為國定古蹟，這棟「現代主義建築」是臺灣第一棟被指定為國定古蹟的二戰後建築物，其地位不言可喻。

無而後有，虛而後實

設計團隊中善於水墨的陳其寬，不斷融合各種想法，集眾人力量發揮創新巧思及工法計算。在教堂完工的那一年，發表文章〈路思義教堂設計及施工簡述〉於第20期的《葡萄園》雜誌上，說明教堂的設計想法始於1956年的秋天。他在文中寫道：

> 「期能在此建築中，反映吾國之文化傳統，揭示基督博愛犧牲之旨義，且兼具此時代之創造能力與精神。」

為了凸顯中西合璧之效，陳其寬在字裡行間透露著設計過程中不斷商討策略，甚而模擬了十幾種形態，最後整體建築空間採四面曲面組合而成，結構主體呈現了「無柱、無梁、無牆」卻又同時像是「有柱、有梁、有牆」的建築工法，將道家「無而後有，虛而後實」的哲思，演繹得淋漓盡致。

路思義教堂高度將近20公尺，寬約30公尺，外牆最薄處僅有20公分。教堂的雙曲面有如「人」字，上小下大的形狀，呈顯穩定的感覺。外牆上以菱形琉璃瓦覆貼，除了因為琉璃瓦具有保護屋面，以達到防水去垢的功能，更因為考量外部曲面設計，所以採取菱形作貼合。

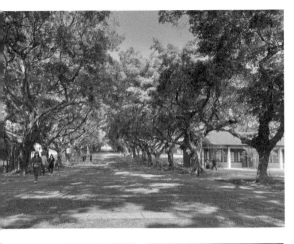

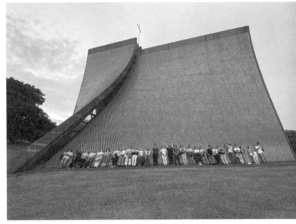

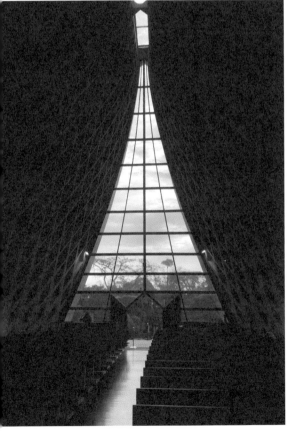

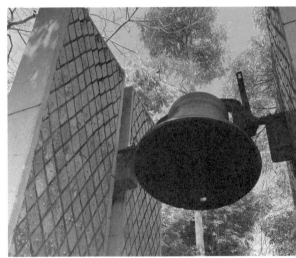

| 1 | 2 |
| 3 | 4 |

1. 文理大道下坡的端點旁，就是路思義教堂。（攝影／張怡寧）

2. 教堂是東海校園活動的焦點。（攝影／丁榮生）

3. 由聖壇望向入口處。（攝影／湯博鈞）

4. 「畢律斯鐘樓」的銅鐘。（攝影／張怡寧）

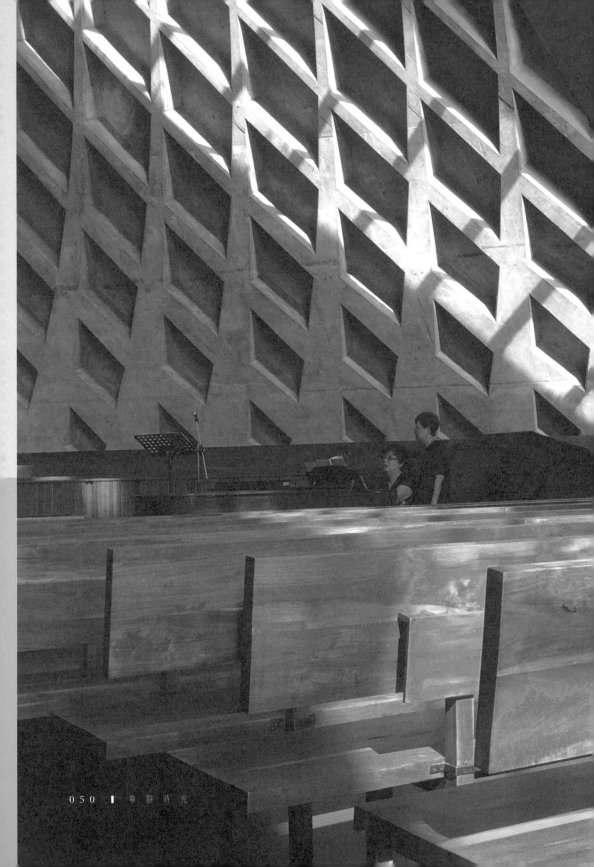

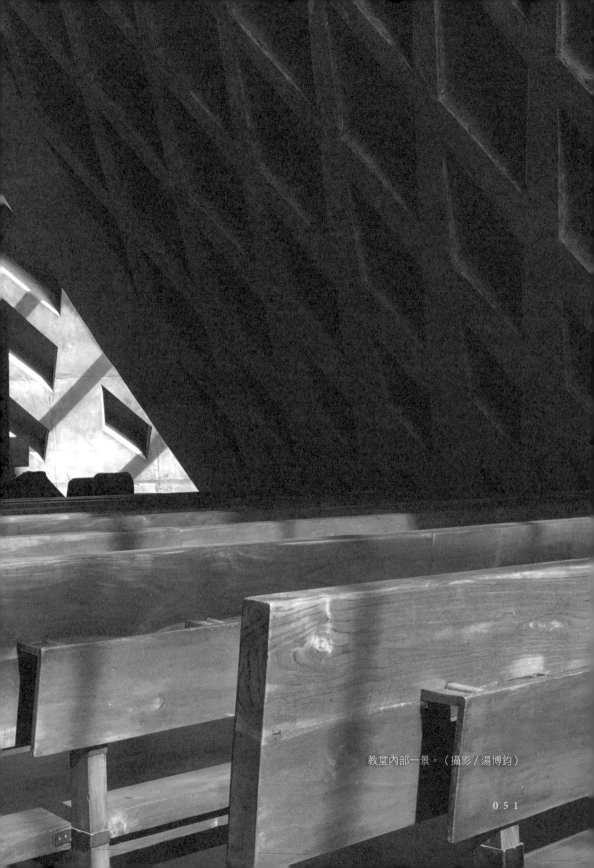

教堂內部一景。（攝影／湯博鈞）

就內部而看，四片牆面圍出了中央的一線天，陽光灑落，讓人在崇拜中內心專注，同時也能感受到儀式的莊重。中間邊窗逸入的光線，實則為教堂添增了一分肅穆之感。室內採以清水水泥做交叉梁，忠實呈現了結構內部的應力方向。教堂約有460席的木製座位，不僅增加堂內溫暖氣氛，更與屋面清水水泥成對比。

一切想望凝聚向上

雖然教堂規模不大，甚至外觀薄如蛋殼，歷經九二一大地震的危機，也毫無毀損，這是建築工法抗震的成就，也是神賜予的奇蹟。尤其教堂的曲面外形，向如茵的草地延展，又如合掌的雙手，所有的想像皆凝聚了與神相遇的信仰意象。

然而，路思義教堂建造的過程及其後，卻也歷經波折。

起造之際，貝聿銘最初想採用磚造的歌德式建築，後因臺灣位於板塊的交界的地震帶上，地震頻仍，所以取消了這個念頭，而後由陳其寬採以如「倒船底」的六角形底座，逐漸修正成現今大家所熟悉的外觀模樣。此外，剛開始規劃教堂時，大家傾向木構造，但因為臺灣天氣過於潮溼，所以構思上又停頓了一段時間，最後選以鋼筋混凝土結構，才得以持續進行建造。

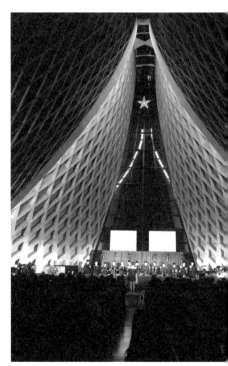

其中，最為人所談論的路思義教堂風波，莫過於貝聿銘和陳其寬兩人「一座教堂，

各自表述」的公案了。或許，那個年代共同著作的概念並未明朗化，目光容易聚集在名氣響亮者，這正是時代因素所致，但卻也為路思義教堂增添更多心嚮往之的欲望。

仰望，無論是不是教徒

從路思義教堂正門口直走，有座「畢律斯鐘樓」。銅鐘於1883年製成，1965年6月從美國運抵臺灣。每年聖誕平安夜時，路思義教堂瀰漫著喜悅與盼望的溫馨氣氛，都會有上萬的人潮湧入東海校園，聚集在此聆聽聖歌。

午夜12點整，「畢律斯鐘樓」的銅鐘便會特別鳴鐘一百響，象徵平安綿延不絕。雖然這個慣例從何時開始已不可考，但那歷經與神同在的平安、喜樂之情，卻是最動人的體驗。（張怡寧）

路思義教堂參觀資訊

創建年代：1963年
主祀神：耶穌基督
地址：臺中市西屯區臺灣大道四段1727號

路思義教堂開放時段：
暮光時刻
週日 15:00-18:00
週一至周五 16:30-18:00
（週二除外、週六不開放）
每週日上午9:00、11:00、13:00 各一堂主日崇拜

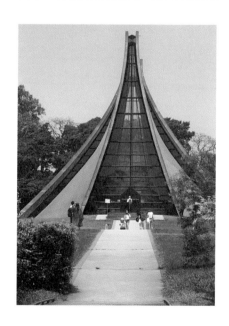

1	2

1. 在路思義教堂舉行聖誕慶典，是東海大學重要活動。
2. 路思義教堂入口。（1.2. 攝影／湯博鈞）

鹿港龍山寺

靜謐內裡的韻致

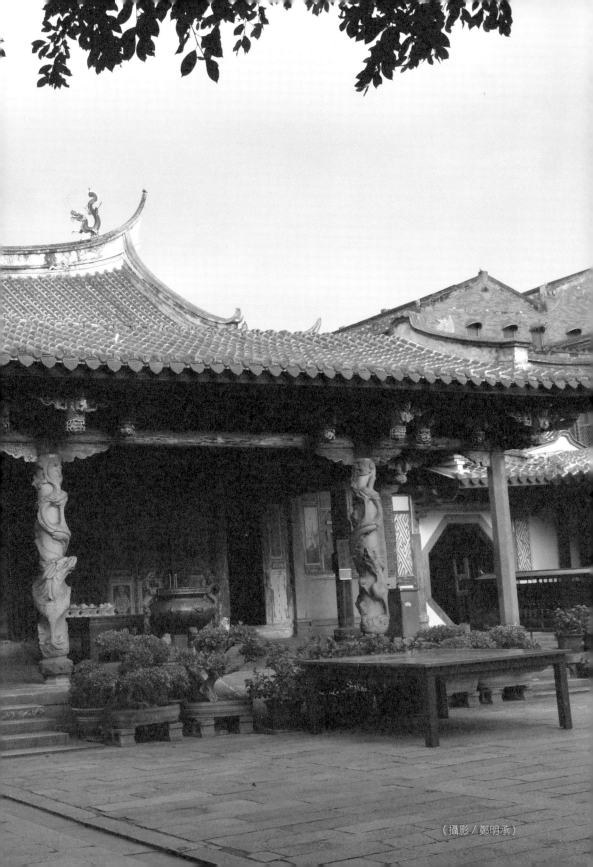

（攝影／鄭明承）

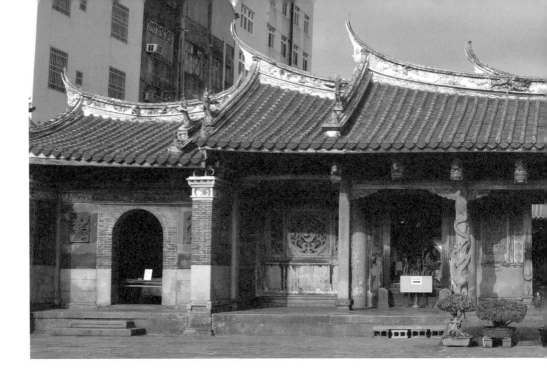

　　歷史悠久，富含文化底蘊的古鎮鹿港，清代以來商業繁茂、人文薈萃，紀錄著臺灣歷史的重要一頁。鹿港地區沒有鐵路，交通至今依舊仰賴公路，一般人乘車來到鹿港，由於交通網絡的安排與設計，多會從彰鹿路銜接中山路，由鹿港聚落的南側進入。

入山門即是佛土

　　駐足在中山路口，俗稱街尾一帶，遙想昔日的「不見天街」，紅磚圓拱造型的街屋與紅磚道，商賈集聚，人潮湧動。如今15公尺寬柏油馬路，車水馬龍，留有不少日治風格的街屋立面，唯一不變的是中山路沿襲不見天街的盛名，為貫穿鹿港聚落核心的道路。在中山路、三民路口，即可見到懸有鹿港龍山寺金字的現代水泥牌樓，穿越直行，碩大的路牌指引著國定古蹟的方向，前行不久至龍山街路口，地上繪有龍山寺字樣，連結著整條灰藍的

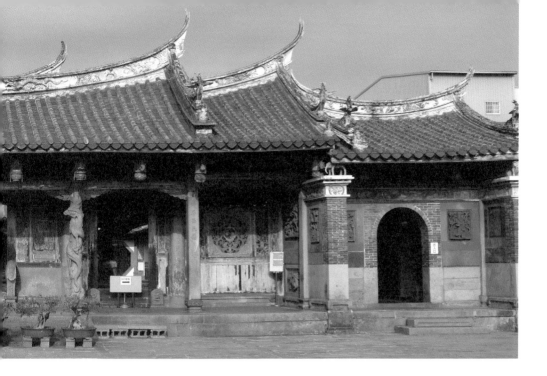

地磚，左轉沿街進入即到達。宏大古樸的寺廟位居左側，佔地千坪，外埕廣闊，很難想像方才路上已與古蹟如此親近，僅因街屋阻擋，無法窺見全貌。

踏入稍低於路面的廟埕，壓艙石板排列整齊，正中山門型式俊秀，兩側輔以紅磚石牆，令來者驚嘆。山門是寺院的入口，是神聖、世俗空間的任意門，一穿過即入佛國。

五門殿冠絕群倫

進入山門，前埕廣闊，以來自中國的花崗石鋪地。兩側設有造景，十八羅漢石雕圍籬環繞，嘉慶年間的古石獅，左右各一，護衛殿宇，在此欣賞五門殿，壯闊奇偉，一覽無遺。兩端設置八字牆，如雙手環抱，左側建有紅磚惜字亭一座，據說是鹿港僅存。

1. 鹿港龍山寺坐東朝西（朝向河面），佔地開闊，是九開間的縱深式大型廟宇。三川殿設有五門，又稱五門殿。（攝影／鄭明承）
2. 紅磚砌的惜字亭據說是鹿港僅存。（攝影／康鍩錫）

廟頂燕尾曲線柔順，脊飾經歲月淘洗，顏色褪去，與紅瓦相映，垂脊末端的仙人騎鳳與八仙泥塑題材少見，線條流暢美觀。

殿前石龍柱，龍頭一上一下，意味「天翻地覆」，雕工精湛，在龍柱界享有極高地位。各門前石鼓與石枕，鐫刻吉祥圖紋，富有意涵；牆上的龍虎、麒麟與博古，雕工嚴謹，繁複卻不雜亂，極盡匠心巧思。

廟簷下方的木雕斗栱與吊筒造型各異，細緻優美，尤以兩側透雕彩繪木窗，正反兩面都可觀，內容包括鯉魚、螭虎、蝙蝠、八卦，寓意先天後天八卦，題材設計與雕工展現高超技法，令人讚嘆。門神繪畫以佛門護法為主題，分別為韋馱、伽藍與四大護法，筆法精妙，據傳不管於門前何處，門神雙眼都會緊緊跟隨。

進到五門殿內會發現戲亭與之相連，共用同一個空間。室內頂棚上方的八卦藻井，斗栱層層相疊，輔以彩繪紋飾，頂心明鏡繪有盤龍，威嚴俯視而下，此藻井除了一半廟堂普遍的功能外，因位於戲亭也具有共鳴的效果，是目前年代最早，跨距最大的藻井，是龍山寺的明星亮點。戲亭面對正殿，架構特殊，高聳華麗，曾有多人端坐太師椅，腳踏金獅，演奏樂器，曲韻幽雅動人，有形無形文化在此相融。

	1	
	2	3

1. 仙人騎鳳，題材獨特。

2. 透雕彩繪木窗，展現木雕高超技法。

3. 在戲亭內仰頭可看到八角形藻井，以環環向中心懸挑的斗栱交織成網狀的天花板，炫麗奪目。（1.2.3. 攝影／鄭明承）

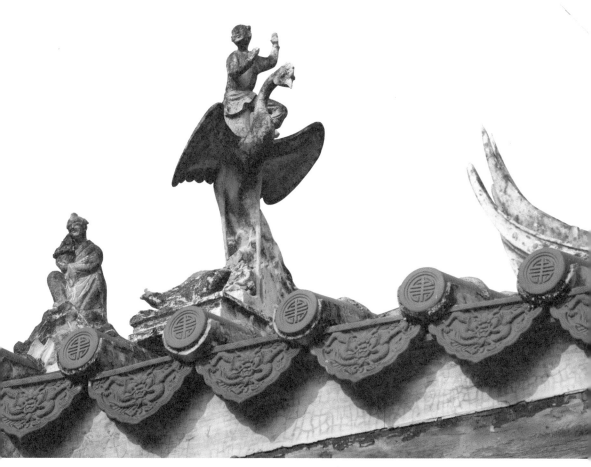

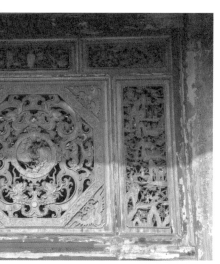

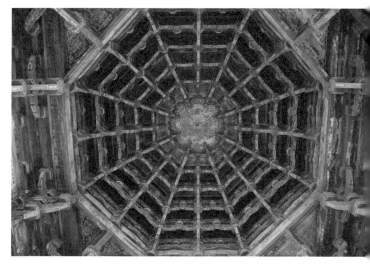

佛聖坐鎮法雨如來

　　從戲亭走向正殿，穿過兩棵老榕，如同佛前供花般的對稱兩側，樹影中央
望向正殿，宏偉氣派，白脊紅瓦，龍柱雄渾，門扇陳年斑駁，前方拜亭，古
爐中置，石階、造景盆栽呼應，使人心神悠靜。

　　拜亭內雕梁畫棟，略現歲月斑駁，卻更具韻味。來到此地的觀光客，廟
內義工總是熱心的介紹著佛祖的神蹟，不時手指著龍柱底邊的痕跡，述說著
九二一地震的遭遇。龍柱在震後位移達數公分，殿宇卻依舊安然穩固，是菩
薩冥冥中神威護佑，也證實高超的建築經得起考驗。

　　跨過門檻進入正殿，主
要構件與裝飾以木作為主，
經長期香煙薰烘色澤黝黑。
殿內光線倚靠幾盞日式宮燈
照明，光線較暗，顯得肅穆

1. 從拜亭望向戲亭一景。

2. 龍柱因地震位移，拜殿安然穩固。
　（1.2.3. 攝影／鄭明承）

而莊嚴。神龕上鑿花雕刻細緻，龕內使用米色牆板，顯得樸實親民，觀音佛祖神像端坐其中，慈眉安詳，神韻各尊不同，中位最前者是唐式風格觀音造像，為鎮寺之寶。

　　步行於龍山寺內外，可以感受鹿港小鎮日常靜謐氛圍，時而老者漫步至廟焚香，時而學生下課喧嚷走過外埕，偶有參訪團導覽駐足，有別於北端天后宮進香客絡繹不絕的熱鬧氣氛。

　　鹿港，一座隨處是古蹟，處處是藝術的小鎮，歲月褪去了艷麗色彩，留下斑駁的牆柱與樸素的原色，卻更添韻味。如同龍山寺集藝術精華於一身，建築也無愧經典之譽，每一項構建都是智慧的結晶，每一件作品都含蘊生命的記憶，它們座落於幽靜的巷內，等候有識者來探此番靜謐之中的韻致。（鄭明承）

鹿港龍山寺參觀資訊

創建年代：1786年（現有規模為1830年奠定的格局）
主祀神祇：觀世音菩薩
地址：彰化縣鹿港鎮龍山街100號
電話：(04)7772472
重要祭典活動：觀音佛祖得道紀念日（農曆6月19日）、鹿港龍王祭（農曆4月8日）、觀世音菩薩聖誕祝壽儀典（農曆2月19日）

1	2

1. 每年端午迎奉的龍王尊神。

2. 三川殿抱鼓石鼓面有螺旋紋，造型渾厚，雕工精湛。龍柱以泉州白石雕刻，龍身扭轉，不強調細節，但充滿張力。（1.2. 攝影 / 鄭明承）

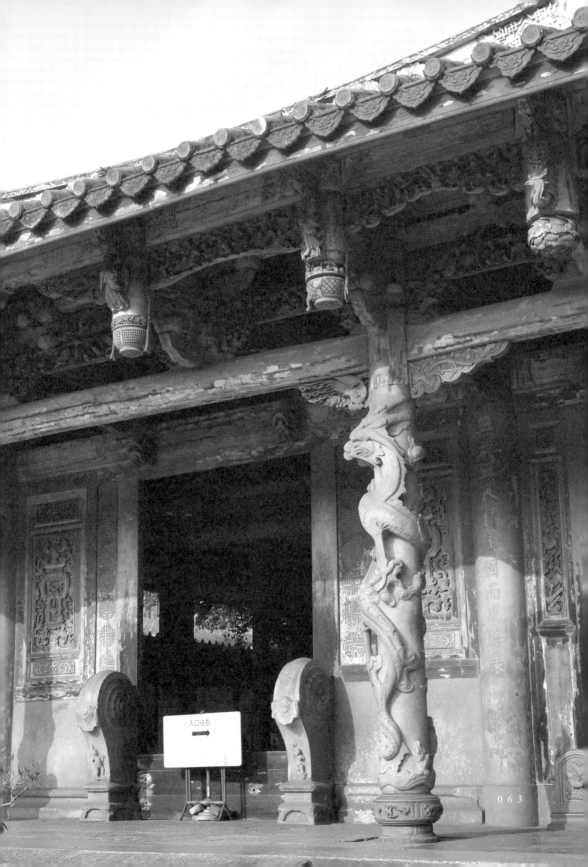

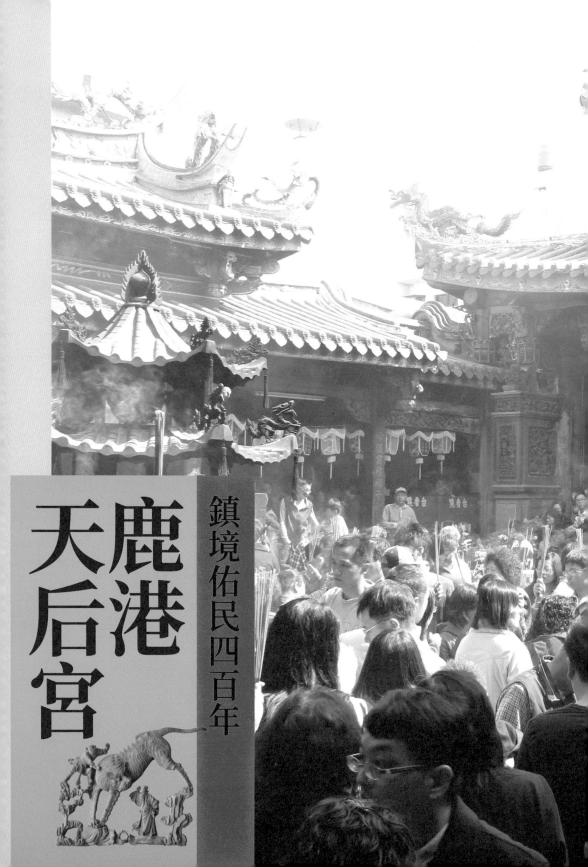

鹿港天后宮

鎮境佑民四百年

攝影／鄭武郎

　　一眼望去廣闊的停車場，隻身穿梭於眾多遊覽車間隙，強風不時襲來，帶有些許海洋腥臊氣息，一旁的香客服務中心充滿媽祖意象，這或許是眾多外地人來到鹿港的第一印象。

三月媽祖香

　　各式旗幟、車台、輦轎陸續卸貨，遊覽車上的人自動集結入列，各司其職，排成整齊陣容，如同軍隊出征，旗鼓大張，聲勢赫赫。不久又有幾輛大車駛來，下車、集結、出軍，依照相同模式絡繹不絕。陣仗各團各不相同，目的地不約而同。

　　隨著隊伍，沿著光復路左轉進民生路，上方兩列大紅燈籠高掛，兩側店鋪攤位林立，似乎老早準備迎接貴客來到，攤商大聲招呼叫賣，陣容行列井然

天后宮的「香條」貼滿廣場的公告欄。（攝影／鄭明承）

依舊，不做半點行動，這是雙方的默契，誰都不許打破規矩。

進香的觀光客雙眼來回窺探，腦中盤算著貨品、贈與對象，還要牢記各攤品質價位，貨比三家，絕不吃虧，才能在回程有限時間內完成採買，外表平靜心潮卻澎湃。

沿著街屋，不時穿過廟宇，踏著一塊塊地磚，來到街道盡頭，偌大的廣場，右前方映入眼簾古樸的牌樓與廟體，正是信徒心中的聖地──鹿港天后宮，進香團來自臺灣各地，鹿港天后宮為中部媽祖信仰龍頭，由此可見。

三月媽祖聖誕前夕，各地陣仗羅列穿過牌樓，使盡渾身解數操演參拜，而後入廟歇息。廣場右側貼滿稱為「香條」的黃紙條，上書有進香團名稱及到達日期，具有通知廟方的實質作用。近來網路通訊蓬勃發展，許多已改採電話聯繫交由廟方代為準備，規格相同的香條羅列齊整，數大是美。

古典風華，名匠集成

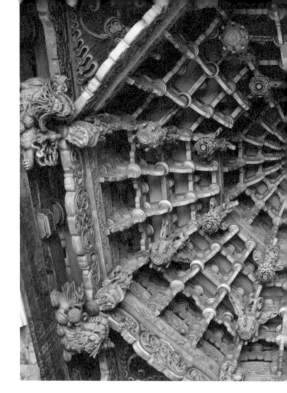

　　站在廟埕，望著頂上燈籠高掛，四角形如宮燈，紅黃相間與藍天相映。燈籠尾端連著三川殿廟簷，可從燈籠間隙瞧見廟頂，是臺灣少見「歇山重簷」的前殿，紅瓦綠簷帶有古樸色彩，剪黏彩繪多處斑駁，更添風采。

　　天后宮的三川殿是五開間的建築格局，中有三個正門向內退縮，使得門面空間較為寬闊、具有層次，稱作「凹壽」。兩側有八卦門，是帶有書畫、彩繪的風雅木門，門的四邊雕有蝙蝠，象徵福氣臨門。

　　三川門兩側牆面的裝飾以石雕為主。鹿港家族經商網絡通達，利於取得泉州白石及廈門青斗石為石材，巧妙運用顏色特性家戶穿插，一淺一深，被譽為廟宇石雕的經典。令人印象深刻的是左右龍虎堵，使用「張真人畫龍點睛」與「保生大帝醫虎喉」作為故事題材，雕工細緻，生動逼真，配置豐富卻不雜亂，又含藏「鯉躍龍門」與「楊香打虎」的故事，富含多重意涵。

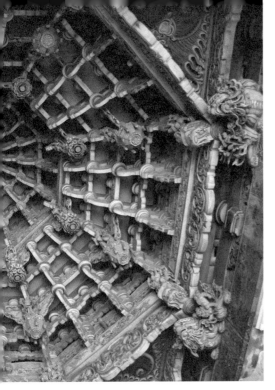

　　聞名的八卦藻井，有個有趣名稱「蜘蛛結網」，其形如同傘蓋狀的頂棚，位在建築內部上方，一層層堆疊，利用榫卯和斗栱而不使用釘子，是極為費工、技術高超的建築工法。藻井各處裝飾有雕刻細緻精美的吊筒、神話歷史人物，藻井下方四個角落各有一對獅座，係由鹿港四位藝師所雕製，神情、動作與細節皆不同，呈現匠師技藝，精彩程度堪稱全臺之最。

　　牆上彩繪圖像令人注目，面對正殿右側畫作稱「伯牙學琴」，一老者盤坐於前，少者扶琴對坐，筆法簡潔有力，一氣呵成，另一側「李鐵拐臥禪」，畫中李鐵拐以地為席，身倚法寶葫蘆鐵拐，神情清雅悠閒，蝙蝠盤旋雙飛，福在眼前。兩者泥壁墨彩為鹿港現存最大畫作。

| 1 |
| 2 |
| 3 |

1. 天后宮前廊有精緻華麗的八卦藻井，是溪底派王益順的代表作。
2. 藝師柯煥章繪製的「伯牙學琴」泥壁墨彩。
3. 藝師黃天素繪製的「李鐵拐臥禪」泥壁墨彩。
（1.2.3. 攝影／鄭明承）

廟宇裝飾藝術，常使用同類不同種的題材，且數量多為四，如春夏秋冬、梅蘭竹菊、虎豹獅象、筆墨紙硯、漁樵耕讀。在藻井不遠處的通梁斗座上有四件木雕，伸懶腰、掏耳朵、撚鼻與搔背，合為「人生四暢」，生活題材，引人入勝。

黑面媽祖當差值班

走過中庭，正殿廟簷上的廟額寫著「舊祖宮」，穿越香爐及供桌，和煦陽光灑下，篆煙直通天際，桌上時新敬果、鮮花繽紛。踏上石階梯，直達大殿，光線稍和緩，兩側拱門連接左右廂廊，門邊聳立一木龕，千里眼、順風耳兩將軍佇立其中，姿態優雅，面貌猙獰，聽音觀望，站崗守護神廟。

正中神龕造型華美，雕刻細膩，香燻黝黑，韻味猶存，上方御匾高懸，「神昭海表」、「佑濟昭靈」、「與天同功」。殿中主祀天上聖母媽祖，頭戴九旒冕冠，配以鳳凰紋帽翅，聖容嫻雅，兩頰圓潤，經歲月香煙燻烘，臉呈黑面，為鹿港媽祖的典型。

位於神位最前方者，相傳為媽祖信仰發源地湄洲祖廟的開基二媽，地位尊貴，名揚赫赫。每年農曆正月初一子時，廟方會將供奉於內殿神龕的開基二媽請至前方視事，直到媽祖聖誕過後，開基二媽才返回內殿神龕，改由聖大媽坐鎮，若想近距離一探二媽聖容，需於新春至農曆3月間前來，否則媽祖生日派對一過，即錯失良機。

	2
1	3

1.「人生四暢」分別是，1. 伸腰 2. 掏耳 3. 搔背 4. 撚鼻。

2. 鹿港天后宮開基二媽，右後空神龕是其聖誕過後坐鎮的寶位。

3.「佑濟昭靈」、「與天同功」御匾。（1.2.3. 攝影 / 鄭明承）

071

護守鹿港的日常與繁華

　　步行至正殿後方，從紅磚拱門望出，二層樓的凌霄寶殿紅燈籠綠樹相映，如瓊樓金闕，前有「天龍池」，池中神龍昂首，錦鯉烏龜悠游。正殿後方紅磚牆上，繪有湄洲祖廟建築全景，上方由彰化縣莆仙同鄉會所贈「吾家聖女」匾，意義深遠。

　　後殿祀奉神靈眾多，供奉於一、二樓。觀光客總愛在祭拜後，駐足於太歲殿，慕名欣賞「純金媽祖」，在地居民則多上二樓朝拜天公還有與生活息息相關的眾神祇。

　　鹿港人的生命禮俗、歲時祭儀以天后宮為核心，學生考試祈福拜文昌、成年婚禮請三界公、年初八子時拜天公、端午龍舟請水仙王，作為鹿港重要宗教精神象徵，天后宮一直坐鎮港邊，鎮境佑民。（鄭明承）

鹿港天后宮參觀資訊

創建年代：逾4百年
主祀神祇：天上聖母
地址：彰化縣鹿港鎮中山路430號
電話：(04)7779899
重要祭典活動：年度二大節日為農曆3月23日媽祖生、農曆9月9日媽祖飛昇紀念日

臺灣的媽祖信仰

　　媽祖是臺灣民間普遍信仰的女神。媽祖本名林默，生前為福建湄洲人，過世以後從地區神祇發展為全國性的航海守護神。媽祖起初為地方水神，但在清朝政府大力推廣之下成為主流的海神信仰，因此清代中國沿海移民來臺之時，往往也會奉祀媽祖祈求航行平安。到了目的地以後，媽祖信仰也就此落地生根，多在沿海一帶興建廟宇，在臺灣各地古老港口，總會有香火鼎盛的媽祖廟。例如澎湖天后宮、臺南大天后宮、開基天后宮、北港朝天宮、麥寮拱範宮、鹿港天后宮等。

　　澎湖天后宮是目前國內建立史蹟可考最早的媽祖廟，由於元代澎湖即有大量人口定居，歷史可追溯至明嘉靖年間。府城最早的媽祖廟則是別稱小媽祖廟的開基天后宮，由於據傳為臺灣本島最早的媽祖廟因而命名為開基。與小媽祖廟相對的即是府城祀典大天后宮，是由清政府官方出資，將寧靖王朱術桂的宅邸改建的，同時大天后宮也是官方祀典，過往被視為臺灣地位最高的媽祖廟。北港朝天宮創立於清康熙年三十九（1700）年，自清代以來信仰遍布全臺，分靈廟廣布海內外各地，因其香火鼎盛，影響力遍布民間，在日治時期被譽為臺灣媽祖總本山。

　　鹿港是臺灣一處重要商港，國定古蹟鹿港天后宮另一稱呼為舊祖宮，與屬於官方敕建的鹿港新祖宮相對，是鹿港街民眾最為信奉的媽祖廟香火鼎盛，分靈遠。麥寮拱範宮位於雲林縣麥寮鄉，是在雲林沿海相當重要的媽祖廟，在日治時期的修建聘請了各地名匠，打造成一座輝煌的美麗廟宇，是雲林縣最新獲得國定古蹟榮銜的媽祖廟。

　　「三月瘋媽祖」已是臺灣人耳熟能詳的俗語，許多與媽祖相關的民俗活動也是文化資產，每個縣市都有媽祖廟，尤其今日的國定古蹟當中即有六座廟宇是媽祖廟。顯示媽祖在百姓心中的重要，使得人們願意出錢出力打造輝煌的殿宇獻給媽祖，媽祖被稱為臺灣人共同的母親，可不是虛言空話。（林承緯）

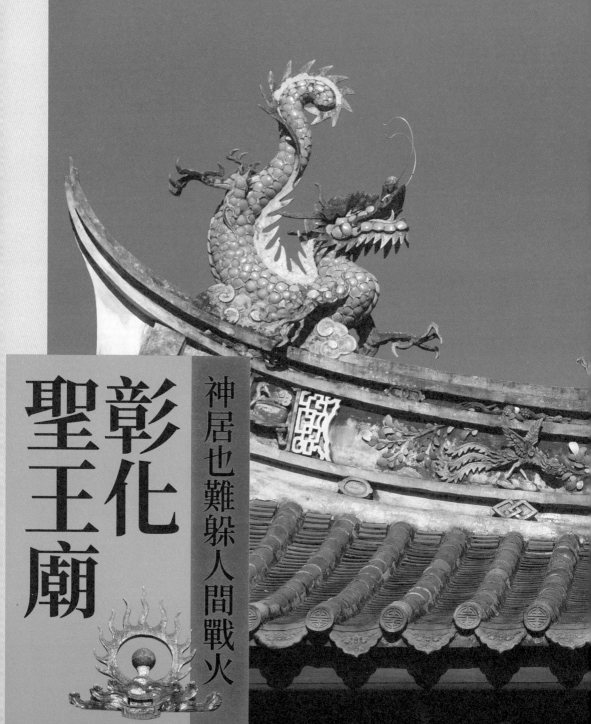

彰化聖王廟

神居也難躲人間戰火

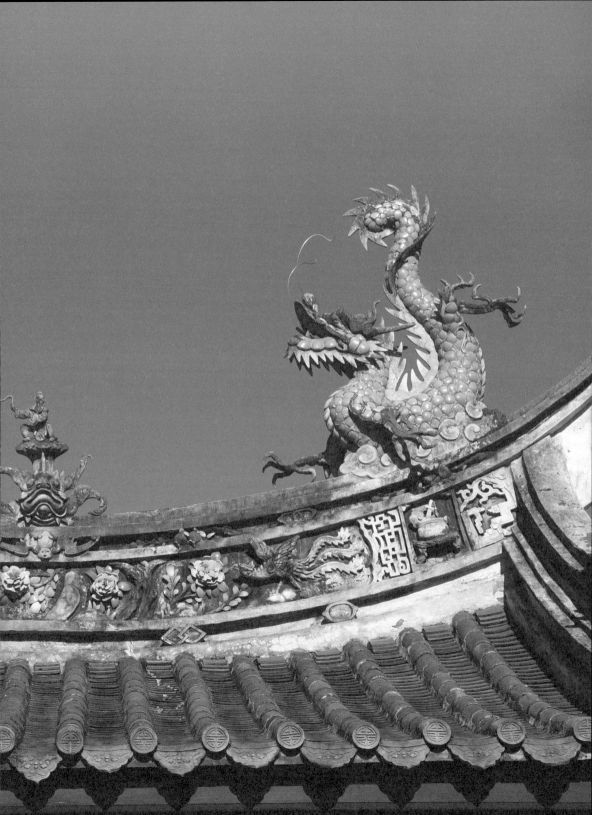

永樂街，大概是彰化市最有古老風韻的一條街道了吧！從清代開始永樂街就是彰化縣城內的重要街道，如今是旅遊地圖推薦的美食景點，正因為永樂街是這樣具有庶民歷史淵源的老街，所以才有這麼多美味的小吃。永樂街也是彰化古廟最密集之處，由東向西分別是彰化內天后宮、慶安宮、鎮安宮、關帝廟，以及奉祀開漳聖王的威惠宮。

大聖王在永樂老街

　　位在永樂街末端的威惠宮，地方俗稱為大聖王廟，彰化北門一帶本來也有一間聖王廟，由於屬於宗祠性質被稱為小聖王廟，日治時期因都市計畫之故拆除，未再重建。

　　聖王是開漳聖王的簡稱，其名陳元光，是唐代的名將，為了要控制中國漳州地區，率領軍隊進入當地與畲族人發生數次激烈戰爭，帶領移民進入漳州開墾，透過武裝移民與地方治理兩種手段，強化唐政府對於漳州地區的統治。陳元光後來戰死沙場，在後代子孫的治理下確立了漳州的統治基礎，陳元光則被視為開墾英雄，為漳州地區的漢族所奉祀，最終成為漳州人的鄉土守護神。

漳州人信仰之所繫

　　聖王廟（威惠宮）由彰化縣城內漳浦、龍溪、長泰、南靖、平和、詔安、海澄等七縣份的漳州籍移民所創立，信仰者包括彰化市街與城外的漳州聚落，是香火鼎盛的人群廟。

彰化聖王廟正殿。（攝影／康鍩錫）

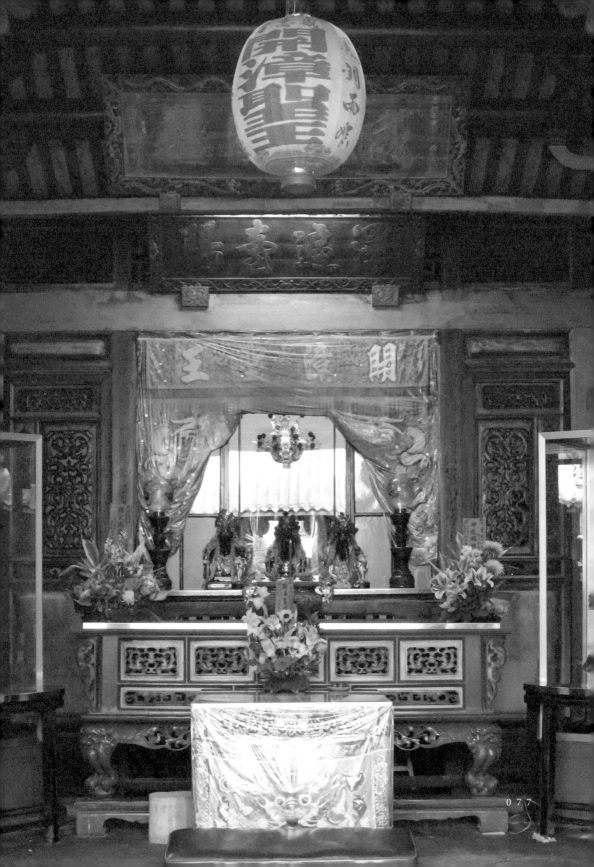

乾隆二十六（1761）年聖王廟於彰化城西門附近建廟，乾隆六十（1795）年泉州籍陳周全引發抗官民變，與陳周全敵對的漳州人加入官兵行列抗擊，當時彰化縣城遭到攻陷，屬於漳州人信仰中心的聖王廟因此受損，在祖籍壁壘分明的時代背景下，縱然是廟宇也免不了遭到凡人的怒火波及。

　　事件平息後，聖王廟於嘉慶十二（1807）年與咸豐十（1860）年先後重修。同治年間，漳州人林日成響應戴潮春抗清，在聖王廟的廟埕揚起紅旗舉兵誓師，在歷史的作弄下，曾經陷入兵燹的聖王廟又遭到戰火牽連，這次則是站在反抗政府的一方。後來林日成兵敗被凌遲處死，聖王廟則避過了清政府的清算得以保存，甚至光緒年間官員與仕紳還多次贈匾。從古到今，官員獻匾在政治意義上其實是拉攏族群認同的一種手段，這樣的行為除了讚揚開漳聖王，也在爭取漳州人的支持，這顯示當時聖王廟是具有相當人望的廟宇。

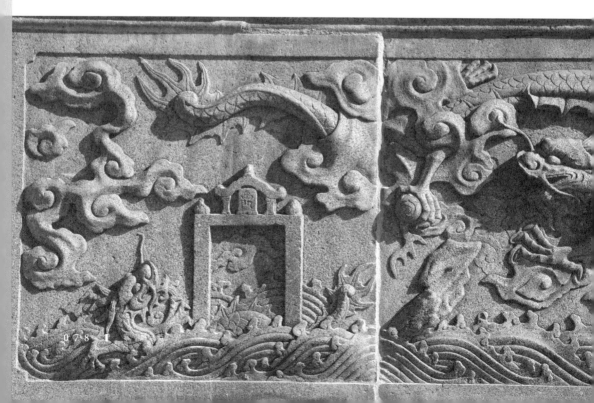

質樸卻處處細節

　　聖王廟是漳州龍溪匠派的風格,三川殿前有一座八字牆,將廟些許延伸,好像展開雙臂歡迎人們造訪。八字牆的石雕是清代所留下,裝飾是廟宇常見的題材——龍虎堵,龍堵雕刻一大一小神龍,小龍在禹門旁的水裡嬉戲,大龍穿透雲層盤旋於空中看顧著小龍,稱為「蒼龍教子」。右邊則是兩隻老虎,一大一小,在松樹下嬉戲,老虎的造型圓潤可愛,感覺十分溫馴,兩隻老虎嬉戲的畫面稱為「二虎遊林」。兩者都是描述父母教導子女的主題,期

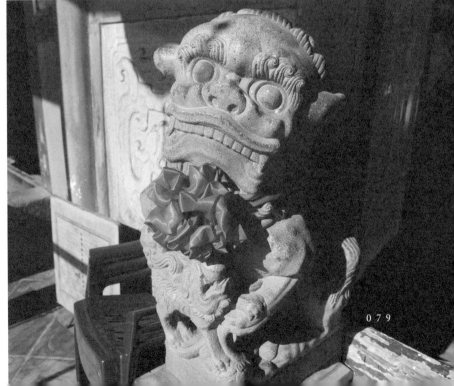

待子女能平安成長並有所成就。

　　廟口三川殿的清代石獅身體修長姿態靈活，有別於現代石獅造型較為誇張的型態，多了古樸的趣味。咬著下唇閉口的母獅子，神情有點扭捏，讓人佩服匠師細膩的手藝。

　　這座清代創建的廟宇裝飾不多，具有簡約之美，如同水墨畫強調留白的概念。臺灣大多數廟宇經歷日治時期的修建，大多強調精巧華麗。這種裝飾較少，但在細微地方顯得精緻的清代古廟，反而讓人驚喜。聖王廟屋架木構除了三川殿外並無裝飾，廟內精緻之處反而是不起眼處的石雕，在放置滅火器的角落有精緻的龍馬負圖與神龜負書石雕，神獸雕刻細緻，值得細細品味。

與聖王同享香火

　　對修建聖王廟有所貢獻的先賢也獲得奉祀。廟裡有一面功德祿位，由上而下依序是創廟的四位先賢、咸豐十年的重修者及大正元年發起重修的管理人

與漳州七縣首事。

值得一提的是，這塊祿位刻有象徵日本國的「太陽旗」與代表天皇的「菊花旗」，管理人林獻章的頭銜則寫著「生員紳章義勇艦隊特別委員赤十字社員」，反映了林獻章的多重身分與當時的時代背景，這是少數有「紅十字會」落款的功德祿位，對紅十字會的歷史應當也具有珍貴的歷史價值。（黃偉強）

彰化聖王廟參觀資訊

創建年代：1761年
主祀神祇：開漳聖王陳元光
地址：彰化縣彰化市中華路239巷19號
電話：(04)7268742
重要祭典活動：巳年農曆2月15日開漳聖王壽誕（最隆重）、農曆5月5日聖王媽聖誕

1	2
	3
	4

1. 聖王廟的木雕花窗。（文化資產局提供）

2. 聖王廟先賢祿位，用以感念創廟與歷代重修具有貢獻的人物，在世時用以祈福長壽安康，逝世之後就作為神主牌位與聖王同享香火。特別的是，在最上方刻有太陽旗與菊花旗。

3. 石雕神龜負洛書。相傳夏禹時有神龜出於洛水，背上有特別的圖而被用於治國。

4. 石雕龍馬負河圖。（3.4.合稱河圖洛書，寓含聖王實行仁政天下太平的祥瑞徵兆。2.3.4.攝影／黃偉強）

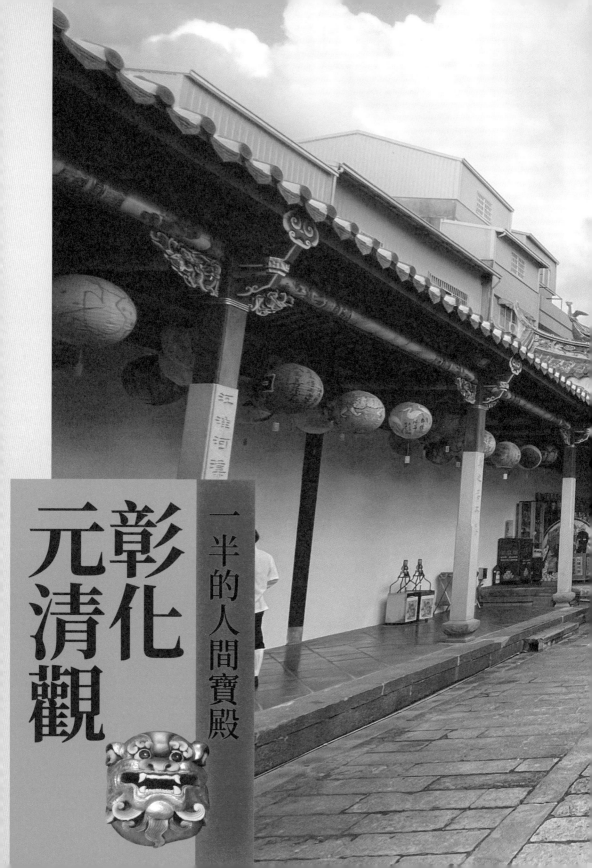

彰化元清觀

一半的人間寶殿

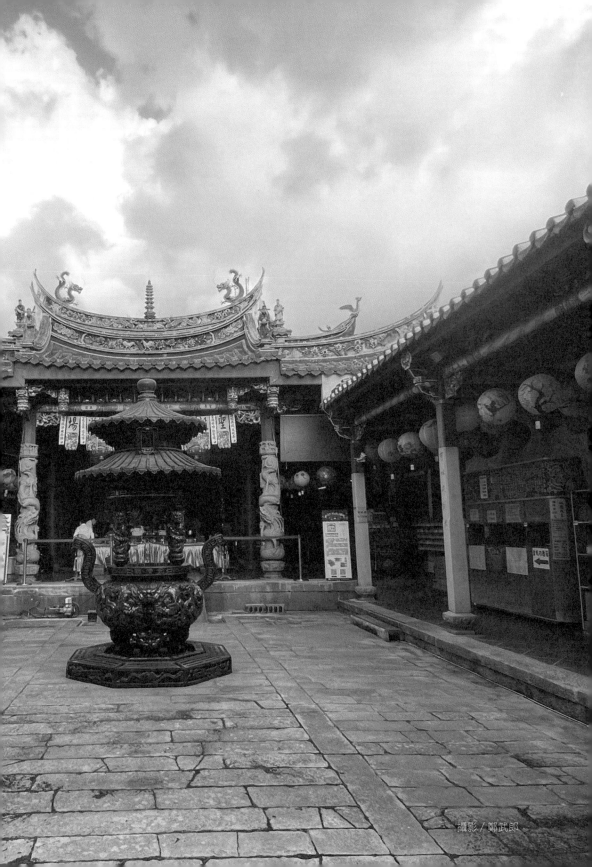
攝影／鄭武郎

彰化是清代臺灣中部的首府，人文
薈萃之地，小小的彰化市內有不少典雅
的古廟。元清觀約在彰化縣城的中心，
離孔廟僅有百步之遙。有別於大多數廟
宇以「宮」、「殿」為主要名稱，元清
觀是臺灣少數以「觀」為名的廟宇。
「觀」是道教徒祭祀與修行的場所，多
半環境清幽避免紛擾，以免妨礙道士潛
心修行。元清觀位於紛擾的市中心，但
大隱隱於市，名為「觀」更能突顯天公
廟的寧靜莊嚴。

出了名的半間廟

元清觀位於彰化市民生路，此地約略
為古彰化縣城的中心地帶，對面是大東
門福德祠，大東門福德祠於戰後重建，
離原本的東門甚遠。

元清觀略低於現在的道路數階，需要
往下走一小段階梯，可能歷來的道路重
修使得元清觀如今看起來地勢低窪。元
清觀起初是玉皇大帝神明會，並沒有建
立廟宇，直到乾隆二十八（1763）年才
由彰化城內的泉州籍移民募資建立，是
城內泉州晉江、南安、惠安、同安、安

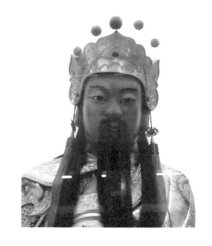

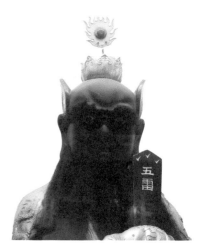

1	
2	3

1. 北極星的化身，法術的教主玄天上帝像。
2. 道教的始祖張天師像。
 （1.2. 攝影／黃偉強）
3. 走入元清觀，由三川殿望向正殿。
 （攝影／鄭武郎）

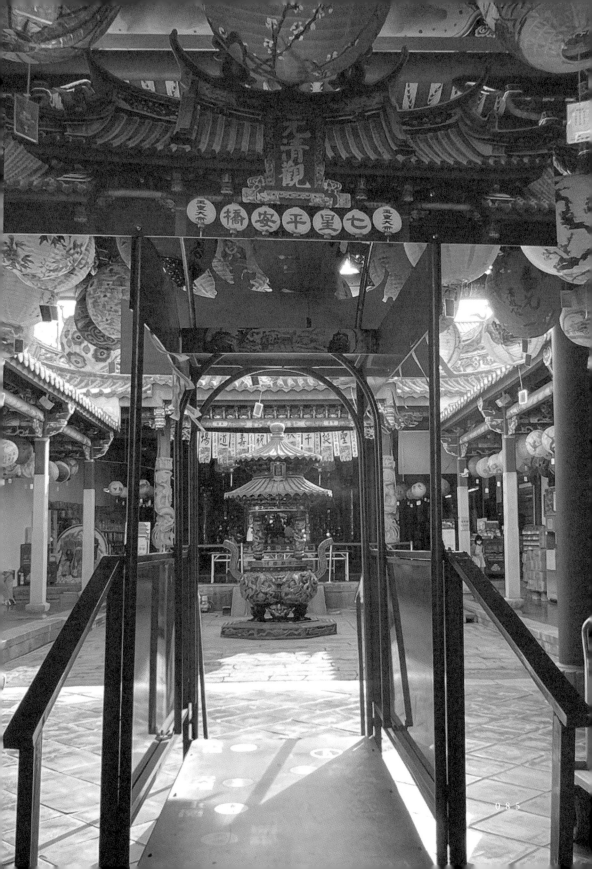

溪、德化、永春等七邑移民的信仰中心，除了作為寺廟，也是泉州人的會館與聚會議事之地。

元清觀曾經是具有相當規模的廟宇，然而道光二十八（1848）年大地震造成寺廟受損，原有的戲台倒塌，直到同治年間才得以重修，今元清觀主體則於光緒十三（1887）年重修完成，保留了清中葉的建築樣貌。然而此廟在2006年遭火災近乎全毀，現有建築以災後重建後的形貌為主。

日治時期的元清觀因市街改正規劃，原有格局遭到破壞，殿宇規模縮減，只剩「半間」。臺灣民間向有「三間半天公廟」之說，「三間」分別是府城天壇、臺中沙鹿玉皇殿、新竹市金闕殿，另外半間就是彰化元清觀，格局缺損，卻仍然與三大天公廟並稱，元清觀盛名可見一斑。

廟中小宇宙

元清觀主祀玉皇上帝，民間俗稱天公，是民間信仰中統御萬靈的至尊之神。元清觀內的祀神配置就反映了民間信仰中的宇宙觀，可以說元清觀就是人間的凌霄寶殿。

走進元清觀，固守中門的門神令人感到陌生，不是常見的秦叔寶與尉遲恭，而是三眼紅面的王元帥與臉色黝黑的趙元帥，兩位都是道教地位崇高的護法神。王元帥手比中指，十分引人注意，這個指法稱為天君指，代表王天君能夠通天達地。臉色黝黑的趙元帥就是大家熟知的武財神趙公明，此時此刻他是天庭的守護者，不是供信徒求財的財神了。

正殿左右兩旁的祀神是道教的始祖張天師，以及北極星化身的玄天上帝，兩者合稱天師北帝。張天師創立道教的制度，被稱為「師」；玄天上帝被視為一切法術的始祖，被尊稱為「聖」。每當道士主持法會時，必定要請兩位神明前來監督以示尊崇。

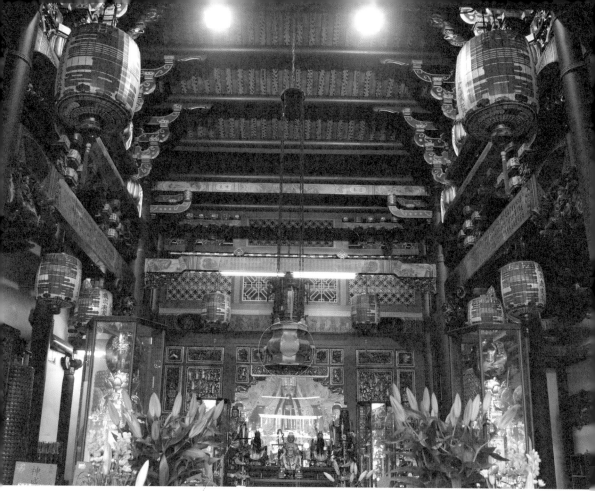

1. 威嚴的正殿。

2. 懸掛於正殿上方的天公爐，是民間最初的天公信仰象徵。
 （1.2. 攝影 / 黃偉強）

　　玉皇大帝端坐於神龕當中，神像碩大面目莊嚴慈祥，如同是俯瞰著眾生的慈父，太陽與太陰星君隨侍在側，使得整座正殿如同一個小宇宙，與一般寺廟相比，元清觀的正殿挑高異常，應該是為了突顯玉皇上帝為宇宙至尊吧。

時間的加法減法

　　值得一提的是，玉皇大帝前有一尊小尊古樸的神像，這是元清觀的開基玉帝神像，這尊神像是2006年元清觀失火後，從鎮殿玉皇大帝神像體內取出的，這是一種「粧佛」的形式，將原本小尊的神像安奉在大尊神像內裡，原本不為人知的開基神像，因緣際會重見天日。

　　元清觀三川殿保留了一些清代裝飾，兩面的交趾陶分別為麒麟與鳳凰，光緒年間塑成至今，古樸可愛。底下的磚雕是現在較為少見的裝飾技法，大小兩隻獅子戲球，大獅小獅意指「太師少師」，這是古代官職，有求取功名的

寓意。廟內御路上的石雕蟠龍，線條溫潤圓滑，本來應該是威猛的神龍，經歷時代的風霜反而顯得可愛逗趣。時間能改變一個人的性格，或許連頑石的性格也會隨之改變吧。（黃偉強）

彰化元清觀（天公壇）參觀資訊

創建年代：1763年
主祀神祇：玉皇大帝
地址：彰化縣彰化市民生路207號
電話：(04)7254093

1	2

1. 三川殿的門神與彩繪均為彰化和美彩繪藝師陳穎派的作品。圖為正門門神，龍邊的王天君右手持鞭，守護元清觀。
2. 清代的磚雕作品，太獅少獅。（1.2. 攝影 / 黃偉強）

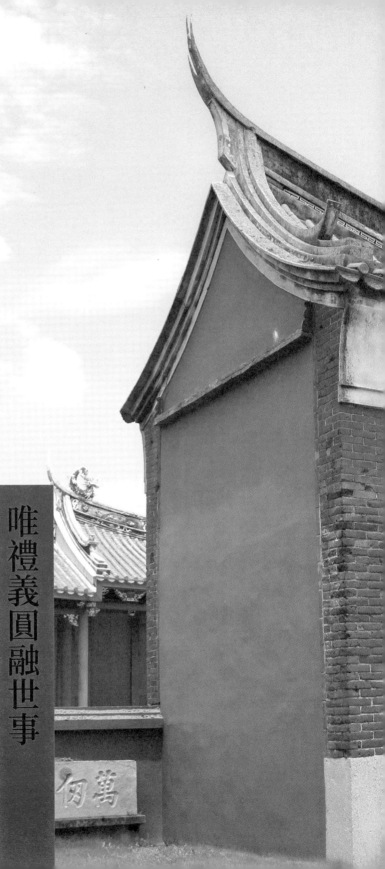

彰化孔子廟

唯禮義圓融世事

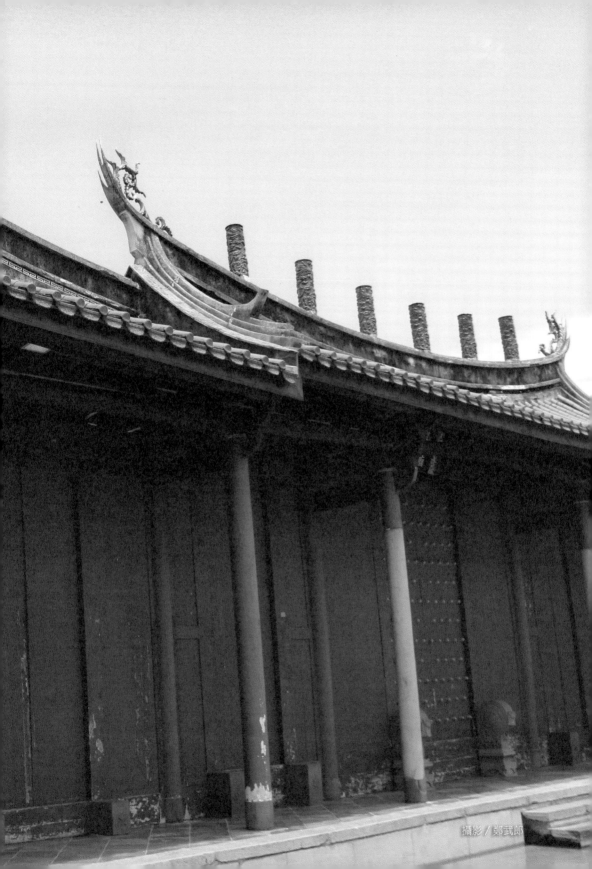

攝影／鄭武郎

彰化古稱「半線」。

清初統治臺灣之時，彰化地區還屬於諸羅縣，隨著臺灣島內的移民陸續增加，清政府原先設置的行政劃分終於無法負荷，因此在現今虎尾溪以北的地區設立了新的縣治。既然新設縣治，使用舊的半線地名或許不夠優雅，因此清政府以「實獲眾心、保域保民、彰聖天子、丕昌海隅之化歟」，以「彰顯皇化」意涵，將新縣命名為彰化。此後彰化就特別背負著這樣充滿王朝教化的名字直到今天。

以文廟彰顯皇化

縣城的設立有著一定的規制，祭祀孔子的廟宇（官方稱先師廟）是縣城必須具備的文教機構，藉由孔子廟作為儒學教育的中心以啟迪百姓，教忠教孝，強化國家的統治。

彰化縣以「彰顯皇化」為名，孔子廟的存在更是呼應其名。彰化孔子廟創建於雍正四（1726）年，歷經不同規模的整修。道光十（1830）年的大修，確立了彰化孔子廟的主要格局，不過日治時期由於彰化市的市街改正計畫，拆毀了照牆，並填平泮池，使得原有的規模因而縮減。

日治與戰後初期彰化孔子廟屢次遭遇拆遷危機，所幸當時的文化界人士極力反對，孔子廟因而保留下來，不但是臺灣第二座保有清代建築格局的孔子廟，也獲指定為國定古蹟。

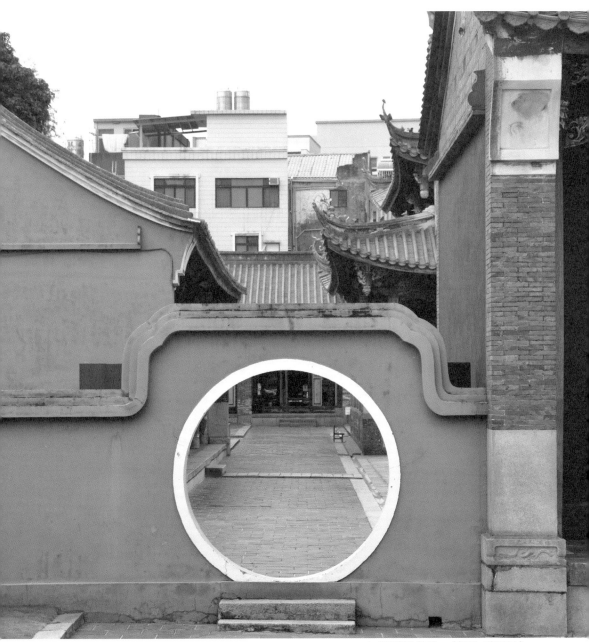

大成門側的轅門。（攝影／鄭明承）

八卦山下巍峨學宮

　　彰化孔子廟位於八卦山山麓，離元清觀不遠，行經孔門路時便會看到巨大的櫺星門矗立在一旁，彰邑第一學府氣勢果然不凡。

　　孔子廟與一般寺廟有著極大的差異。傳統寺廟大多重視香火鼎盛，可以聚集群眾，孔子廟雖然是祭祀孔子的廟宇，但兼具文化教育的功能，由官方建立，衙門的色彩反而濃厚。對一般人而言，孔子廟更像是國家用來延續儒家道統的主要象徵。

　　櫺星門頂上立有通天筒。通天筒是孔子廟常見的建築裝飾，傳說是秦始皇焚書時，士人將書籍藏於屋頂的假煙囪，這個保護知識的概念轉化成了孔子廟的裝飾。櫺星門上的通天筒有六支，一說代表儒家教育「禮、樂、射、御、書、數」六藝，是臺灣孔子廟僅見的設計。櫺星門左牆之前有一塊滿漢文對照的下馬碑，象徵孔子廟的權威，文武官員至此必須下轎下馬，表示對孔子或者對學問的敬重。

一切兵戎止於大成門

　　跨過高高的門檻，穿過朱紅的櫺星門，見到的是孔子廟的大成門（戟門），若要拜見孔子，需通過這道門「大成門」，這項設計以彰化孔子廟為首例。入內禮敬孔子還帶著兵器，頗不莊重，大成門就是武將卸下武裝以示敬意之地。如今的尋常百姓雖不再隨身攜帶武器，大成門平日仍是緊閉著，透露出官祀廟的威嚴。

彰化孔子廟大成殿室內。（攝影／康鍩錫）

大成門左右兩側懸掛鐘鼓，是祭孔使用的禮樂器，尤其聖廟大鏞（鏞鐘）於嘉慶十六（1805）年由知縣楊桂森提倡捐獻，上有多位生員的銘文，今為國家古物。這座大鐘能夠經歷200多年保存至今，實在不容易，日治時期還曾留下照片紀錄，躲過多次天災人禍，仍安然懸掛在大成門上，隨著祭孔的禮樂敲擊成響。

大成門左右兩邊建有圓形的轅門，這門分別代表「禮」、「義」，意在告誡世人為人處事都要遵從禮義的精神，或許也暗示待人處事該當圓融。通過之後，孔子廟祭祀的主建築群就在眼前。

思索瞻仰的意義

孔子廟的中心為大成殿，主祀至聖先師孔子，左右設置東西兩廡，主祀孔子的弟子，大成殿的背後是崇聖祠，兩側設有鄉賢與名宦祠。

孔子廟是儒家祭祀之禮的代表場所，儒家雖然相信鬼神的存在，但敬鬼神而遠之，因此不像民間信仰那樣

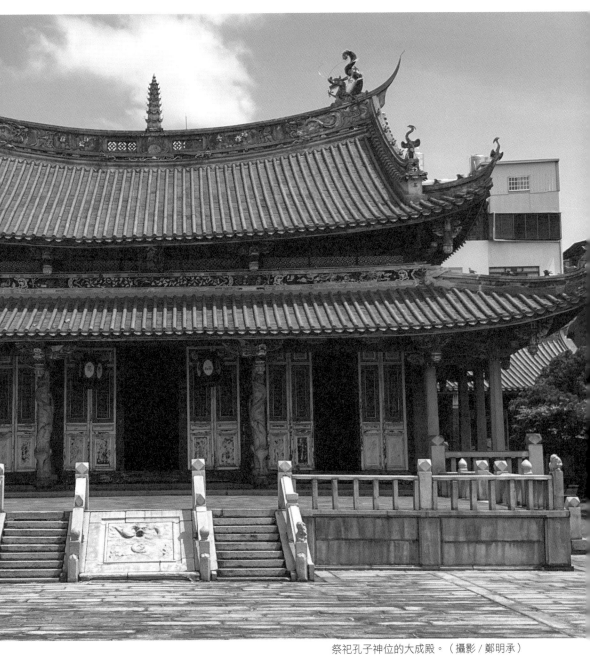

祭祀孔子神位的大成殿。（攝影／鄭明承）

時常祭祀，孔子廟內通常僅設神位作為祭祀的對象。在此孔子與諸位先賢皆是以儒家先祖的身分接受祭祀，所以這裡是個供後人瞻仰追思的場所，反而較不具有祈求許願的功能存在。正因如此，孔子廟是個極其幽靜的場所，偶爾在此乘涼散步，思考人生，或許在這樣的環境中，真能啟發哲學的思考呢。

　　大成殿上的至聖先師孔子神位，靜靜坐在神龕中心受後世學子的禮敬，上方懸掛著從雍正以來的5塊御匾，國民政府治臺以後，奉中華道統為正朔的蔣介石也題匾懸掛其上，反映了儒家思想在中華文化之中是不易撼動的根基。隨著西方思潮逐漸成為現代社會的主流價值觀，儒家推崇的忠孝仁義在某些人眼裡顯得保守古舊，不過為人處事持家治國，總有些基本道理是放諸四海皆準的吧。（黃偉強）

東西兩廡祭祀的是追隨孔子的諸位賢人們。（攝影／鄭明承）

彰化孔子廟參觀資訊

創建年代：1726年
主祀神祇：至聖先師孔子
地址：彰化縣彰化市民生蔘門路30號
電話：(04)7236746
開放日：周二～日（周一及民俗節日休館）
重要祭典活動：教師節

臺南孔子廟與彰化孔子廟

　　孔子廟是傳統儒家文化的重要象徵，自從中國漢代獨尊儒家之後，儒學與政治結合成為了國家的文教主軸，也成為中國漢文化的思想根本。在唐朝以後，全國各地的主要城市皆會設立孔子廟，作為施行教育與祭祀孔子的場所。是學校也是宗廟。臺灣身受漢文化影響，孔子廟自然也是國家教育的必然設施。臺灣最早的孔子廟是今日位於臺南府城的孔子廟，是鄭氏政權奠都於臺南之後，為了培育人才，經由陳永華的規劃所建立，成立於永曆十九（1665）年的臺南孔子廟，門前懸掛「全臺首學」四字。標誌著臺灣本島儒家文化的起源。清政府統治臺灣以後，隨著移墾擴張，城市逐步設立，隨著國家王朝的勢力的擴展，孔子廟也逐漸在各大城市建設興起。清代所設的臺灣縣學、鳳山縣學、諸羅縣學大多傾頹毀損，目前保留最完整的是雍正四（1726）年創立的彰化縣學。雍正元（1723）年彰化設縣，三、四年之後，彰化知縣張鎬成立彰化孔子廟。彰化孔子廟在初建時就有相當的規模，可以說是清在臺灣修建孔子廟中最具規模的孔子廟。建立以後還有陸續修建，在道光十一（1831）年的重修後，這才奠定了現在彰化孔子廟的規模與格局。除了國定古蹟臺南孔子廟和彰化孔子廟外，各地孔子廟在不同時期修建時也會呈現出不同風格或樣式，都可從中發現一些相異之處。（林承緯）

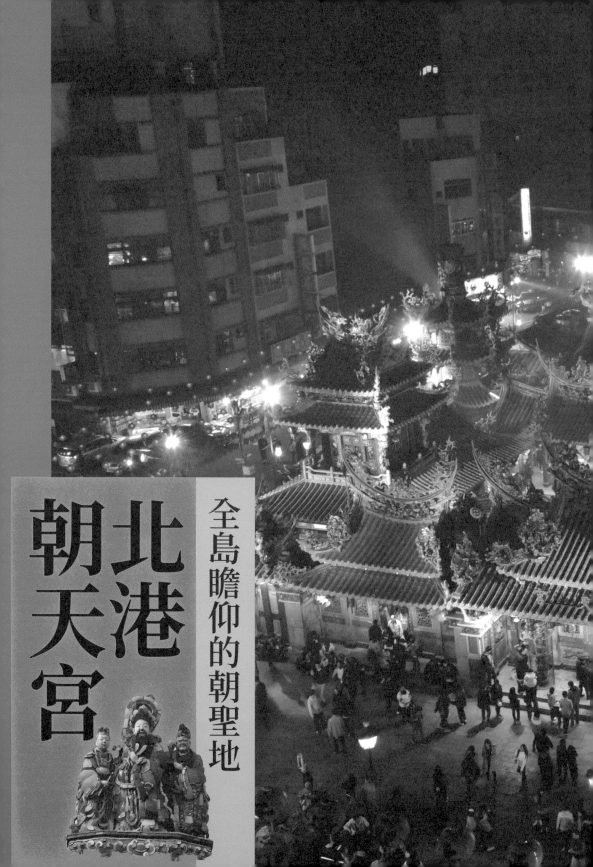

北港朝天宮

全島瞻仰的朝聖地

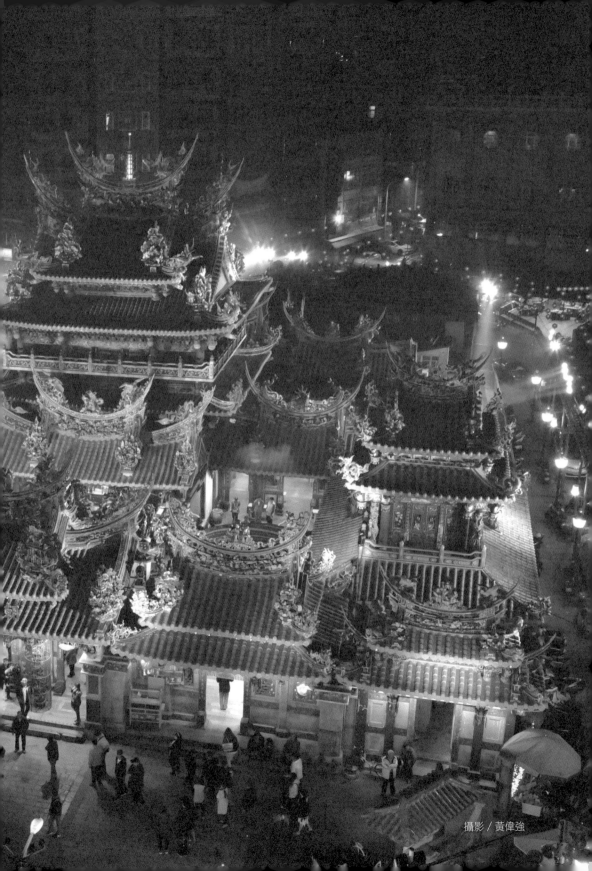

攝影／黃偉強

如果媽祖生，宮口街……

農曆3月，走在北港宮口街，往朝天宮。

前方傳來轟隆的炮聲，空氣中瀰漫著陣陣混著麻油香的硝煙味，後方隊伍的氣勢更是驚人，鑼鼓震撼，北管鳴響，進香客成群結隊，如山海般簇擁而來，再一轉眼，繽紛的陣頭、神轎已團團包圍。

北港大街洋溢著節慶熱鬧的氛圍，朝聖客的目的地就在這段朝聖大道盡頭，一座拔地而起的巍峨大廟——北港朝天宮。

「最早」的風景

凌晨五點，天色將明未明，鐘響陣陣，敲醒宮口街，乃至整個北港，老鎮一日由此揭開。尋向鐘聲，一步步，朝天宮愈來愈近，入內一見，信士或禮跪或合十，以鐘為度，一響一叩一拜，虔誠的目光恭敬的身姿裡有一股奇異而堅定——或執拗——的力量，混著香煙氤氳於廟殿之內。

這是朝天宮日常「最早」的風景。

鬧熱作平常

宮口街，又稱宮前街，位於朝天宮正門前而得名，有人又稱大街、大通、或香客大道，今為中山路。清朝時期，宮口街只容得下兩輛牛車並行，日治時期第一次市街改正，拓寬街道，擴展廟埕，增築圍牆。第二次市街改正再度加寬路幅，兩側街屋設置騎樓，部份風貌保留至今。

日頭一高，大地一暖，宮口街就熱鬧起來了。廟會節慶之於一般人是年度盛事，之於北港人卻是日常生活的一部分，來往香客的消費是北港大街

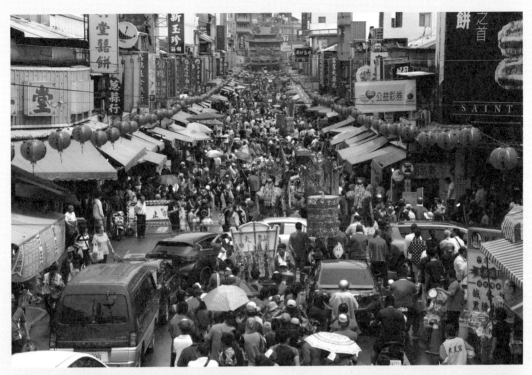

<table>
<tr><td>1</td></tr>
<tr><td>2</td><td>3</td></tr>
</table>

1. 北港宮口街很難劃分人徑或神徑。

2. 一早,信眾即跟著鐘聲入殿參拜。

3. 老餅舖賣的不只是味道,還有記憶與氣氛。(1.2.3. 攝影 / 黃偉強)

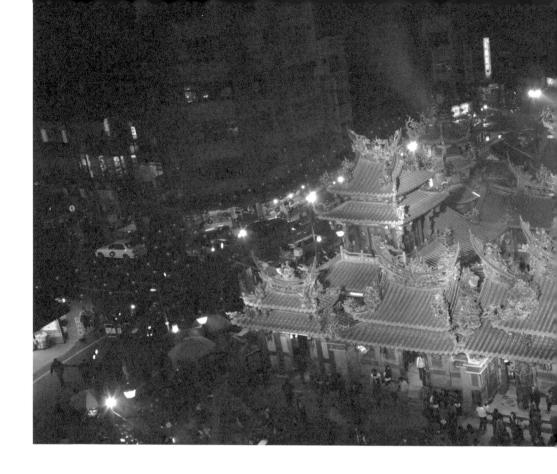

賴以營生的源頭之一。長久的互動讓北港人與香客除了生意往來，也建立醇厚的情誼，店門口擺起奉茶席，來者是客也是友，有人更因進香相識而結為親家。

信士無論南北不分山海

　　朝天宮坐落北港溪畔，初建於清康熙三十九（1700）年，是座的小廟，至1751年笨港溪氾濫遭毀，重修為二殿、二拜亭、二護室的規模。又經1775年、1837年、1855年的歷次修建與增建，已成為一座四進的廟宇。再經1905與1965年的擴建，呈現今日富麗堂皇的大型殿堂。

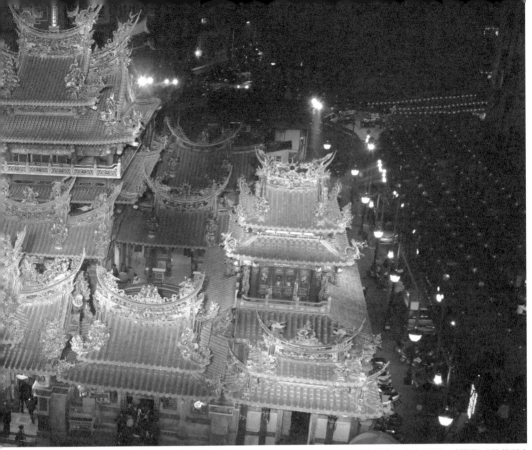

朝天宮的信眾來自四面八方，不分貧富地位，自古即然。（攝影／黃偉強）

　　相傳媽祖十分靈驗，每逢災難，往往化險為夷，多次顯示神蹟救助百姓，贏得許多信徒。北港在清代是繁榮的商港，也是臺灣南北往來的交通樞紐，來往的士農工商將北港媽祖的信仰擴展出去，形成廣大的分靈譜系，使得朝天宮從清代以來就是臺灣香火興旺的媽祖廟。

　　全臺民人無不敬信供奉。每屆三月聖誕之際，南至鳳山，北至噶瑪蘭，不分裏山沿海，男婦老幼，屆期陸續咸赴北港進香，各執小旗一張、燈籠一盞，上書「北港進香」字樣，或步行或乘輿，往還何止數萬人。

　　清同治年間彰化典史許其棻如是描述，香客萬千，持進香旗提隨香燈，至今猶然。1897年3月，島內抗日戰爭平息未久，北港進香之風復甦，《臺灣新報》報導：

臺北、臺中、臺南等屬地，無論窮鄉僻壤，人無分農工商賈，以及男婦老少皆喜到廟進香。富則肩輿，貧則徒步，雖山川修阻，道里云遙，而亦不憚跋涉，沿途人山人海絡繹不絕云⋯⋯

當時信士來自四方無論身分，今日亦然。

傾全臺之力的華麗

1906年梅山地震，朝天宮嚴重受損，1912年重修完成，為朝天宮奠定主要的建築格局面貌，規制為「四進八殿、一埕七院」實乃臺灣廟宇國定古蹟之最特別者。

當時廟方董事積極奔走，臺北汐止礦業大王周再思、板橋林家林祖密、豐原文人張麗俊、鹿港要人辜顯榮⋯⋯等皆解囊捐資，所延請匠師如陳應彬、洪坤福、蔣馨⋯⋯等，均為一時之選。信士感念媽祖庇佑的情懷，經由巧手絕藝化為精緻的建築與雕塑，被《臺灣日日新報》盛譽為「臺灣的日光東照宮」。

生動的報導一篇接著一篇，北港朝天

| 1 | 2 |
| | 3 |

1. 精美的石雕樓台人物。

2. 夜間的朝天宮透過燈光設計將廟頂精緻的剪黏映照的五彩繽紛。

3. 北港朝天宮的大殿神龕，雕刻繁複精緻，是相當傑出的木雕工藝，而且信徒可以近距離參拜媽祖，如同媽祖傾聽著信徒的細微請求。（1.2.3. 攝影／黃偉強）

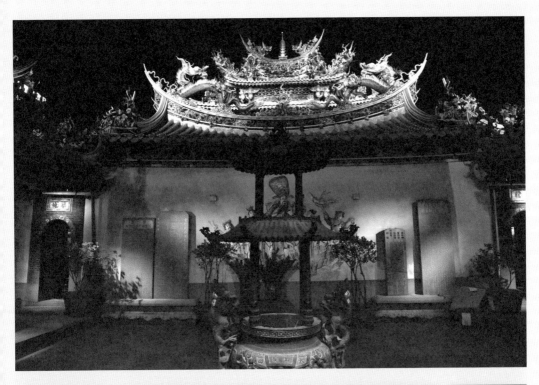

宮之名傳遍四方，驅使各地信眾將參拜北港媽祖，親睹嶄新的朝天宮如何華麗，視為夢想旅程，只要有機會，非去不可。

媽祖哺育北港人

　　進香是臺灣民間信仰規模最大的集體行動，北港朝天宮則是臺灣媽祖信仰進香文化最大的載體之一。農曆3月媽祖誕辰前後，北港變身為巨型劇場，朝天宮是超大主舞臺，宮口街則是伸展臺，進香團浩浩蕩蕩穿過大街，抵達廟口大展身手，陣頭與宗教儀式在媽祖進香期間接連上演，在北港廟口坐上一、兩天，可以聽遍各大軒社的北管，也可以嗨看傳統獅陣，跟著熱情的新式舞團搖擺。

　　步入現代社會以後，民間信仰或多或少受到影響，信徒年齡老化，年輕一輩的信徒減少，但北港的進香客仍然十分踴躍，得以倚靠媽祖信仰維繫一定的繁榮。自古以來，宮口街兩旁就是黃金店面，絡繹不絕的香客使得這條街一直是幾百年來北港最熱鬧、最重要的商業中心。成千上萬來自各地的香客暫時脫離日常，來一趟「非常」的進香祈願之旅，反而是北港人看慣了的「日常」，許多北港人的生計與朝天宮息息相關，若說媽祖哺育了北港人，一點也不為過。（黃偉強）

北港朝天宮參觀資訊

創建年代：1700年（現今格局形成於1905年）
主祀神祇：天上聖母
地址：雲林縣北港鎮中山路178號
電話：(05)7832055
重要祭典活動：農曆3月媽祖誕辰

長年以來，北港朝天宮就是全臺進香聖地。圖為白沙屯媽祖進香團到達北港朝天宮，進行拜天公儀式的壯觀現場。（攝影／葉峻瑀，2021東京國際攝影大賽銀獎）

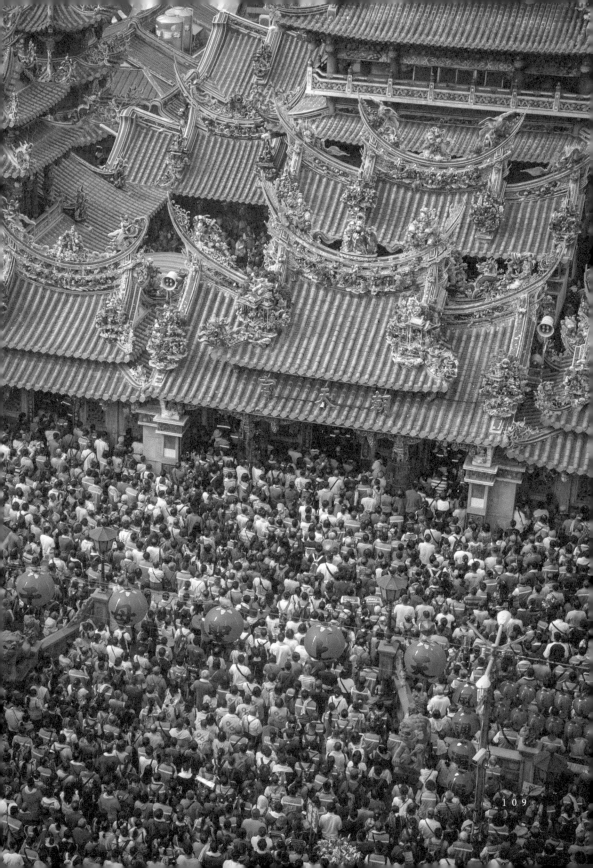

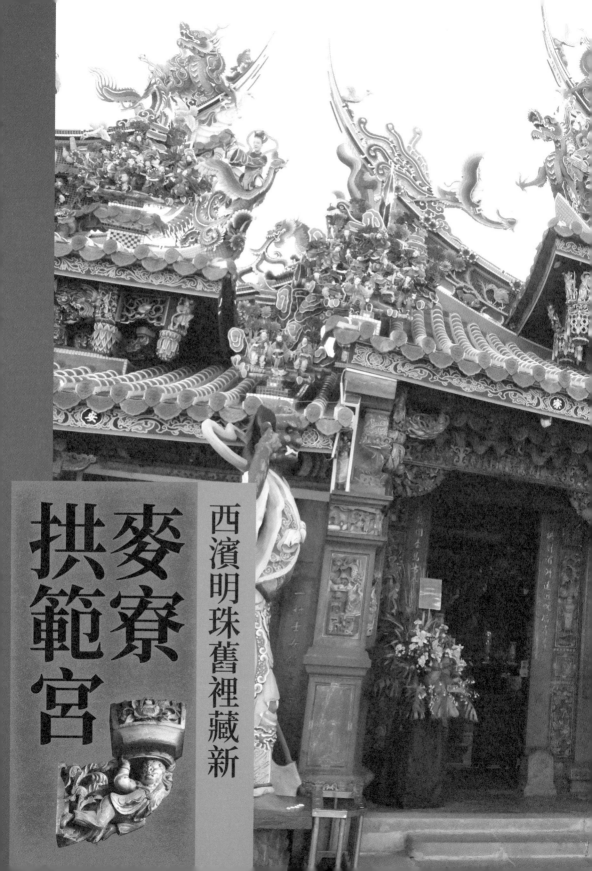

拱範宮
麥寮
西濱明珠舊裡藏新

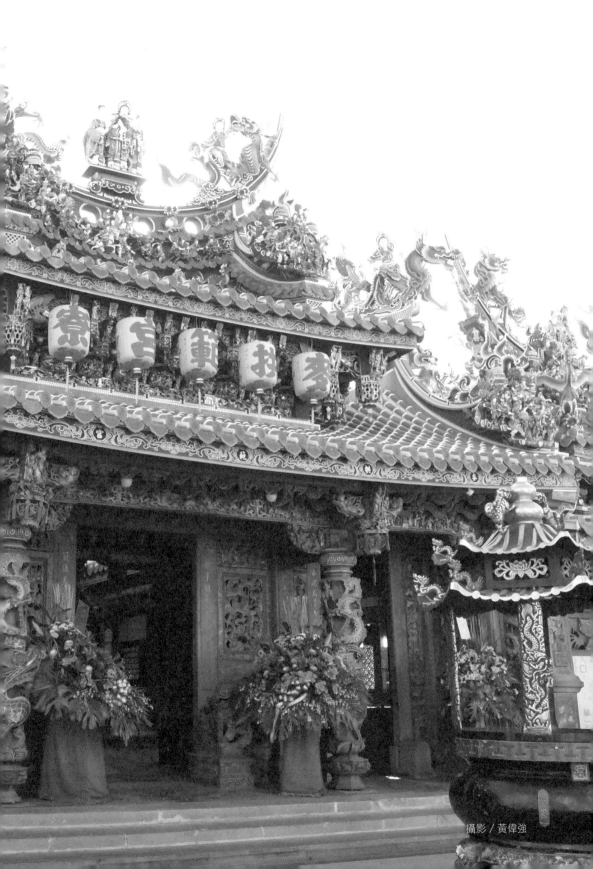

攝影 / 黃偉強

麥寮，一個變化快速的小鎮。記憶中的麥寮是個有些恬靜的地方，與雲林縣大多濱海鄉鎮相同，務漁的居民，在海埔新生地挖出一池一池的魚塭，飼養水族。務農的居民則受制於沿海的狂風與砂質土壤，種植著耐鹽的農作物，日子過得平淡且緩慢，似乎讓人逐漸忘去清代海豐港的繁華過往。

老廟，在輕油裂解廠旁邊

　　1998年六輕工業區正式營運後的短短20多年間，麥寮的時鐘似乎被撥快了一點，原本可以玩耍的海灘變成港口，街上開始改建新穎的住宅，在都會區常見的連鎖店，也一間一間開張。現今的麥寮五光十色，儼然成為雲林西北的市鎮中心。隱藏在市場與老街內的拱範宮，在變化快速的麥寮街上，維持著1937年的臉孔，時間在此似乎慢了下來。

　　穿過人聲鼎沸的市場，穿過小巷，視野突然開闊，華美的拱範宮坐落在眼前，由於廟體不高，拱範宮總被周邊建築所遮掩，如同蒙著面紗的仕女，走到跟前才會為其美貌所吸引。大隱隱於市的拱範宮主祀天上聖母，是一間歷史悠久的媽祖廟，也許較不常接觸民間信仰的人對拱範宮容易感到陌生，不過麥寮媽祖其實可是在雲林沿海的信仰佔有重要的一席之地呢。

　　麥寮拱範宮草創於康熙二十四（1685）年，起初建立於海豐港街，後來海豐港受洪水侵襲，因而遷廟至現址，目前的拱範宮是1930年代時重建的樣貌，於2012年登錄為國定古蹟，是雲林唯二的國定古蹟之一。依廟中碑文記載「初時建廟不過草創，俾善信者得所瞻拜而已……原為簡陋所造建築，咸豐年間改建為磚瓦杉造」。歷經1800年、1827年、1874年多次修建，於1930

1　　1. 麥寮拱範宮的媽祖婆姿態威儀，庇佑麥寮街的子民。
2

　　2. 有別於漢人想像中的獅子，拱範宮的獅子顯得相當特別。（1.2. 攝影／黃偉強）

年大規模重建，工程浩大，招聘而來的匠師藝師為當時廟宇建築領域的一時之選。

西濱最耀眼尬場

和許多地方一樣，登錄古蹟之前總免不了一些陣痛。在登錄古蹟之前，拱範宮曾遭遇一次重大危機。當時拱範宮因為廟體建築老舊，屋頂漏水，文化資產概念又尚不普及，地方頭人認為「東西是新的比較好」，於是有了重建的念頭。但危機即是轉機，當時賴於各地的文史工作者與學術研究者促成了由民間而起的調查研究。

有志之士的雙手，逐漸拭去了覆蓋在拱範宮之上的灰塵，一個個巧匠的名字，從藻井、木雕、石堵、交趾陶和生動的彩繪故事浮現出來。這些藝師是：大木匠師王樹發、林火寅、木雕的黃龜理、石雕的蔣九、交趾陶的陳天乞和姚自來、彩繪的潘春源。

溪底派匠師的八卦藻井，展現出工匠的傑出技術與設計功力。（攝影／黃偉強）

1930年代，這些來自各地的藝師齊聚一堂，甚至相互較勁，泉州溪底派的王樹發負責正殿與拜殿、漳州派的林火寅擔綱三川殿與後殿，兩大木匠派系各自盡情揮灑，使得拱範宮成為對場作的經典案例，確立了拱範宮無可取代的建築價值。

傳統技法，時髦題材

走近拱範宮，抬頭一望就會讓人會心一笑，兩旁廟脊有兩位梳著油頭，留著翹鬍子的西裝紳士，扛著廟頂，露出微笑的表情。走進三川殿，更有四位跑步姿態的紳士從廟內急忙奔出來敬禮。一旁還有非洲獅子在戲耍，是的！非洲獅子，不是想像中的漢化獅子，是有鬃毛的非洲獅子。在這樣漢人古典樣式的寺廟建築，隱藏了許多西式摩登的文化元素，這反映了1930年代的流行風潮。而永恆的媽祖婆坐在正殿神龕內，神情寧靜祥和，「拱手朝天，範儀蓋世」雙眼凝視著麥寮街與遠方的海港，依然守護著沿海的蒼生。頂上的密如蜘蛛結網的藻井是溪底派木匠的拿手絕活，藻井中心的中脊，是最大的特徵。

海邊的歌仔戲王國

麥寮曾有歌仔戲王國的美名，追溯起來拱範宮堪稱是發源地。麥寮拱樂社是1934年成立於拱範宮內的南管樂團，1947年麥寮仕紳陳澄三買下歌仔戲班，成立了拱樂社歌仔戲團，從業餘玩票性質的軒社，發展成職業戲班。

<table>
<tr><td>1</td></tr>
<tr><td>2</td></tr>
</table>

1. 三川殿正上方的西裝紳士敬禮歡迎大家來訪。

2. 雖然看似吃力，但又帶著諧趣的憨番扛廟角。（1.2. 攝影／黃偉強）

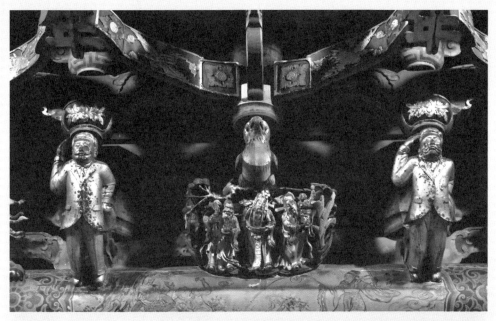

拱樂社在陳澄三的經營下，成立歌仔戲學校，培養了許多歌仔戲的著名演員，如許秀年、連明月、陳美雲等人，甚至在1960年代投入臺語電影的拍攝，盛極一時，儼然成為一個歌仔戲王國。現在拱樂社雖然已經式微，但仍是臺灣戲劇歷史的一段重要篇章，甚至仍然影響現在。

倘若有一天經過麥寮這個濱海小鎮，必來拱範宮走走，體會著這變化快速小鎮的寧靜角落。（黃偉強）

<table>
<tr><td></td><td>2</td></tr>
<tr><td>1</td><td></td></tr>
</table>

1. 由於拱範宮廟口有販賣菜刀的店家，因此北部老一輩信眾為麥寮媽祖
 取了一個有趣的外號——菜刀媽。

2. 正殿背後的麒麟堵，其不規則的鱗片正是用碎碗所拼貼出來的造型。
 （1.2. 攝影／黃偉強）

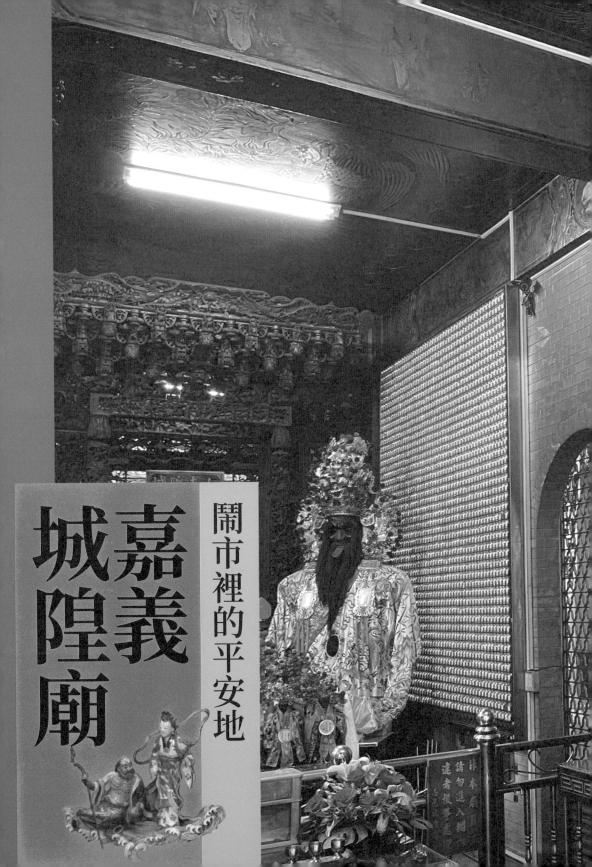

嘉義城隍廟

鬧市裡的平安地

結緣奉拜

攝影／張怡寧

嘉義市光彩街上的「東市場」，可說是來到嘉義不可錯過的傳統市場。除了有祖傳三代的在地美食，也因為日治時代所流傳下來的檜木建築，令人眼睛為之一亮。而鄰邊的嘉義城隍廟，在市場的熙攘人潮下，匯聚了不少來此祈求心靈平安的信眾，使得這裡的香火更顯鼎盛。

廟與市場，心之所繫

　　東市場在清朝是重要的貿易集散地，發達的商家為感謝城隍廟的庇佑，就會捐贈石雕龍柱和石碑，上面則會有「獸肉商」、「魚圓商」、「東市飲食商」等字樣，在在顯現了城隍廟與在地民眾生活的緊密關係。

　　從東市場的光彩街轉入吳鳳北路旁的嘉義城隍廟，可以看見高聳的牌樓矗立於廟的入口。廟埕不大，但是兩旁卻有多間開業已久的香鋪，狹長的案桌上擺放著傳統手工的金紙、線香，彷彿和廟前那鼎香爐中的裊裊輕煙相呼應，將信眾的祈禱帶往天際。

　　2015年升格為「國定古蹟」的嘉義城隍廟，建於康熙三十三（1694）年，距今已有300多年歷史，是嘉義市民的信仰中心，不僅象徵著地方的守護神，更是嘉義著名的寺廟之一。現今的嘉義城隍廟，曾於日治末期昭和十二（1937）年重建，整體建物分成三川殿、拜亭、正殿、後殿四部分，後來，後殿改建成現在的高樓樣貌。走進城隍廟，隨處可見帶有歲月痕跡的神像、匾額、剪黏、藻井等，稍微駐足凝視，便因為發思古之幽情，而遁入時空隧道之中，探尋這座廟宇的身世。

知縣周鍾瑄，城隍廟推手

　　回溯嘉義城隍廟的創建歷程，實際上與清朝時期的行政區劃有著密切關

1. 輔佐的神將，栩栩如生的雕藝。

2. 門神為彩繪名家陳玉峰所繪。
（1.2. 攝影／康鍩錫）

係。在清治初期，臺灣的行政區域劃分一府三縣，其中諸羅縣轄區涵蓋臺南市新市區以北大半個臺灣島。當時的諸羅知縣周鍾瑄認為，城隍即城池之意，且有城池必有城隍，才可以安妥神靈並保佑民眾，因此捐獻了600餘兩銀興建，參將阮蔡文也捐贈了40兩銀。因此，南至新港溪（即現今臺南新市區），北迄基隆，甚至就連宜蘭、花蓮、臺東一帶等，都是諸羅縣城隍爺信仰祭祀範圍內。在清朝統治期間，因為歷經多次民亂事件，嘉義城隍彷彿顯現神蹟，守城有功，沈葆楨遂奏請朝廷加封城隍爺，於是光緒皇帝敕封嘉義城隍「綏靖」，而有綏靖侯之稱，是全臺唯一加封尊號的縣級城隍爺。因此嘉義城隍廟的臺階，使用了代表侯爵的五階。

據知，周鍾瑄在擔任諸羅知縣期間，不僅解決了饑荒，也包括水利等民生問題。有「臺郡循吏冠」的美譽。尤其他在任內積極向商賈募款，幫助臺灣農民開闢陂、圳，灌溉農田遍及臺中到臺南。以現在眼光來看，他的貢獻不下於日治時期的八田與一。他逝世後，諸羅仕紳為了他的貢獻，特地製作了他的雕像，安置在廟裡的城隍爺旁，與神明共享人間香火。因此，走到正殿裡向城隍爺稟報心裡的話，不妨同時端詳那尊周鍾瑄像，那慈眉善目的眼神，頗有安撫人心之效。

放縱想像的工藝場

除此之外，拜殿中的八卦藻井，是著名的溪底派木匠王錦木之作品，其工藝之細膩，可謂巧奪天工。藻井不用一根釘子，全由榫卯接合而成令人感到眩目的結網斗栱，不僅充分反映出藻井藝術表現上的尊貴與富麗，更顯現

1. 正殿往後殿高懸的書卷牆飾。
2. 匾額高懸，匾額下方的交趾陶極為出色。（1.2. 攝影 / 張怡寧）

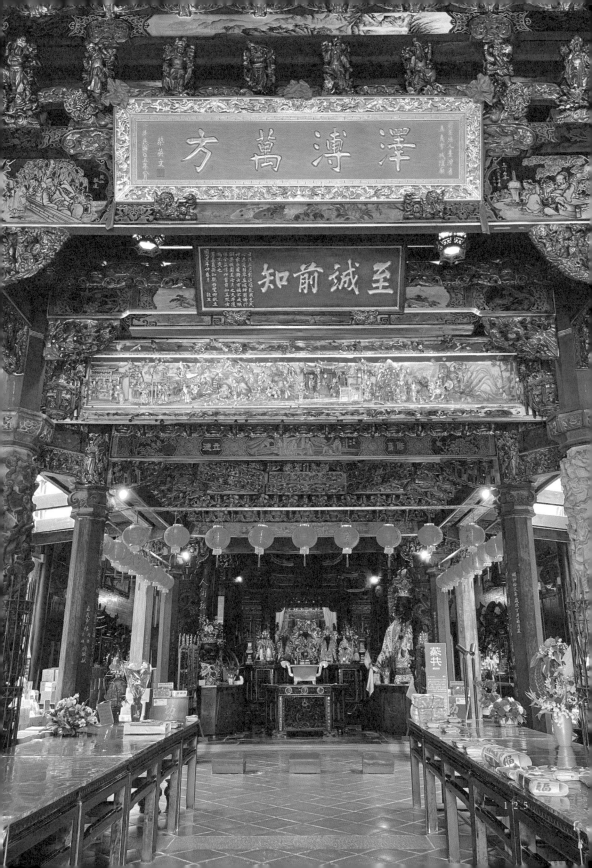

其精湛工藝和技法。藻井四個角落各有一隻蝙蝠，取其諧音象徵「賜福」，此外，在這精美的藻井中有108個人偶裝飾，在彌勒佛及武將等雕像之間，還藏了幾尊穿西裝、打領帶、翹鬍子、戴高帽且拿著拐杖的外國紳士，甚至還有長有翅膀的神像，是臺灣少見的中西融合的作品。

在抬頭觀看城隍廟工藝之餘，同時也能看到一幅幅懸掛的匾額，像是「臺洋顯佑」、「宏道化育」、「至誠前知」、「幽明洞燭」等。其中正殿前的「臺洋顯佑」和嘉義地區祈雨的故事有關。相傳當時嘉義大旱，屢次祈雨都沒有結果，於是嘉義城隍廟、北港朝天宮協商共同祈雨，翌日天降甘霖，而且連下三天，成功化解旱象，光緒皇帝為此特意頒賜「臺洋顯佑」匾額。此匾懸掛在廟裡神龕的正上方，是臺灣各城隍廟中，唯一擁有皇帝賜匾的公廟。

「至誠前知」匾額下方的交趾陶，也是一絕，分別為臺灣第一位交趾陶藝師葉王的傳人林添木，和人稱「尪仔福」的洪坤福傳人陳專友的創作。有意思的是，林添木、陳專友各完成一半，可說是罕見的技藝拚場，作品細膩傳神、價值不菲。而另外兩幅交趾陶作品則在左右兩側牆上，那精湛的工法，著實醒目。此外，在正殿左右，各有一幅用交趾陶製作的日文和歌，也就是日本詩歌的對聯，是臺灣寺廟中唯一的一副交趾陶日文對聯。據說，這是日治時期廟方為保存城隍廟免遭毀滅，信徒及士紳希望和日本政府打好關係所作，在在見證寺廟為了保存信仰而迎合統治者的無奈。

化時代危機為轉機

然而，原屬官廟的嘉義城隍廟，在日治時期遭遇了創建以來的重大危機。

嘉義城隍廟因為日本殖民政府施行「眾神歸一」，失去官方的支持而漸趨沒落，地方仕紳不願看見城隍廟走向黯淡，想方設法找出路，於是倡議並希

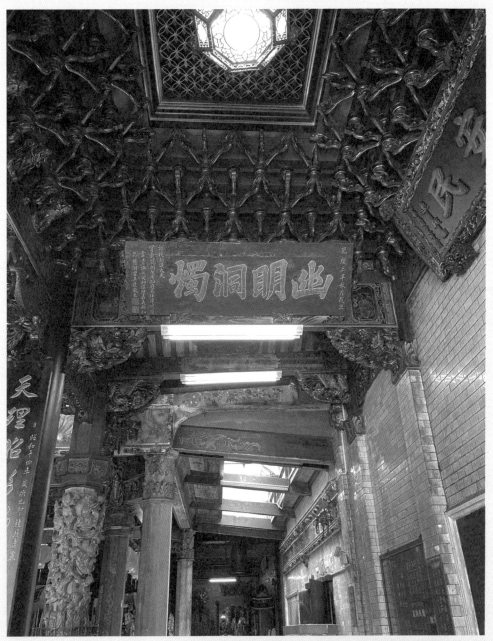

城隍廟正殿藻井呈長方形開展，精美繁複。（攝影／張怡寧）

望藉由迎神繞境的活動，來尋求嘉義城隍廟和地方的生機。

翻開《臺灣日日新報》，即可看見這構想正是來自臺北霞海城隍廟：「明治四十一年仕紳提倡，尤效臺北霞海城隍之列，于神誕翌日繞境……」這些仕紳、商人和廟方，還集資4000兩黃金聘請木匠量身打造繞境時的轎子，這頂轎子即是放置在現今城隍廟二樓的「八獅座武轎」。

武轎是鎮廟之寶，由唐山的名匠黃順財，率領20名工匠花2年時間打造而成。其轎身基礎像是縮小版的廟宇建築，四周雕刻有文武判官、牛馬將軍、七爺八爺等，共32尊神祇和46尊飛天環繞轎身，猶如城隍繞境般，精細工法，令人嘆為觀止，無怪乎《臺灣日日新報》以全臺第一神轎稱之。

即使時代改變，嘉義地方的仕紳對城隍廟的支持仍不變。有位名為林寬敏的地方商賈，認為城隍廟沒有戲臺就無法酬神謝戲，於是在大正十一（1922）年捐資興建戲臺，除了搬演戲劇感謝神明，也做為解講經文的場所。後來因廟方為求廟埕廣場運用靈活，於是將戲臺拆除；林寬敏之子林文章得知後，感念父親善行，遂買下遺存的構材，於臺斗街現址重建。城隍廟曾有戲臺的歷史雖然有些短暫，但仍可在牌樓下感受彼時的熱鬧。（張怡寧）

嘉義城隍廟參觀資訊

創建年代：1715年
主祀神祇：城隍爺
地址：嘉義市東區吳鳳北路168號
電話：(05)2243339
重要祭典活動：每年農曆8月初2的城隍爺聖誕

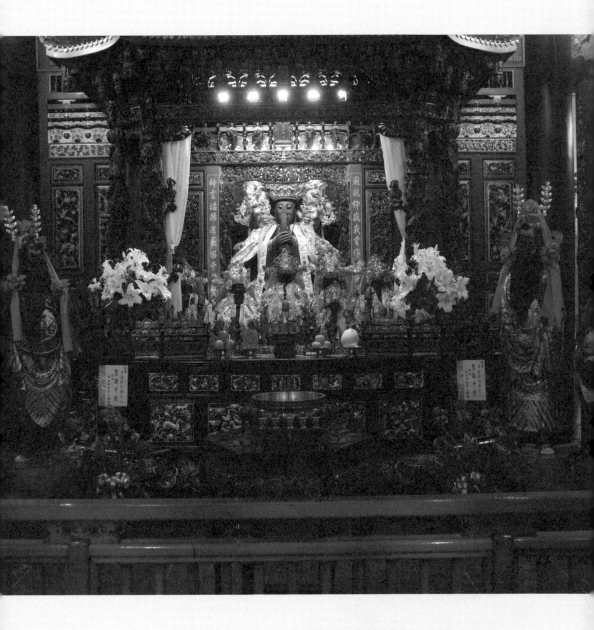

1.「八獅座武轎」。（攝影／張怡寧）
2.後殿慈祥的城隍夫人。（攝影／康鍩錫）

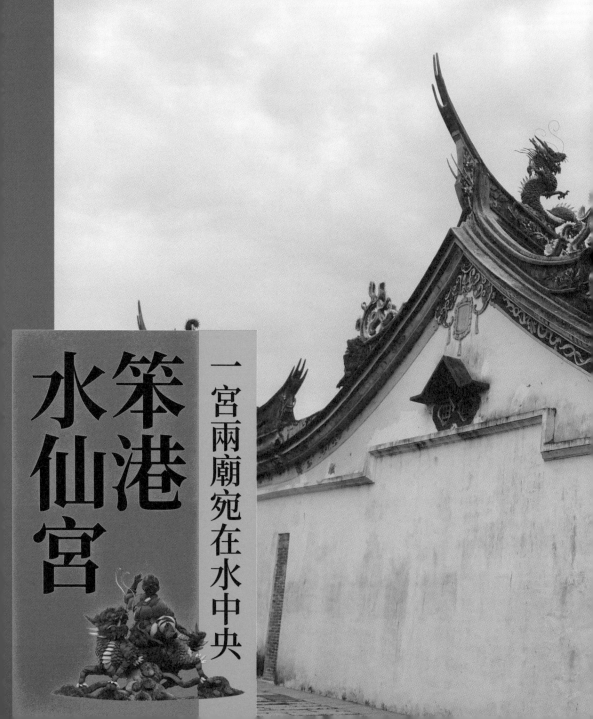

笨港水仙宮

一宮兩廟宛在水中央

攝影／黃偉強

港分南北，中隔一溪

跨越北港大橋，嘉義縣到了！景色霎時從繁榮小鎮變成農村風景，這裡是新港鄉南港村，古稱笨南港。這裡是清代商業大港笨港的一部分，有時兩者也合稱為南北港，北港與南港古來同屬一個生活圈，不過政府以北港溪為縣界，將南北港分為不同的縣市管轄。行政劃分無法改變南北港人的生活習慣，甚至有不少居民感到不滿，曾經連署要求併入北港鎮呢！

南港在清初是笨港最早開發的區域，商旅輻集經濟十分繁榮，更分為前街後街，但由於南港地勢較為低窪，時常遭到北港溪氾濫的侵襲，居民便逐漸分散前往地勢較高的北港居住，使得南港逐漸走向沒落。最後在數次的民變與漳泉械鬥之下，南港受到嚴重的損害，經濟地位由北港完全取代，南港則退化成農村，如今走到南港，眼望片片田園，不太容易懷想當年的繁景。

水仙宮坐落在北港溪舊河床當中，需要穿越北港溪的堤防才能到達，這或許是臺灣唯一坐落在行水區裡面的古蹟吧？有別於北港的喧囂熱鬧，水仙宮周邊顯得沉靜寂寥。在此，時間的流動變得緩慢，倒可以細細在水仙宮周邊漫步。

水仙保佑行船人

水仙宮所奉祀的主神是水仙尊王，主要祈求行船的順利，通常在水運發達的港口常會見到奉祀水仙尊王的廟宇，同時它也是笨港郊商的會館，古時候

1
2

1. 水仙宮奉祀 5 位水仙尊王，以大禹為首。

2. 水仙宮青斗石香爐，綬帶耳雲龍紋，雕工細膩，整體為深浮雕雲龍，龍鬚更是透雕的表現，這是廟宇初建時由當時泉郊與廈郊商人敬獻的，上刻「道光己酉」，是 1849 年的珍貴文物。（1.2.攝影／黃偉強）

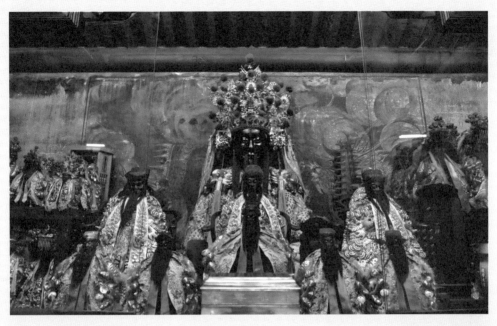

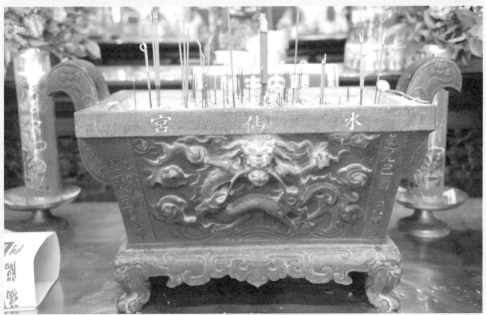

的商人在此聚會，在水仙尊王的眼皮底下決定商務大事。

水仙尊王的信仰源自於百姓對「水」的敬畏，可以說水仙即是代表「水」的本身，水仙尊王其實並沒有特定指涉的對象，舉凡歷代傳說人物只要生命中與水相關，都可以是水仙尊王的化身，在笨港水仙宮，所奉祀的五水仙，分別是水仙禹帝、伍盟輔匠（伍子胥）、屈原大夫、楚項羽王、魯班師匠，主要是春秋戰國時期的歷史人物。

隨侍在側的輔神顯得令人陌生，面貌斯文手持長弓與羽箭的是羿善射（后羿）尊者，另一外相貌威武高舉小船的將軍則是奡盪舟（寒奡ㄠˋ）尊者，兩者均是夏代的傳說人物，典故出於《論語》的：「羿善射，奡盪舟，俱不得其死然。」在原典裡，這兩人皆是篡奪夏代王權的負面人物，但在此卻成為夏代始祖「大禹」的護衛，這能說是一種翻玩歷史的趣味嗎？或許要問當初創廟的先民了。

雙主神，見證笨港災難史

水仙宮的後殿奉祀關聖帝君，有著獨立的廟名——笨港協天宮。是的！水仙宮其實是兩間廟合而為一，有著雙重主神。這是因為清嘉慶年間笨港發生洪水，笨港水仙宮與協天宮兩廟遭到浸漫而傾倒，後於道光年間重建，將水仙宮與協天宮合而為一，形成了前殿水仙宮，後殿協天宮的特殊格局。

隨著笨港商港失去功能，原本奉祀水仙的郊行沒落，水仙尊王信仰隨之淡薄，但民間百姓特別景仰的關聖帝君，則維持了水仙宮的香火。如今水仙尊王的聖誕祭典規模不大，但每逢5月13日的關聖帝君祭典，則會特別地熱鬧，南北港居民則紛紛到水仙宮膜拜，北港的各個軒社也會在每天晚上排場演奏，為關帝爺賀壽。

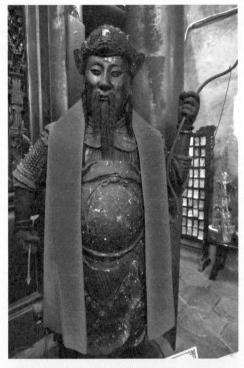
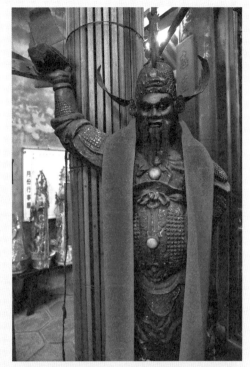

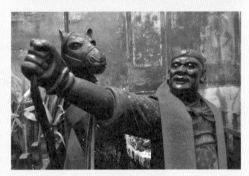

1	2
3	4

1. 羿善射尊者。

2. 翼盪舟尊者。

3. 笨港協天宮關聖帝君。

4. 牽著赤兔馬的馬童，神情十分神氣。（1.2.3.4. 攝影／黃偉強）

修建與見證

　　與對岸金碧輝煌的北港朝天宮相比，位於南港的水仙宮顯得相當古樸且有時代變遷的蒼涼感。從道光二十八（1828）年起，水仙宮就不曾大規模修建，當時南港已經沒落，香火也衰微。1947年曾大規模整修。而在1980、1982年有大規模廂房營建，再於1990年大修，而累積成今日的廟貌。

　　過了一甲子，刷白的牆面與剝落的丹青，讓水仙宮的顏色顯得稍微蒼白。走進廟內，北港和樂軒所敬獻的「威震華夏」匾懸掛在三川殿上，豪邁的字跡氣勢非凡，卻也是見證水仙宮信仰變遷的證明。

　　左側道光的青斗石碑，鐫刻著水仙宮重建的過往，值得一提的是這塊石碑上面同時也清楚敘述了水仙宮重建的各項開支科目，可以讓人遙想在清代一間寺廟是如何建成的。

　　廟壁的泥塑是當年由泥塑藝師江清露與陳玉峰合作的影塑作品，江清露的巧手在牆上塑造生動的人物與姿態，特別突出的人物頭部表情十分細膩生

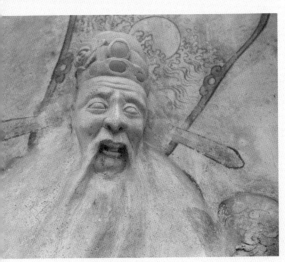

1. 三國演義的三顧茅廬，在陳玉峰的彩繪之下，
 讓經典場景如在眼前。

2. 彩繪貴妃醉酒，楊貴妃與高力士的神情姿態十
 分生動。

3.4. 彩繪門神。（攝影／康鍩錫）

5. 顏色退去的郭子儀看起來更為蒼老。以上均為
 陳玉峰作品。（1.2.4.攝影／黃偉強）

動，展現出一代巧匠的工藝手法，陳玉峰則接著為人物上色彩繪，並略為加筆，完整了故事的場景。在嚴重的鹽化侵襲之下，當年陳玉峰筆下的豔麗色彩已不復見，廟背後兩人合作的郭子儀拜壽圖幾近白化，開懷大笑的郭子儀更顯蒼老，臉上的皺紋清晰可見。

　　相較於廣闊的正殿，後殿協天宮的空間顯得較為侷促，關聖帝君坐在神龕當中，神情十分肅穆，一旁牽著赤兔馬的馬童，握著韁繩舉向前方，看起來一臉神氣，令人印象十分深刻。

　　到這裡不妨向關帝爺參拜，相傳關帝爺的籤詩十分靈驗，多有信徒至此求籤，不過千萬記得，來意必須誠敬，如果來意不誠，心有旁騖，或許會受到關帝爺的當頭棒喝。曾有人抽籤時分了心，結果抽到「來意不誠，叩首一百拜」，登時發楞不知所以，最終不得不奉命當眾跪叩百次。（黃偉強）

	2	
1		3

1. 後殿協天宮籤筒裡的三支懲罰籤：「來意不誠，叩首一百拜」，此為百中選一的「籤王」，其餘兩支是「來意不誠，另日再求」、「欲求天上福，須點佛前燈」（請添香油錢）。
2. 笨港水仙宮，主要的建築格局與結構是道光二十八年所奠定。
3. 道光二十八年石碑，是水仙宮重建的歷史依據。（1.2.3. 攝影／黃偉強）

嘉義笨港水仙宮參觀資訊

創建年代：1739年
（主要的建築格局是1848年奠定）
主祀神祇：水仙尊王
地址：嘉義縣新港鄉南港村舊南港58號
電話：(05)7811751
重要祭典活動：每年農曆10月10日大禹誕辰

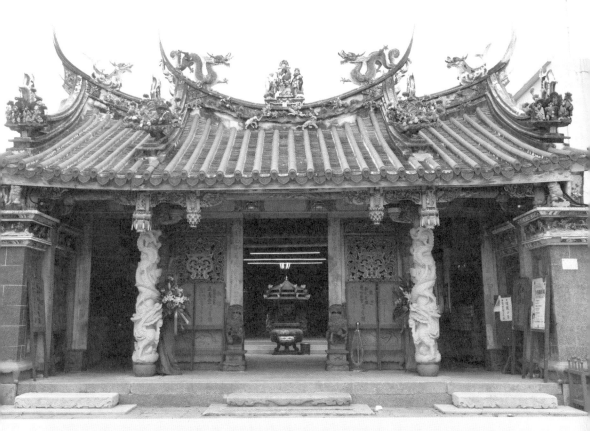

代天府
南鯤鯓

倒風內海五王坐鎮

山靈瀛蓬

南服靖妖氣五府赫赫英靈回乾坤不朽

南野顯神聖冠劍莊嚴代天安社稷

誠龍
原野山
23426

乘車駛過五王大橋，跨越急水溪，進入了臺南的鹽分地帶，矗立在南岸山頭上的大鯤園樓閣，向眾人標示南鯤鯓代天府已經到了。

　　南鯤鯓代天府位於臺南北門，此處清代以來屬於倒風內海的範圍，過往是一片淺海潟湖，現在所看到的陸地皆是在急水溪與曾文溪沖積之下逐漸形成的土地。由於臨海的土地鹽分甚高，大多農作物不易生長，因此在地居民大多以漁業、養殖漁業謀生，但也是因為這樣艱困的環境，孕育出了在臺灣經濟發展史上占有重要地位的臺南幫，尤其臺南幫侯雨利家族多半是南鯤鯓五王的信徒呢！

王爺公渡海南鯤鯓

　　下車，第一眼即可看到南鯤鯓代天府巨大高聳的牌樓，毫不客氣展現出臺灣王爺總廟的氣勢與威名，南鯤鯓代天府主祀的是李、池、吳、朱、范五位王爺，合稱為五府千歲，民間或簡稱為「五王」，又因為常駐於南鯤鯓，又稱為「鯤鯓王」。

　　相傳鯤鯓王在清初時乘坐王船漂流至南鯤鯓海岸邊，受拾獲王船的百姓膜拜，百姓雖然再將王船送出海，但王船隨著海流又漂回岸邊，從此巡視四方，居無定所的王爺公，就這樣落腳定居，成為了南鯤鯓的守護神。後來因為洪水侵襲，又王爺擇定了槺榔山虎峰建立代天府，即現址所在。選擇槺榔山，又為了爭奪廟地與囝仔公的激烈大戰則又是一段故事了。如今囝仔公坐穩在代天府旁邊的萬善堂內共享人間香火，「大廟來進香，小廟必有敬」就是這段故事的最終結局。

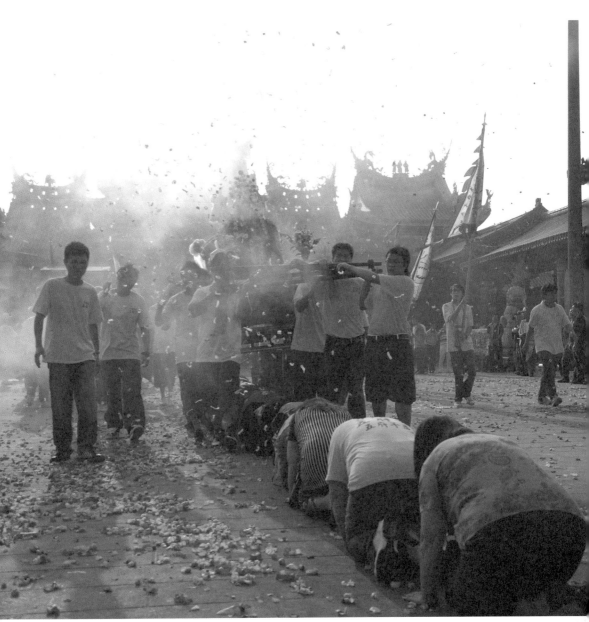

鑽轎腳是一種傳統驅邪祈福的儀式，信眾跪伏成列讓神轎
從頭上經過，以祈消災驅煞得福。（攝影／陳丁林）

代天府就是衙門

　　南鯤鯓代天府前是一片極為寬廣的廟埕，若是在平日前來，偌大的空間尺度，總讓人顯得特別渺小；若是在進香期來，則會被人山人海的香客所淹沒。這就是代天府兩個不同時間的雙面風貌。相傳五府千歲麾下天兵天將無數，李府千歲更有萬軍主帥的稱呼，這廣大的廟埕就是王爺操練兵馬的校場，踏步在校場之間，也總覺得代天府劍氣森嚴，就如同衙門一般。

　　不！代天府就是衙門。代天巡狩的五府千歲，是承玉皇大帝之命到人間明查暗訪，稽查善惡，對為善者加以保護，對為惡者降下天譴，執掌瘟疫原本是王爺的真正職權，不過定居下來的王爺們，逐漸也改變了職能，成為了百姓愛戴的地方父母官，為信徒處理各種日常難題，或許現在的代天府，就是天界公務員來回奔走的行政辦公室呢！

壯觀之中有精巧

穿過拜亭之後，才看得見南鯤鯓代天府的全貌，有別於外頭巨大壯觀且色彩鮮艷的牌樓與拜亭，代天府的主建築顯得素樸許多。

代天府的主建築是1933年所修建的樣貌，主體為五王殿與後殿奉祀觀音佛祖的青山寺，由溪底派匠師王益順所主持。青山寺拜亭的八卦藻井，比例精巧，雕刻精細繁複，呈現溪底派的大木結構之美，石雕部分則由來自中國惠安的王轆生、王維普、蔣馨等人負責，尤其三川門的花窗與石堵為擅長石雕的蔣馨所承做，雕刻精細，人物十分生動。

1	2

1. 南鯤鯓代天府常有進香活動，伴隨各種陣頭，而電音三太子是由太子爺信仰衍生出來的廟會陣頭。

2. 八家將為地方主神的配屬部將，以助其保護地方安寧。在風俗傳承下，其來源或規模、人物、臉譜、扮相皆因地區的不同而有所差異。（1.2. 攝影／陳丁林）

為了區隔神聖空間，將神龕前一部份以新製的圍籬隔起，形同將神龕擴充，成為各地進香神明的客居之所，因此精緻的木雕神龕僅能在外面窺見。神龕上懸掛的一塊被香煙燻黑的古匾，書寫著「靈佑東瀛」，這塊匾是由道光三（1823）年王得祿所捐獻的，是南鯤鯓的重要文物。

八方人馬祈求庇佑

繞到五王殿背後的青山寺，五王殿背後的咾咕石牆砌成八卦金錢樣貌，除了是吉祥寓意之外，也被認為可以祈求財源廣進，部分的信徒會伸手去觸摸，相信能帶來財運。這是來自澎湖的珊瑚礁岩，有著珊瑚礁獨有的孔隙與紋理，雙手貼緊牆面，可以感受到澎湖的海洋氣息，也可試想當年先民迎請鯤鯓王，百艘船隊破浪出巡澎湖的萬丈豪情。

鯤鯓王南巡北狩，就連離島澎湖也有王爺的足跡，留下不少傳奇故事，甚至清代鯤鯓王每年出巡至臺南府城，當地的讀書人也會向鯤鯓王乞求

靈佑東瀛匾。（攝影／黃偉強）

紙筆，以祈禱科舉時文思泉湧。直到今天，臺灣各地眾多的王爺信徒，每逢王爺聖誕前夕，成群結隊蜂擁來南鯤鯓進香，尤其以農曆4月26日李府千歲聖誕前的進香團數量最多，最為盛大。王爺信仰以乩童為最大的特徵，加上各式的宋江陣、八家將等武陣，使得南鯤鯓偌大的廟埕真的成為了王爺的校閱場，人界與神界在這時似乎界線也模糊了一些。如果想要一窺臺灣最生猛有活力的進香活動，不妨在這段時間前來，感受一下南臺灣豔陽之下的熱情。（黃偉強）

南鯤鯓代天府參觀資訊

創建年代：1662年（現今規模奠定於1937年）
主祀神祇：「代天巡狩」李、池、吳、朱、范等五府王爺。
地址：臺南市北門區蚵寮里976號
電話：(06)7863711

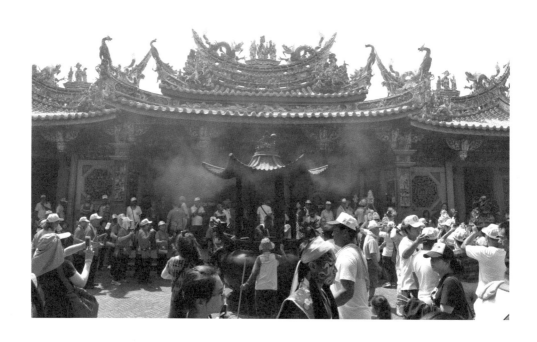

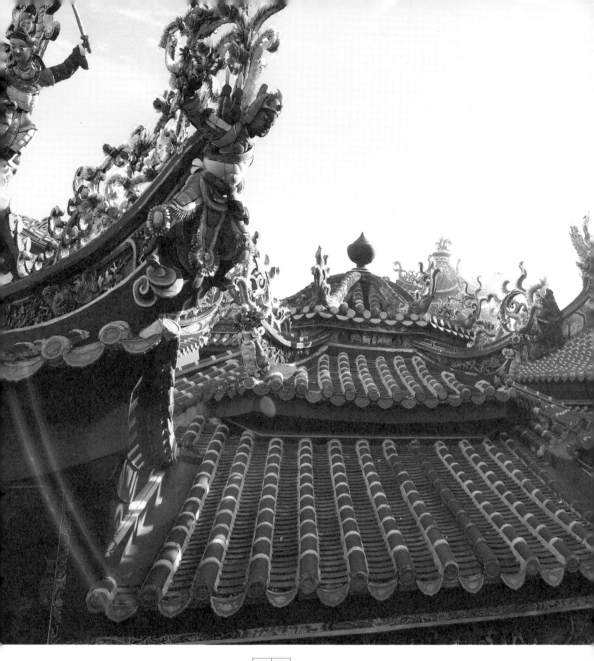

1. 香火鼎盛的南鯤鯓代天府中庭。

2. 錯落有致的廟頂透露出正殿的所在。（1.2. 攝影／黃偉強）

臺南孔子廟

孔子廟

全臺首學在南瀛

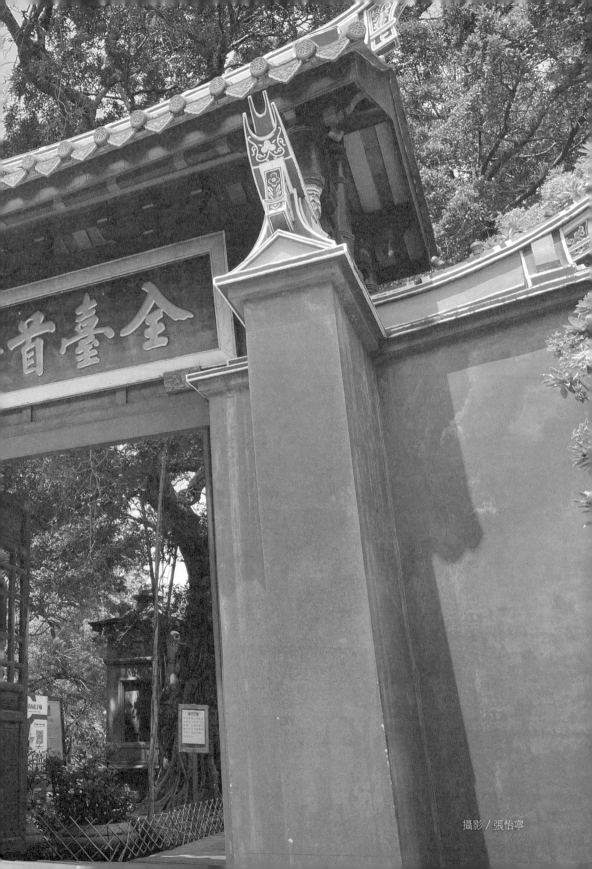

攝影／張怡寧

臺南的中西區以美食小吃著名，也是文化古都的核心。根據統計，這一區的宮廟密度為全臺最高，若將各座廟宇年齡相加也很可觀。這除了呈現臺南中西區是臺灣早期發展的區域外，更顯現此處是民眾信仰重心所在。尤其位於南門路上赭紅色圍牆綿延的孔子廟，距今已有300多年，大門上的金字橫匾由右至左醒目寫著「全臺首學」，更是揭示臺南孔廟悠久的歷史。

沉重的三十年大計

時光倒流至明鄭時期，臺南孔廟設立於1665年，當時鄭經於承天府建立四大廟宇，分別是孔子廟、北極殿、大天后宮、關帝廟。孔子廟是文廟，與做為武廟的關帝廟相對應。當時鄭成功部將陳永華在心中有一個遠大的藍圖：「十年成長，十年教養，十年成聚。三十年與中原相甲乙。」陳永華想透過30年計畫，進而和中原競逐勝負、評定優劣，因此文教的種子在他心中不斷滋長。時機一到，他便建議鄭經，應設立孔廟作育英才，進而在文風的薰陶下，讓臺灣也能培養出真才實學的人才。

鄭經接受了陳永華遠見的提案，仔細構思孔子廟的創建。起先僅建大成殿用來祭祀孔子，之後才又設立「明倫堂」做為講學教室之用。這可呼應到臺南孔廟的建制中，有所謂的「左學右廟」。「左學」主要是以明倫堂為主體

的建築群，而「右廟」則指涉的是大成殿為主體的空間。從明鄭時期、清治時期、日治時期，而至戰後，臺南孔子廟在這三百多年間，歷經了三十多次大小修葺的紀錄。現今所見大多為日治時期重修後的風貌，大致上仍延續清代留下的風格。

在明倫堂思索大學之道

走進明倫堂，可以望見那前面的格扇門，區隔出門內門外的空間，那高挑且瘦長的門扇，就像古代讀書人的翩翩姿態，顯得俊逸優雅。而堂內的牆屏上，密密麻麻的字占據了整個空間的主視覺。仔細端詳，上面的字正是仿自元代書畫家趙孟頫所寫的〈大學〉，這兩百多字深刻載明儒學對於德性、倫理及進學進修的實踐。

「大學之道，在明明德，在親民，在止於至善。……知止而後有定，定而後能靜，靜而後能安，安而後能慮，慮而後能得。」看似已然走遠的古文，

<table>
<tr><td>1</td><td rowspan="2">3</td></tr>
<tr><td>2</td></tr>
</table>

1. 農夫牽牛來孔子廟參加祭孔典禮。

2. 祭孔典禮的復興與傳承。

3. 廟牆以光影的流動展現建築之美。（1.2.3. 攝影 / 傅朝卿）

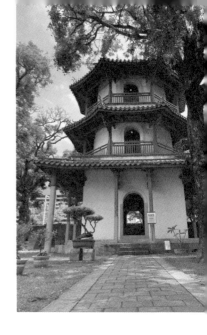

其中蘊含的思想不只在當時傳遞，其實今日看來仍啟發深遠。這一種對於進學修德風格的要求，一直都是所有師長對於學子「善」的性格養成的期盼，古今皆然。

往明倫堂的後方走，有許多昂然挺立的蓮霧、桑甚等果樹，旁邊有座三層樓的八角形建築「文昌閣」。駐足於文昌閣的門前仰頭望去，可以發現每一層樓形態各異，一樓為方形，二樓為圓形，三樓為八角形，而二樓和三樓又設有外廊。文昌閣中祀奉文昌帝君、魁星，祭祀的神明看似和孔子無關，但這何嘗不與求取功名的意涵相近呢？若能有此體會，似乎也就更能理解文昌閣設置的意義了，至少二者都屬於學校空間。至於文昌帝君神像前的香爐，為已不存在的朱子祠之物。

聖集大成斯文在茲

一如前面所述的「左學右廟」，孔子廟裡的「大成殿」正是所謂的「右廟」。跨進大成門，那遼闊的空間莊嚴且肅穆，兩側的建築群分別是鄉賢祠、節孝祠、東廡與禮器庫、西廡與樂器庫、崇聖祠及以成書院與典籍庫等，那悠遠的歷史文化彷彿凝聚於此，不禁令人發思古之幽情。

大成殿本身位於一個高起的基臺，所以高度也凌駕其他建築之上，隱然呈現崇高之意。大成殿前方有平坦寬敞的露臺（是舞臺，也叫月臺），春秋祭孔的釋奠禮是臺南孔廟最重要的儀典，這正是祭孔時主要表演佾舞的場所。

大成殿的角落立有石雕小獅，姿態生動，四個角落下方則有螭首，相傳「螭」為龍的九子之一，此裝置主要為排水之用，這樣的造形在許多廟宇中

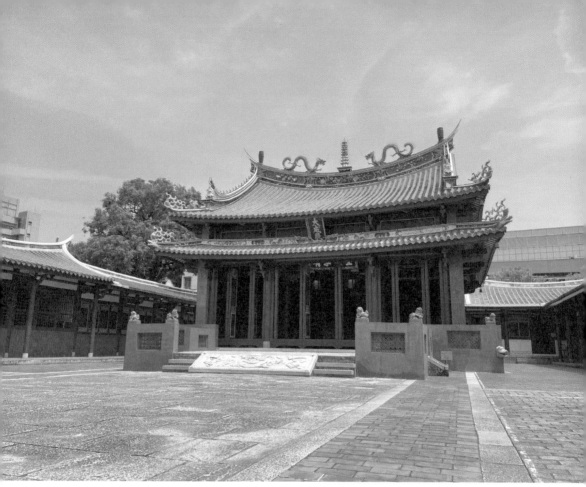

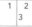

1. 文昌閣，可由此登高眺望孔子廟園區。

2. 大成殿是舉行祭祀大典的空間。

3. 崇聖祠位在大成殿正後方，是三開間的敞
廳，不設門扇，祠內中央為孔子五代祖先
神龕，東西側則供奉先賢先儒。（1.2.3. 攝
影／張怡寧）

都能看見。大成殿屋簷的正脊兩端為燕尾式翹起，中間為九層寶塔。兩側之外有雙龍，雙龍之外則為通天筒。通天筒又被稱為藏經筒、藏書筒，是孔廟建築的專有裝飾。此外，大成殿屋頂垂脊裝飾呈列的鴟鴞，一指聖人有教無類，這也是孔廟獨有的脊飾。山牆上呈S形的鐵剪刀，不僅具有裝飾美感，更具有結構性功能。

在大成殿裡的梁上，懸掛著清朝歷任皇帝御賜的匾額，如康熙的「萬世師表」、雍正的「生民未有」、乾隆的「與天地參」、嘉慶的「聖集大成」、道光的「聖協時中」、咸豐的「德齊幬載」、同治的「聖神天縱」，以及光緒的「斯文在茲」。這些匾額除了是對孔廟的讚譽，彷彿也能從中窺知皇帝的性格。其中，尤以康熙御匾的「萬世師表」年代最早、體積也最大，整體華美且霸氣外露。或許是康熙皇帝的匾額最大，後代子孫送的匾額尺寸，似乎就不敢造次超越，而雍正的「生民未有」是所有御匾中體積最小的一面，似乎也反映了他勤實的歷史評價。

泮宮石坊全臺僅有

如果說全臺孔子廟的標準建築配置，有大成殿、明倫堂、泮池、禮門、欞星門、儀門、東西廡、文昌閣等建築，那麼臺南孔廟則是全臺唯一有泮宮的文廟。乾隆年間，知府蔣元樞重修孔廟，將孔廟的出入口重新整建，為了表達對孔子的敬意，特地聘請石匠雕刻牌坊，再運到臺南組合而成。

泮宮石坊採以重簷雙脊的形式，而坊下有8隻雕刻精巧的夾柱石獅，造形生動且樸實，嘴上的微笑就好像在向人們寒暄似的。石柱上有兩副楹聯，是臺灣孔廟建築中唯一的兩幅楹聯，這是因為無人敢於孔廟前賣弄文章，因此這兩幅楹聯格外珍貴。楹聯上寫著：「集群聖之大成，振玉聲金，道通中外；立萬世之師表，存神遇化，德合乾坤。」值得留意的是，背面楹聯的

歷朝統治者頒賜的牌匾。（攝影／張怡寧）

「能」字位置上有個窟窿，右邊石柱上也有子彈的痕跡，據聞是二戰末期美機掃射的彈孔。翻開歷史皺褶的扉頁，可以發現泮宮石坊所在之處其實和原來的位置不同。日治時期，殖民政府為了城市規劃於是開闢南門路，將孔廟最外面的泮宮石坊與孔廟硬生生隔開，演變成泮宮石坊和大門對望。而或許是全臺首學四個大字過於醒目，泮宮石坊的歷史緣由漸被人們淡忘，許多人甚至不知道這是孔廟的附屬建築，一度和府中街商圈融為一體；但也因為石坊風格和商圈迥然有別，容易引發來訪者的好奇，循線追索。那一種歷史的迂迴、巧妙，令人不禁莞爾一笑。

文武官員軍民，下馬

除了石坊外，孔廟的崇高地位也能從大門的石碑知悉。其實，在全臺首學的門匾下，有塊幾乎快被磨滅不見的石碑，名為「下馬碑」。這塊石碑為花崗岩，上面以漢文滿文合併寫著：「文武官員軍民人等至此下馬。」在古代，百官不論何人至此皆須下馬，用走的才能進入孔廟。這都是對萬世師表孔子的尊崇，可見孔子在人們心目中的崇高地位。

走完孔廟後，心中漾起陣陣漣漪。不免想起了日治時期的臺南畫家郭柏川，曾在戰後繪製了名為《孔廟》、《孔廟大成殿》的油畫，不僅捕捉了南國炎熱的陽光，也透過畫筆刷出府城孔廟之厚重歷史感，深刻見證了臺南孔廟在時光流轉下的各種變遷。（張怡寧）

臺南孔子廟參觀資訊

創建年代：1665年
主祀神祇：孔子
地址：臺南市中西區南門路2號
電話：（06）2227983
重要祭典：每年9月28日孔子誕辰祭孔典禮

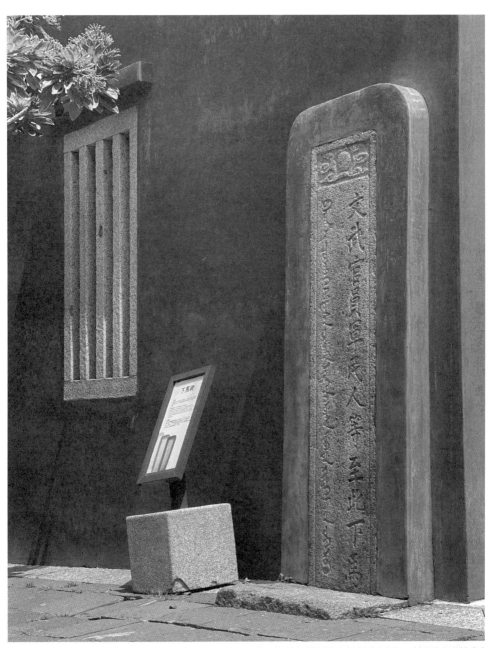

下馬碑。文武官員軍民人等至此下馬。（攝影／張怡寧）

臺南大天后宮

臺灣第一媽祖廟

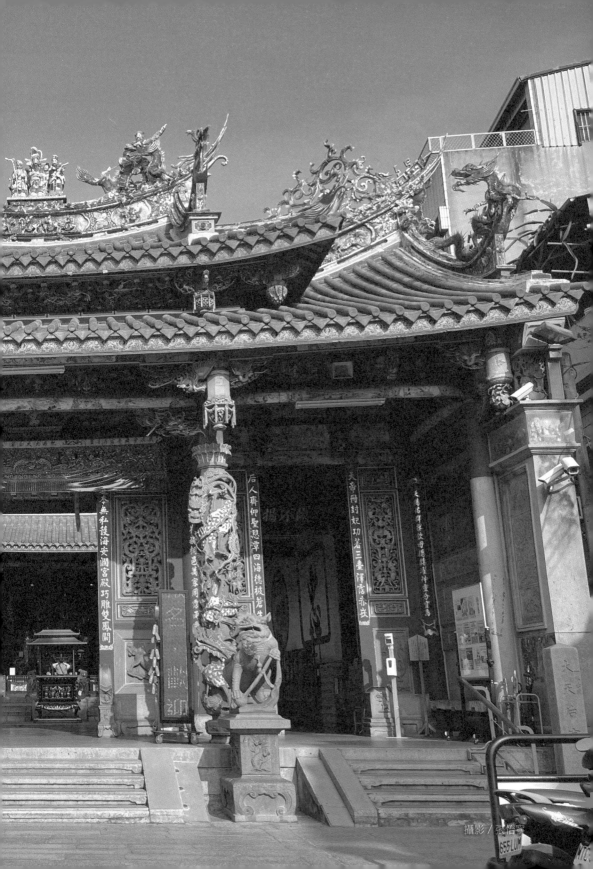

攝影 / 張怡寧

媽祖，可說是臺灣人普遍信仰的神明，目前全臺以媽祖為主的廟宇約有
1000多間，分布又以南部居多。由於臺灣四面環海，海上活動頻繁，於是媽
祖成為臺灣人重要精神託付，相關信仰極為盛行。在這之中，又以臺南大天
后宮最為香火鼎盛。

從天妃晉升天后三川門

　　帶有斑駁歷史痕跡的臺南大天后宮，正位於臺南人潮雜遝的中西區，而
沿著旁邊巷弄的磚道即能通往祀典武廟和赤崁樓。臺南這間「大天后宮」
最獨特之處在於它是官方興建的媽祖廟，並由官方祭祀管理，也因為這個
緣由，這間氣勢恢弘的大天后宮和隔壁的「祀典武廟」相同，名稱都冠有
「祀典」這兩字。

　　明鄭時期臺灣已有媽祖信仰，但關於臺灣媽祖廟的紀錄和史料最直接相
關的應屬諸羅縣令季麒光的著作。從季麒光所撰的〈募修天妃宮疏〉、〈寧
靖王傳〉、〈天妃宮僧田小引〉等作品中，可以得知大天后宮的前身是天妃
宮，即明寧靖王朱術桂的府邸。一直到清朝的將領施琅攻占臺灣後，進駐了
寧靖王府，甚至曾一度將空間大幅變動或拆除。施琅將平定臺灣的功勞歸於
媽祖，同時為了安撫人心，於是在天妃宮內供奉媽祖，並改名為大天后宮。

　　駐足於廟埕，望向那氣宇非凡的天后宮整體建築，可以感受到大天后宮雖
經歷代整修，仍不失巍峨的廟貌。最先映入眼簾的便是字體渾厚的「門匾」
和紅色大門上的「門釘」。

　　那帶有門釘的紅色大門也是進入大天后宮時，格外惹人注目之處。或許
正是因為一般廟宇的大門大多彩繪著全副披掛、手執兵器的武門神，所以顯

正殿奉祀金面媽祖。（攝影／張怡寧）

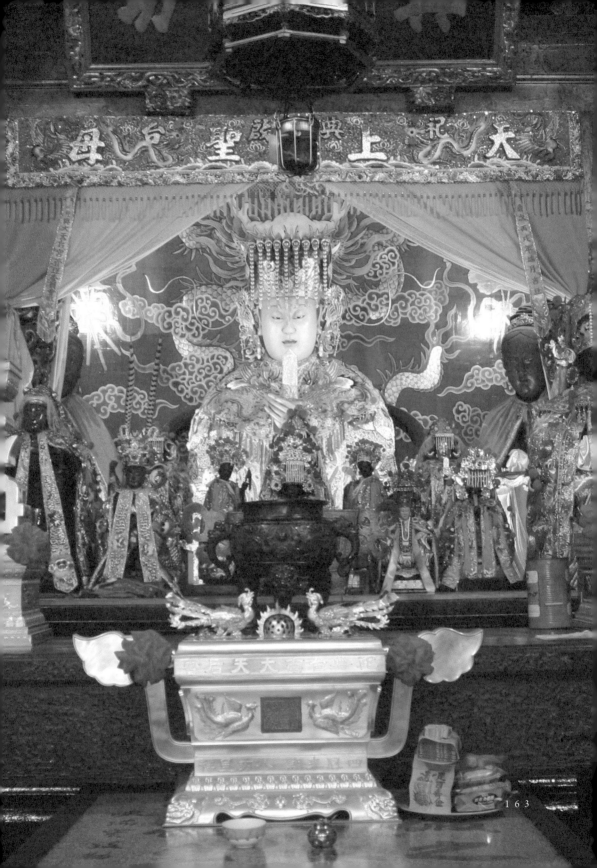

163

得大天后宮尊貴且獨特。仔細來說，一般的廟宇不大會使用門釘，只有皇宮或是供奉帝后級諸神的官廟才會使用，所以使用門釘，更能彰顯臺南大天后宮媽祖的崇高神格，顆顆凸起的門釘不僅讓廟宇氣勢非凡，也象徵著吉祥尊貴。饒富韻味的是，大門共有73顆凸起的門釘裝飾，卻比傳統9的倍數的72多一顆，相傳這是因為媽祖受封為天后的緣故。來訪時，不妨留意那象徵尊貴且吉祥的門釘。

匾額石碑滿滿官方味

遵循著龍口進、虎口出的方式移動腳步入廟參拜時，在大殿裡即能看見虔誠的信徒絡繹不絕的來此向金面媽祖神像祈福。面容慈祥的傾聽與凝視著善男信女的訴求，民眾內心最能平靜如水莫過於此刻吧？這尊栩栩如生、尺寸

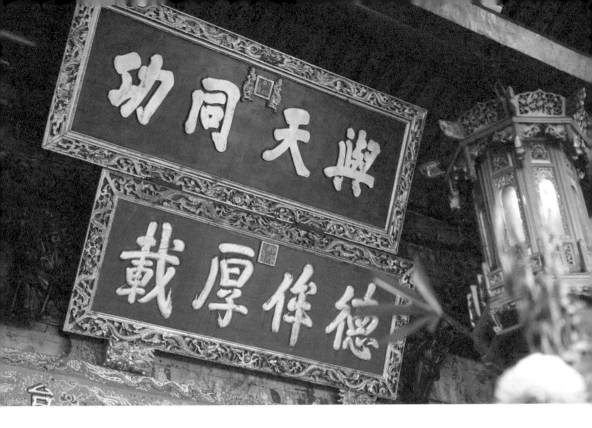

碩大的媽祖神像，是大天后宮最大的特色，也是臺灣泥塑雕像的代表作，媽祖身旁的千里眼、順風耳，豎起耳朵、眼神直視著前方，容貌和姿態真實逼人，亦是傳統泥塑工藝技術的上乘之作。

臺灣寺廟裡不乏懸掛著達官顯貴致贈的匾額，臺南大天后宮亦是如此。像是康熙御賜的「輝煌海滋」、雍正的「神昭海表」、乾隆的「佑濟昭靈」、嘉慶的「海國安瀾」、道光的「恬波宣惠」、咸豐的「德侔厚載」，以及光緒欽賜御匾「與天同功」等，深具歷史價值和意義。因為臺南大天后宮是清朝在臺唯一之祀典天后宮，所以獲皇帝御賜的匾額最多。

大天后宮的內部陳列，所見都是精雕的石柱、石鼓，其木作鏤刻手法相當

1	2

1. 大天后宮建築原為明寧靖王朱術桂的府邸，雖曾在日治時期差點遭到拍賣的危機，幸而逢凶化吉，經多次重修，保留了重要的歷史場域。

2. 大天后宮的匾額。（1.2. 攝影／張怡寧）

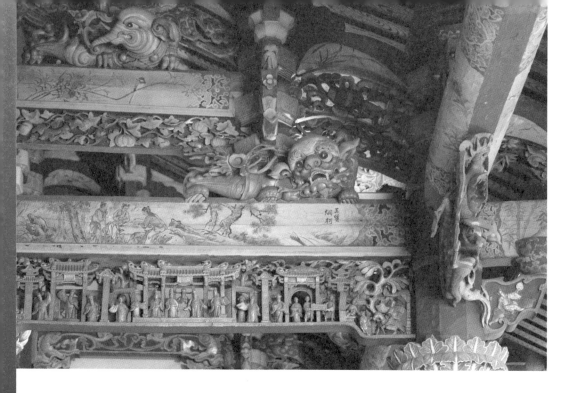

不凡，可說是處處古物，背後的故事更是令人深刻難忘。像是拜殿左右兩邊的牆上，分別嵌有帶有歷史痕跡的石碑。其中一塊是施琅於康熙二十四（1685）年所立的「平臺紀略碑」，這面臺灣所保存的最古老石碑內容描述攻臺經過、安撫民心及善後處理的方法，雖然字跡已隨歲月而逐漸模糊，但仍可見當時雕工精細。

龍在大天后宮

有意思的地方是，龍的形象可以說是變化多端，運用於建築和器物的裝飾範圍，極為廣泛，廟宇更是絕佳呈現之處。

像是著名的「蔣公鼎」，由清乾隆時期的知府蔣元樞捐資鑄造，迄今已有230多年的歷史，是臺南府城保存最久的銅鼎，是清朝時期臺灣的兩大名鼎。蔣公鼎上頭刻有外形兇惡且貪吃的饕餮，相傳就是龍的第五子。此外，正殿

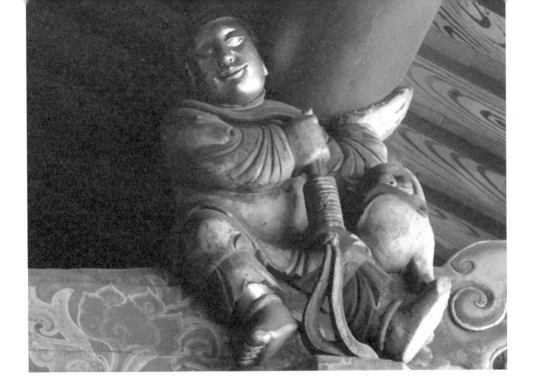

臺基立面共嵌有四件螭首，神采奕奕，一說螭為龍的九子之一，通常刻於鐘鼎、印章、碑首、石階、石柱等處，螭首在建築中多用於排水，這樣的造形在臺南孔廟大成殿亦可見。仔細端詳，龍頭的造形些微抬高，氣宇軒昂，深具宮殿威儀的象徵。

此外，稍微留心的話，即能發現正殿前也有一面關於「螭」的石雕，雖然石雕已有些模糊，但仍可以看到三爪龍。龍爪數量的多寡是有學問的，如「五爪龍」代表皇帝，「四爪龍」代表皇族成員，「三爪龍」則用在各級官員身上，這面石雕使用三爪，顯示大天后宮地位不凡。

大天后宮除了媽祖信仰之外，後殿的緣粉（緣份）月老，亦是這座人氣廟宇的口碑，還與向來以斬斷爛桃花的祀典武廟、單身女性求良緣的祀典興濟宮，以及求復合的重慶寺，並列為臺南四大月老廟。緣粉指的即是，有緣

1	2

1. 臺南大天后宮木雕精細，彩繪活潑。（攝影／張怡寧）
2. 拜殿的前後簷角下刻有「憨番扛大杉」木雕斗座。（攝影／康鍩錫）

有分，因此緣粉月老適合有意中人者祈拜，甚至廟方更藉此發展出月老口紅、粉餅、軟糖等周邊商品，吸引不少善男信女來此拜月老。

大天后宮見證了明朝末年與鄭氏政權的衰亡，以及時代流轉下無奈和悲歡的故事，特殊的歷史地位及文化價值，極為值得駐足停留與體會。（張怡寧）

臺南大天后宮參觀資訊

創建年代：1664年
主祀神祇：天上聖母
地址：臺南市中西區永福路二段227巷18號
電話：（06）2227194
重要祭典：每年農曆3月23日媽祖誕辰

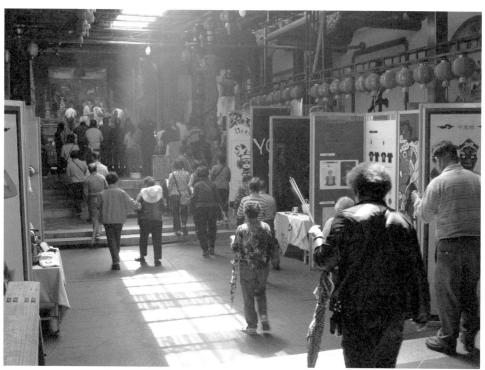

狹長形的大天后宮裡，香客絡繹不絕，正走上正殿。（攝影／張怡寧）

天姿脂肉綠雲○襄罨畫樓臺青鍪山千樹盎萬年藥方起伊家憶人間

玉峰仁壽氈徽珍

「麻姑獻壽」彩繪壁畫是畫師陳玉峰精心之作。（攝影／康鍩錫）

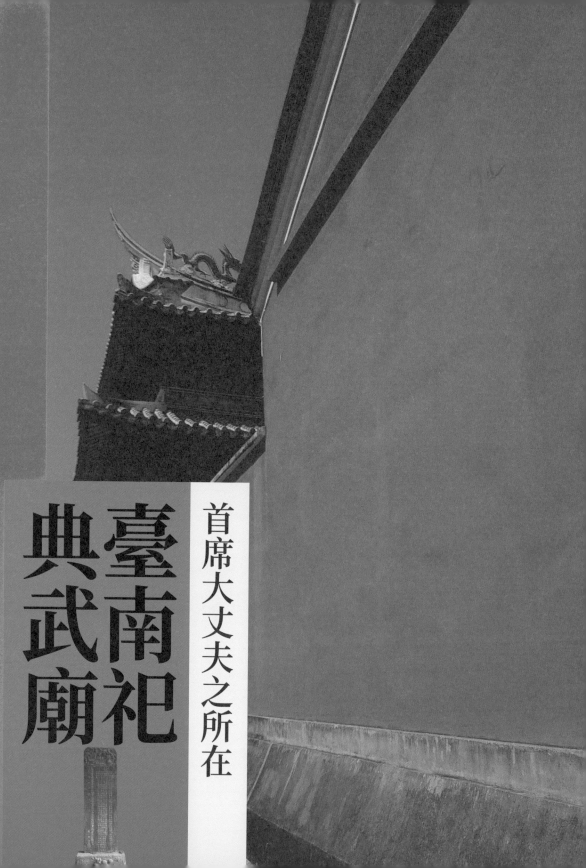

臺南祀典武廟

典武廟

首席大丈夫之所在

攝影／傅朝卿

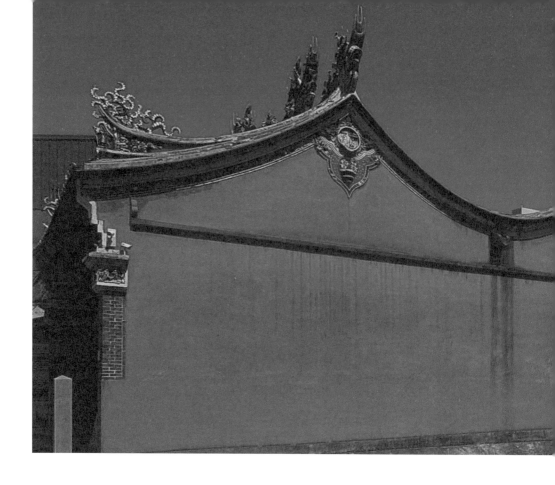

　　臺南祀典武廟位於人潮熙攘往來的中西區，就在巍峨的赤崁樓正對面，也與氣勢恢弘的祀典大天后宮相連。祀典武廟又稱為「臺南大關帝廟」，主祀關聖帝君，在新美街上的開基武廟則是「小關帝廟」。祀典武廟之所以名為祀典，在於祀典武廟是清朝時期臺灣唯一的官方武廟。

　　或許這個緣故，昂首端詳祀典武廟，不難發現其正如緊鄰的祀典大天后宮般，赭紅樸實的大門亦採取門釘形式，除了呈現官廟之文化意涵，也在在顯現武廟不凡的氣勢。祀典武廟的信眾香火綿延，無論是祈求生意興隆、身體安康、考試及第、尋覓良緣等，都會來此與神明稟報，以求心靈慰藉，是外地訪客必要的朝聖之地，更是在地人信仰重心之所在。

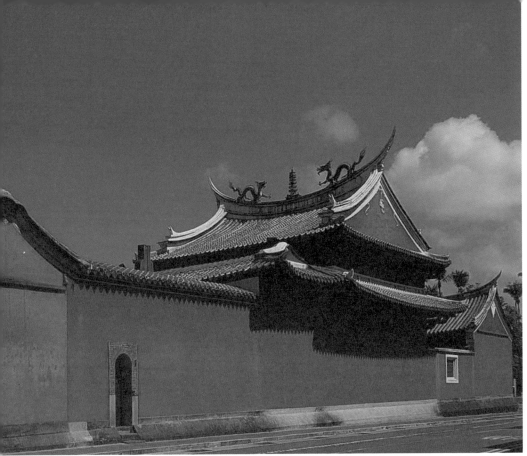

祀典武廟側面如同山脈綿延。（攝影／傅朝卿）

時勢也是信仰催化劑

　　隨著時間遞嬗，武廟即使歷經歲月的滄桑，依然煥發著一種令人感到昂然的光采。關於祀典武廟的建廟歷史須從明鄭時期追溯起，當時鄭經在武廟旁先建立寧靖王朱術桂的府邸，即今日的大天后宮所在地，而後又於府邸後方，設立關帝廳和佛祖廳，此關帝廳即為祀典武廟的前身。今日看來，看似兩座不同的廟宇，卻緊緊毗連，其背後的故事正源自於此。

　　關公和桃園三結義裡劉備、張飛的歷史故事代代流傳，也是我們認識關公的初始。饒富興味的是，除了關聖帝君的信仰之外，民間也有拜岳飛的信

仰，只是岳飛當年對抗的是金人，正是清朝滿人的祖先，於是清朝統治後，大幅提升關公的地位，此舉逐漸削弱了岳飛武聖的形象，只留下「精忠報國」的記憶了。

信仰，誠然有時是政治作用的結果，但關公剛正不阿的眉宇面容，也著實是民眾的心中最為深刻的印象。走進祀典武廟，抬頭即可望見褐色橫梁上懸掛著眾多皇帝和達官顯要賜贈的匾額，諸如咸豐皇帝御筆的「萬世人極」匾額，還有「文武聖人」、「文經武緯」、「至大至剛」、「至聖至神」……等。

其中又以乾隆五十九（1791）年臺灣知府楊廷理所題的「大丈夫」，最為知名且傳神。這三字出自《孟子·滕文公篇》：「富貴不能淫，貧賤不能移，威武不能屈，此之謂大丈夫。」字體骨瘦遒勁，深刻彰顯關公的正義之氣。還有寧靖王朱術桂所題的「古今一人」匾額，奈何原匾已失，現存為仿製匾。

紅色山牆全臺最美

祀典武廟坐北朝南，是一座縱長的三進三開間兩廊式建築，建築本體碩高厚重，使得山牆顯得氣勢宏偉，從赤崁樓往對街望去，長長山牆一氣呵成，朱紅艷麗，堪稱全臺第一。

放眼再看，武廟的「山川燕尾」、「硬山馬背」、「歇山」、「歇山重簷」及「硬山燕尾」等造形，由前而後，依各殿的高度呈現起伏的變化，在湛藍天空的映襯下，更顯壯觀。武廟在清朝時期為官廟，卻沒有太多的雕梁畫棟，但是從牆壁上紋理細膩的動植物與自然紋樣，可以看見雕工之細緻。

三川殿內高懸「大丈夫」匾額。（攝影／張怡寧）

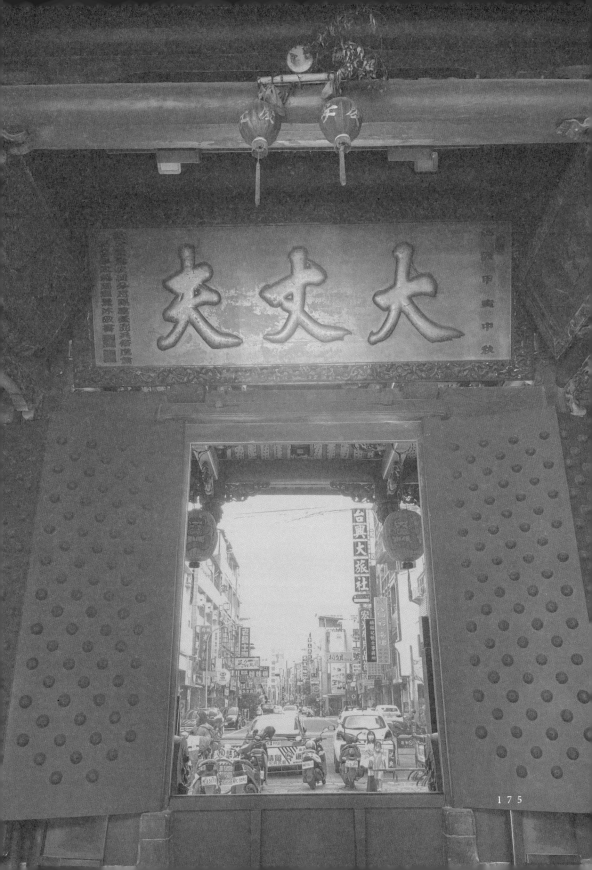

另外值得一提的是，祀典武廟中庭兩側的屋頂上，立有「布幣」形狀的
攔梁架，相當醒目。攔梁架的用途在於舉辦慶典時可固定棚架。由於外形
刻成錢幣的形狀，吉利之意，別出心裁。駐足留心回想，腦中意外閃現這
布幣圖案在日常生活中隨處可見，因為財政部的LOGO正是取自布幣。走在
中庭，感受祀典武廟的這個特殊的巧思，以及生活中的想像和連結，令人
玩味再三。

傾聽你我心內事

武廟除了供奉正氣凜然的關聖帝君，位於後殿西側的觀音廳主祀觀音菩薩，
配祀註生娘娘、土地公與十八羅漢等，氛圍莊嚴，和信眾有所距離，反而洗
滌了人們身上紛雜的思緒。尤其金面「傳神觀世音菩薩」神像，展現了慈
悲為懷的祥和之姿，像是聆聽民眾的祈求般，微微向左傾首，或遠或近的看
著，神像的視線似乎也跟著善男信女的走向而緩緩移動，令人嘖嘖稱奇。

　　據傳這尊「微語觀音」是府城的三大觀音，而另外的兩尊觀音則為大
天后宮的「閉目觀音」及開基天后宮的「傾聽觀音」，這三尊觀音為臺灣
知府蔣元樞所督造。神像雖然歷時久遠，但是在物換星移下，風采毫無減
損，彌足珍貴。

　　文昌帝君和月下老人也是武廟的人氣神祇。每逢考試季節來臨，總有莘
莘學子來此，虔誠的雙手合十，向文昌帝君祈求考試順利，嘴中念念有詞，
把心裡最深切的期盼傳遞給神明。如果說祀典武廟裡的關公，象徵著光明磊
落，那麼祀典武廟裡的「枴杖月老」，其實也秉持著一樣的使命，特別會處
理關於爛桃花纏身的孽緣，靈驗無比，與大天后宮、祀典興濟宮、重慶寺，
並列為臺南四大月老廟。

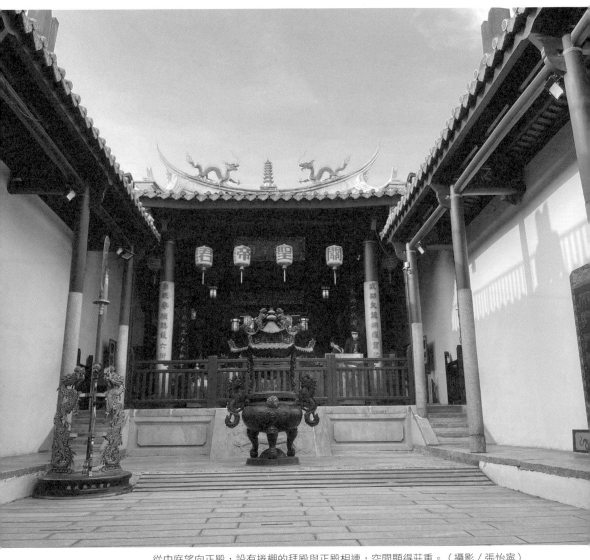

從中庭望向正殿，設有捲棚的拜殿與正殿相連，空間顯得莊重。（攝影／張怡寧）

當家廟變成官廟

　　跨過門檻、踏著階梯，循著參觀指示前進，觀音廳之後還有六和堂、西社、馬使爺廳等空間。祀典武廟的功能不僅是信仰之地，另一方面也是協助府城治安（尤其是清朝時期）的場所。同治元（1861）年，祀典武廟附近六條街的境廟組成「六和境」，於武廟內設立「六和堂」，做為聯境辦事處和全城冬防指揮所，足見武廟的地位。武廟於清朝身為官廟達到全盛時期，到了日治時期卻因不再列入官方祀典，漸而失去原本的優勢地位。

　　面向六和堂的左邊，有塊矗立的石碑，上面寫著「臺南共立幼稚園」，著實惹人注意。據史料紀載，武廟裡的六和堂，曾於1897年設置幼稚園，由日本人和臺灣人共同創立，是臺灣最早的幼兒園，這樣的教育制度和臺灣清朝時期所延續下來的私塾教育極為不同，無奈的是，共立幼稚園最終礙於師資和學生來源不足，營運三年就關閉了。

　　六和堂前方不遠處，還有一棵梅樹，樹齡數十年，綻開的綠葉和紅牆形成鮮明對比，兀自盎然的挺拔姿態有一種孤絕的美感。當朱術桂的家廟變成清朝官方祀祭的武廟，而寧靖王信仰的神變成在地人共同的信仰，其中盤根錯雜的歷史脈絡，似乎是親自走進武廟才能深刻體會的奧趣。（張怡寧）

祀典武廟參觀資訊

創建年代：1665年
主祀神祇：武聖關聖帝君
地址：臺南市中西區永福路二段229號
電話：（06）2227194
重要祭典：每年春秋兩祭。（3月、9月）

梅樹倚紅牆，成為詩意與想像的空間。
（攝影／張怡寧）

開基天后宮

船仔媽，臺灣第一老

攝影／江勇滿

府城有兩間知名的天后宮,一間叫做祀典天后宮(又名大天后宮),一間叫做開基天后宮,俗稱小天后宮。大天后宮原本是明朝寧靖王朱術桂的王府,清朝施琅將它改建成天后宮,建築形式比較宏偉,開基天后宮就比較素雅一點,是屬於狹長的三進建築。

媽祖搭戰艦渡海

300多年前航行技術還沒有這麼先進,臺灣海峽海象多變、臺江水道航行不易,鄭成功的艦隊要順利登陸臺南,還要跟荷蘭人作戰,是很困難的事情。所以很多船隻都會供奉神明,祈求航行順利。鄭成功正式進駐臺南之後,為了感謝媽祖庇祐,在承天府(赤崁樓)北方、德慶溪出海口位置,古代地名稱為「水仔尾」的地方,建了一座簡易的媽祖廟。

當時這座小廟的鎮殿媽祖,就是跟著鄭成功戰艦一起來的「船仔媽」。這尊船仔媽的神像後面刻著崇禎十三(1640)年,所以又被稱為「崇禎媽祖」,應該是目前臺灣最古老的媽祖神像。不過船仔媽平常不會出現在大殿,只有在農曆3月23日生日前後三天才會下來跟信眾見面,要拜謁船仔媽請把握時間。

蔣公子流芳百世

開基天后宮在乾隆三十(1765)年的時候,由臺灣府知府蔣允焄修建,到了乾隆四十二(1777)年,臺灣府知府蔣元樞又予以重修,將原本簡單的小

開基天后宮正殿媽祖。(攝影/江昺崙)

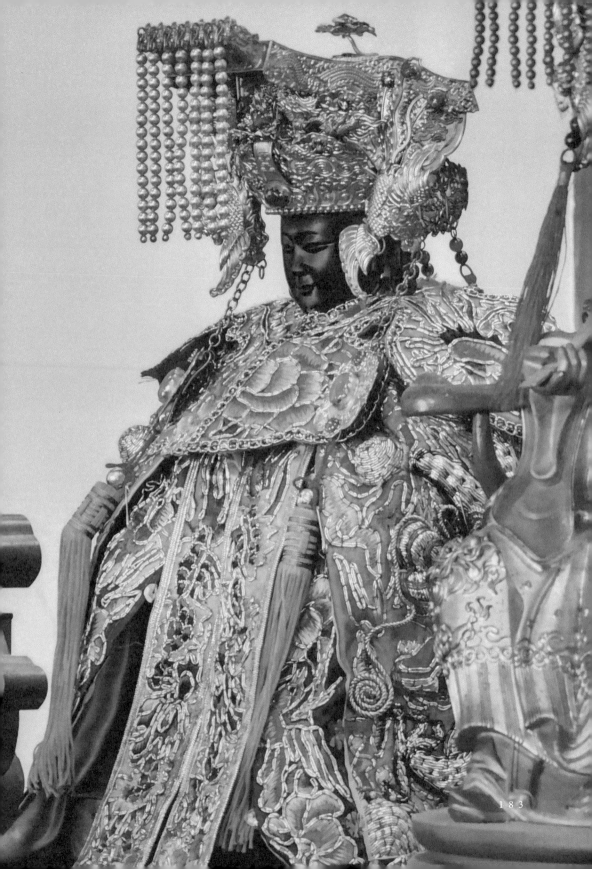

廟擴建為三進的建築。蔣元樞還訂製了三尊觀音神像，三尊觀音都有獨特的優雅姿態。其中一尊頭側低30度角，彷若凝神諦聽眾生疾苦的「傾聽觀音」，送給了開基天后宮，在後殿裡面；面容莊嚴，眼皮微低宛如沉思的「垂目觀音」，則放在大天后宮裡；最後欲言又止，好像要開示眾生的「微語觀音」供奉於祀典武廟。

在臺南走訪古蹟，經常會遇見蔣元樞這個名字。蔣元樞是一名非常優秀的清朝官員，他是江蘇常熟人，考上舉人後任官，37歲（1775）來到府城擔任臺灣府知府。蔣元樞上任之後風風火火，馬不停蹄地工作，開始進行整修府署、縣儒學、開基天后宮、海會寺（開元寺）、府城隍廟、建風神廟接官亭、還重修了州南鹽場，以及興建了澎湖西嶼燈塔等數十項建設，並著書立碑，完成《臺郡各建築圖說》，完整記錄這些建築。

蔣元樞的勤政感動了府城人，他離開臺灣之後，府城人立刻把他的官邸改成「蔣公生祠」（開基三官廟）。遺憾的是蔣元樞三年任滿離開臺灣，不久後就生病去世了，死時才44歲而已。清朝前中葉，對臺灣建設很有貢獻的知府，剛好都姓蔣，第一任知府蔣毓英（在任為1684～1689）、後來還有蔣允焄（1763～1765）及蔣元樞（1775～1778）。這三位都恰巧姓蔣，府城人很愛戴他們，流傳很多關於「蔣公子」的傳說。

185

清代第一藝術家

開基天后宮的正殿上有一塊「湄靈肇造」匾額，筆力厚實沉穩；後殿傾聽觀音的上方還有一塊匾額，上寫「慈慧」二字，嘉慶十三（1808）年。這兩塊匾額都大有來頭，是林朝英的墨寶，不過這位林朝英是誰呢？

林朝英（1739～1816）家裡經營「元美號」，是府城數一數二的砂糖、布料貿易商，富甲一方。他不僅是富豪，還是一個才華洋溢的藝術家，精通書法、繪畫與雕刻，現在開基天后宮、開元寺及彌陀寺等處都有他的墨寶，被後世譽為府城的「清代第一藝術家」。

林朝英本人樂善好施，捐錢協助蔣元樞修建孔廟、臺灣府城牆，清朝政府為了感謝他，賜給他一座「重道崇文」牌坊。林朝英的家本來在今湯德章紀念公園的位置，雅號「一峯亭」。日本時代為了興建臺南州廳，政府就把他家拆掉了，目前故居遺跡僅存重道崇文坊，被林家後代移置在臺南公園裡面。

荷蘭憨番扛廟角

開基天后宮的寶物不僅如此，門口的一對花崗岩龍柱看似不起眼，卻是臺灣最早的石雕龍柱，非常珍貴。另外門神彩繪的是秦叔寶、尉遲恭，兩旁門扇畫了4名宮女，這些作品是黃啟受於1970年代所畫，他是府城名師陳玉峰的學生，作品只剩開基天后宮這一組門神彩繪，很具有代表性。

臺南許多傳統建築的墀頭（山牆超出門柱外的部分）上面多有製作「憨番扛廟角」的塑像，開基天后宮也不例外。臺灣民間流傳「憨番扛廟角」的由來是因為不滿荷蘭人統治，所以將荷蘭人（或荷蘭人的隨行奴隸）放到墀頭上，當苦力去扛屋簷。開基天后宮的「憨番」近幾年經過整修，面貌變得非

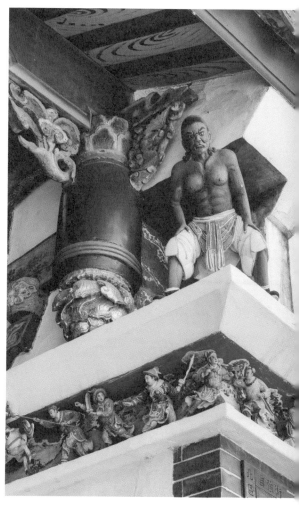

1.2. 正殿上有一塊「湄靈肇造」匾，後殿「慈慧」匾，都是林朝英所書。

3. 憨番扛廟角的木雕裝飾。（1.2.3. 攝影／江朙崙）

常鮮活，全身肌肉虬結，值得大家特別抬頭欣賞。

「憨番扛廟角」是古典建築經常出現的裝飾，早在中國古代就有所謂「力士扛梁」或「角神」的營造法式，不一定是臺灣人不滿荷蘭統治才這樣設計。不過這樣的傳說是受到臺南特殊歷史文化的影響，300多年前的族群記憶，現在還是悄悄留在這些古老的空間裡面。

別忘了在臺南吃小吃

如果早早逛完開基天后宮，可以到巷子對面的舊來發餅舖看看。這間傳統餅店已經有將近150年的歷史，他們的「黑糖椪餅」是府城一絕，非常獨特的點心。傳統吃法是將椪餅打破，裡面打顆雞蛋跟麻油一起香煎，是以前婦女坐月子補身體的絕佳聖品。

成功路上熱鬧的鴨母寮市場也值得一訪。鴨母寮市場原本是清代三老爺宮（相傳是偷偷祭祀鄭成功及其部將的廟宇）廟埕的市集，後來日本時代建成公有市場，是歷史非常悠久的傳統市場，小吃美食雲集，有一攤「阿婆布丁」是古早味的日式雞蛋布丁，有淡淡的焦糖香味，很值得品嘗。（江昺崙）

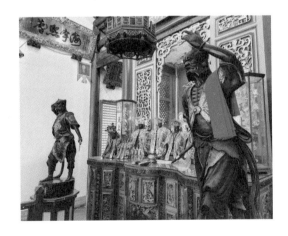

開基天后宮參觀資訊

創建年代：明鄭時期
主祀神祇：天上聖母
地址：臺南市北區自強街12號
電話：（06）2294911
重要祭典：每年3月23日媽祖誕辰

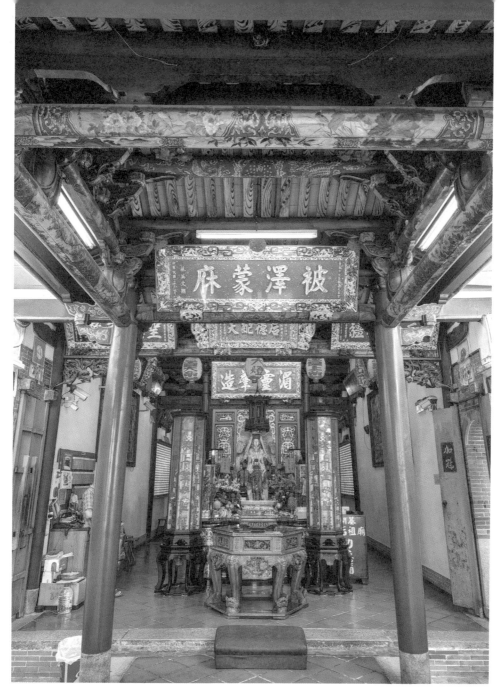

1. 媽祖身邊的護衛千里眼與順風耳。

2. 開基天后宮正殿。（1.2. 攝影／江昺崙）

臺灣府城隍廟

陰間法庭定善惡

靈神不可賂

勅封威靈公 臺灣府城隍 迴避 肅靜

臺
府城隍廟

甫
東

威恩原并濟
五夏

攝影／傅朝卿

自明代初年起，城隍的地位被加以崇高化，且因城隍廟的宮廟屬性，幾乎所有廟會活動都必須到城隍廟拜見城隍為起始，也成為很多人自然而然的參拜第一站。

春四月，臺南感覺已經進入夏天，頂著熱情的陽光，來到臺灣府城隍廟參拜，不過在此之前，不妨先祭祭五臟廟。

府城乾麵來一碗

城隍廟位於青年路上，斜對面有座百年歷史、號稱「有錢人菜市場」的東菜市。裡面的生鮮食品品質比較好，價格也比其他菜市場高一點，所以臺南人有時候會調侃說：「那是貴婦才會去的市場。」不過在地人才會知道，有些食材就是東菜市賣的品質最好，阿嘉香腸熟肉、美鳳油飯及京發肉舖等名店先不說，例如你要買到臺南獨特的「魚冊」（汕頭料理，類似魚餃），一定要來「芬蘭魚丸」採買才對味。

東菜市旁有一間金鳳陽春麵，乾麵Q彈油香四溢，而且在臺南吃麵一定要切盤滷味才會過癮，一碗乾麵一桌滷味就會令人回味無窮。如果還沒吃飽，可以再到城隍廟旁的清祺素食點心（中午沒有營業），來杯鹹豆漿配菜包，絕對讓人心滿意足。

在品嘗清祺點心的同時，別忘了留意以前這一區是「臺灣府署」（清代臺灣府辦公室）的遺址，於日治時期全部遭拆除，只有廟前的一塊遺址石碑作紀念。

1	
2	3

1.2.3. 參與廟會的隊伍來到臺灣府城隍廟，熱鬧精彩，賣力演出。（攝影／傅朝卿）

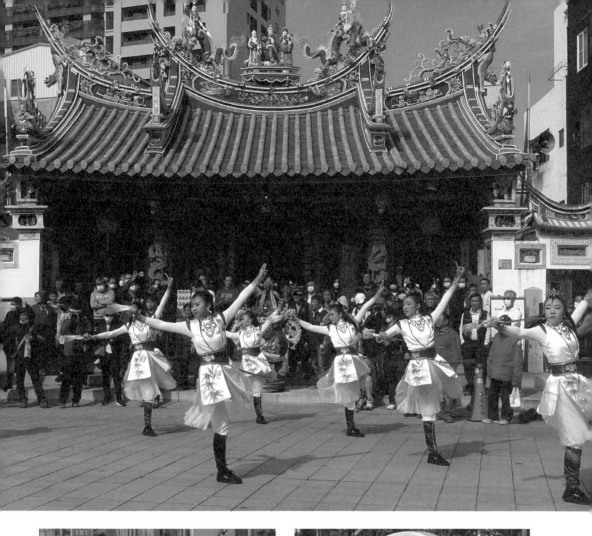

193

爾來了⋯⋯

　　府城隍廟不愧為臺灣第一間官設城隍廟，立面非常氣派，不同於開基武廟及孔廟的紅土牆，府城隍廟是典雅的白灰牆，配上屋頂寶藍色的屋脊，在陽光下更顯耀眼。門口的門神是臺南國寶級畫師潘麗水的作品，近年才修復，中間兩扇是武將秦叔寶與尉遲恭，輪廓飽滿圓潤，左右四扇門則是簪花、晉爵、多福及三多等四位文官。

　　穿進臺灣府城隍廟的龍門，可以感覺到殿內肅穆的氛圍，兩旁立著甘、柳、范、謝四大將軍，表情猙獰，怒目對視，好像可以看穿人們的心思。在三川殿（即前殿），一抬頭就看見一塊匾額「爾來了」（你來了！）高掛梁上，彷彿可以聽見殿內判官洪亮傳喚受審者的聲音，如果作惡多端的人走進城隍廟裡，應該不自覺會感到膽怯吧。

　　府城隍廟的建築形式很像是古代的衙門，因為城隍爺是陰間的地方長官與司法官。城隍一詞最早的意思，指的是城牆與護城河，城隍爺就是城池的守護神。後來在唐代的時候，人們開始相信城隍爺也掌管陰間的法庭，有著賞善罰惡的權力，所以只要作惡的壞人或鬼魂，都有可能被帶到城隍爺面前來審判。

向城隍爺告陰狀

　　明太祖朱元璋正式將城隍信仰代入國家官僚制度，訂定了城隍的爵位品第，將城隍廟分為都、府、州、縣四級。例如首都的城隍爺是一品的「福明靈王」，

1	2

1. 隍城府符咒。

2. 一句「爾來了」，力道十足。（攝影／傅朝卿）

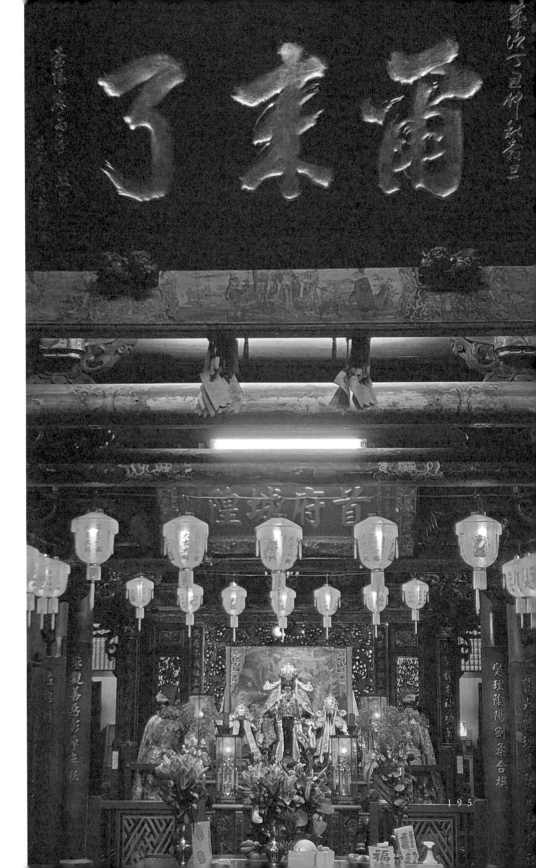

各省府的城隍是二品的「威靈公」等等。雖不久之後即廢除，但城隍的爵位稱謂仍沿用於民間。

　城隍爺成為了與陽間相對的治理體系，各地官員要上任的時候，還要到同級的城隍廟去祭祀，所以明鄭時期的城隍廟才會蓋在天興州署旁邊（1664年後明鄭行政中心從赤崁樓移到天興州署）。城隍廟與官署一陰一陽，分別管理黑夜與白天的世界，甚至民間還有不少百姓受到冤屈，求告無門，轉向城隍爺「告陰狀」的傳說。

陰間勢力陽世定奪

　鄭氏家族來到臺灣後，依照明朝制度，於1669年興建了承天府城隍廟，爵位是威靈公，是臺灣最早、也是當時官位最高的府城隍廟。後來在乾隆年間，勤政的臺灣府知府蔣元樞捐出自己的薪水，重新翻修了臺灣府城隍廟，還留下《重修臺灣府城隍廟碑記》，繪製了當時城隍廟的建築形式，是非常珍貴的史料。日本時代，進行市區改正，規劃了一條道路筆直穿越府城隍廟，城隍廟一度面臨拆除危機，幸好最後計畫沒有實踐，才得以完整保存。

　不過有趣的是，政治也會影響到信仰，因為城隍爺有完整官階制度，後來在1888年的時候，新竹的城隍爺升格為「都城隍」，爵位也是威靈公，意義上就取代了臺灣府城隍爺，成為了臺灣位階最高的城隍爺。到了2011年，位於臺北的臺灣省城隍廟，因為認定臺北市是「國家首都」，所以將省城隍升格為「都城隍」，晉升為「福明靈王」，成為臺灣唯一封王的城隍爺。

高懸的除了教人從善的匾，還有大算盤。（攝影／江昺崙）

惡人自有天收

不僅如此，三川殿兩旁也立著范將軍（八爺）、謝將軍（七爺），八爺手持「善惡分明」令牌，七爺則持魚形枷鎖，準備捉拿壞人及惡鬼。另外還有甘爺、柳爺兩位將軍並立，四人合稱四大將軍，為南部「八家將」的主要神將。

四大將軍的兩側柱子上還掛有刑具，上面寫「審理」與「放告」，突顯城隍爺雷厲鐵腕。正殿城隍爺身邊還有文判官及武判官，面容威嚴肅穆，文判官手拿生死簿，協助審理犯人，武判官則拿著鐵鞭，專門對罪犯用刑。

臺灣府城隍爺管轄範圍很大，日理萬機，所以需要大量官員替他處理各種事務，於是正殿兩旁就列了「二十四司」，有陰陽司、速報司與地獄司等等24名神官。看來城隍爺的執法團隊陣容浩大，各司其職，任何惡人（鬼）都難逃法眼。

不過城隍爺的工作也不是都在懲罰壞人，若是一般奉公守法的善良百姓，城隍爺也是會給予庇佑的。所以參拜完之後，別忘了添一點香油錢、向城隍爺祈求特別的糕仔，糕餅外面包著紅紙，裡面刻有8種不同的吉祥話語，糕仔本身非常好吃，算是參拜完之後，城隍爺分享的一點小祝福吧。（江昺崙）

臺灣府城隍廟參觀資訊

創建年代：1669年
主祀神祇：臺灣府城隍威靈公
地址：臺南市中西區青年路133號
電話：（06）2240922
重要祭典：每年5月11日城隍爺誕辰，5月10日暖壽

```
1
2
```

1. 藝師潘麗水所繪的門神與一旁的執事牌為臺灣府城隍廟的一景。
2. 正殿內的二十四司是城隍爺的得力部屬，各司其職（局部）。（1.2. 攝影／江昺崙）

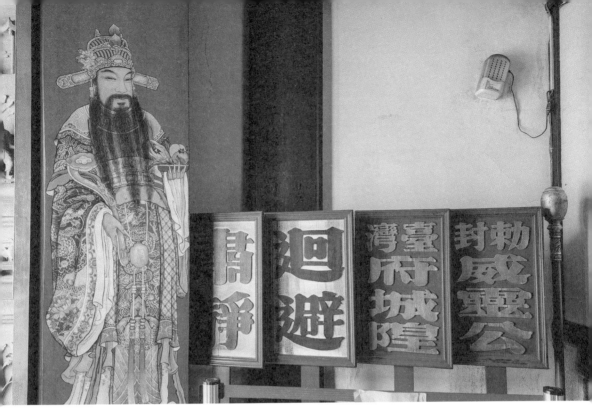

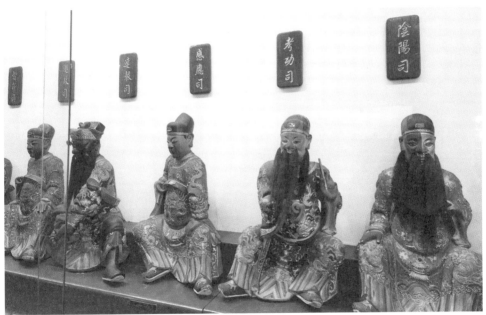

臺南五妃廟

歷史的複數與單數

五妃廟

鼎湖龍去鳳翼

芳祠永傍城南路

王畫丹心妃畫節

攝影／康鍩錫

1683年，赤崁樓西側的寧靖王府收到一則消息：明鄭水師在澎湖慘遭清軍殲滅，施琅即將率領大軍進佔東寧。府城陷入恐慌，剛即位東寧王的鄭克塽才13歲，重臣馮錫範與劉國軒等人見大勢已去，紛紛表態投降。

寧靖王朱術桂深深嘆了一口氣，自崇禎皇帝自殺後，他已輾轉流亡40年，從荊州、金門一路逃到臺灣，好不容易倚仗鄭氏家族的軍隊，勉強維繫明朝最後一系命脈，沒想到還是不得不面臨國破家亡的悲劇。

先驅狐狸於地下

朱術桂決定以身殉國，他找來五名妃子，袁氏、王氏、秀姑、梅姐和荷姐，對她們說：「今大事已去，孤死有日。若輩幼艾，可自計也。」

根據《臺灣通史》的記載，66歲的朱術桂希望妃妾各自另尋出路，不料五妃一聽，痛哭失聲：「殿下既能全節，妾等寧甘失身？王生俱生，王死俱死。請先驅狐狸於地下。」明室最後的子嗣寧靖王既然殉國，五妃也不願獨活，反倒先走一步[1]。於是五妃一起上吊自殺，朱術桂悲痛萬分，將五妃安葬在南方魁斗山上，留下辭世之句：「艱辛避海外，總為幾莖髮；於今事畢矣，祖宗應容納。」隨後自殺身亡。

1. 中國古代認為狐狸居荒墳之中，為某人驅狐清墳必須先進入墳墓，「先驅狐狸於地下」就是先某人而死的委婉說法。

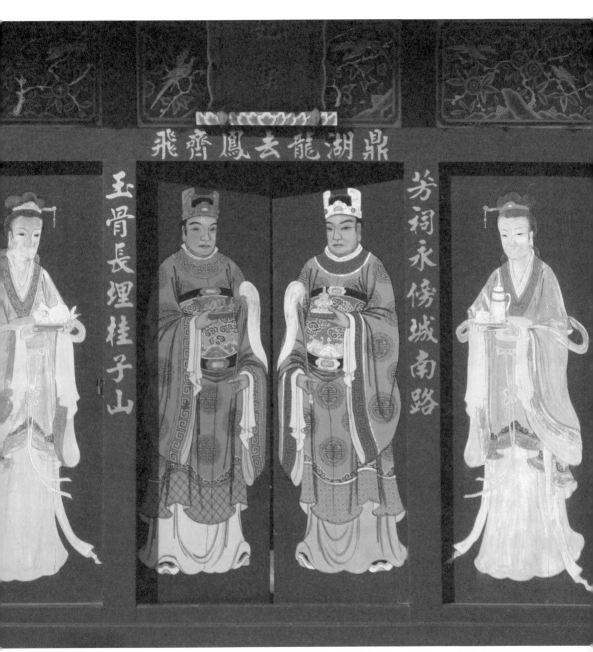

鼎湖龍去鳳齊飛

玉骨長埋桂子山　　芳祠永傍城南路

五妃廟外入口的門神。（攝影／康鍩錫）

凝固絕滅瞬間

在很長一段年歲中，府城南方是先民的墓葬區，也是臺灣最古老的漢人墓園，從孔廟以南到桶盤淺（今日的臺南機場）一帶都是墳墓。日本統治臺灣以後，開始進行都市現代化，在大南門附近規劃學區及住宅區，墓園陸續遷葬，1928年官方因強制遷葬引發臺南仕紳激烈抗議，史稱「大南門廢棄墓園事件」。

五妃廟所在的魁斗山本來也墳塚林立，人跡罕至。一說「魁斗」就是「鬼仔」美化後的說法，南方不遠的水交社還有一座桂子山，也是鬼仔的諧音，桂子山對面還有一座已經被削平蓋體育公園的山，叫做汐見丘。由於地勢的緣故，這些小山以前又被稱為筆架山，其實就是幾顆相連的小丘，海拔最高僅約26公尺。

天氣晴好時，從丘陵遠望，一整片砂丘和遼闊海岸線盡入視野。如今都市發展繁榮，無論是魁斗、桂子還是鬼仔，都令人感覺不到從前墓葬區草莽荒涼的氣氛。

五妃長眠之地，一座幽靜的墓園，凝固明室絕滅的瞬間，幾百年來不斷修整使其為廟，隨世事流轉變成熱鬧街市間一處花木扶疏的林園，成為臺南府城的勝地之一。

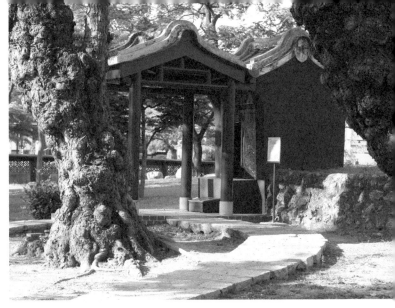

1	2	
	3	4

1. 五妃廟入口。

2. 五妃廟外有許多老金龜樹。

3. 單殿式五妃廟。

4. 五妃廟後方墓園。（1.2.3.4. 攝影／康鍩錫）

205

世事的減損與累加

走進五妃廟，磚紅圍牆將喧囂隔絕在外，世間的紛擾瞬間平息安靜，爬上短短的階梯，舉目望去但見青翠的草木花樹。

祭祀五妃的廟宇本體並不宏偉，沒有一般寺廟華麗的屋宇與門廊，而是一座內斂樸素的單殿式建築。此外，由於主祀女妃，兩側門扇彩繪的也不是怒眼圓睜的門神，而是侍者與宮女，感覺起來柔和多了。

廟堂之內，天光自天井灑落，映照兩側樸素簡約的廂房，廂房沒有其他神明，僅陳列五妃廟簡史，正殿供奉五妃神像，後方有一塊「寧靖王從死五妃墓」石碑。五妃殞命時，兵荒馬亂，寧靖王為她們下葬只能從簡，後來清朝御史六十七及范咸兩人為了紀念五妃，特別出資修建廟宇，增建後方的墳丘（墓龜），也在一旁為同時殉死的兩個宦官修建「義靈君祠」，這就是五妃廟的基本規模。

日治中後期，五妃廟年久失修，其所在又是偏僻之地，1927年臺南州愛國婦人會會長來到此地，感慨萬分，於是向臺南州廳建議整修。臺南州知事喜多孝治接受建議，出資修建五妃廟，還將周圍的墓園整理成園林，形成今日五妃廟大致風貌。

太平洋戰爭期間，美軍空襲日本海軍機場，五妃廟鄰近機場，慘遭池魚之殃，建築及文物受損，戰後重建，1983年政府公告為第一批一級古蹟，再逐步整理，五妃廟於是有了現在的風景。

1
2

1. 五妃廟一隅。（攝影／江昺崙）

2. 五妃的供桌與神像。（攝影／康鍩錫）

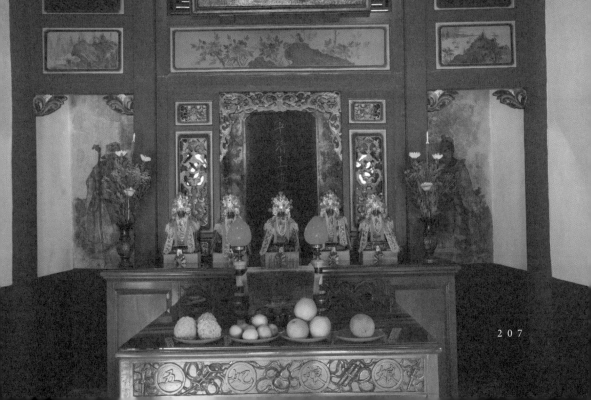

金龜樹葉落何處

五妃廟有好幾棵姿態秀異的金龜樹，值得駐足一賞。據說金龜樹於荷蘭時代傳進臺灣，又名牛蹄豆，《臺灣通史》寫道金龜樹因金龜子棲息其上而得名，又有人說金龜樹的羽狀複葉像金龜子迎風拍動的翅翼。無論哪一種說法，都讓金龜樹聽起來可愛又討喜。

五妃廟呢？在前人以及統治者的眼裡，五妃是忠國與節烈的典範，符合傳統的道德價值，在人人平權的21世紀，即使僅僅幾十年前的觀念與習慣也不合時宜。為此，臺南市政府特別將五妃廟列為性別平權的景點，提醒人們懷古之際不忘省思。（江昺崙）

五妃廟參觀資訊

創建年代：1683年
主祀神祇：寧靖王的五名妃子，袁氏、王氏、秀姑、梅姐和荷姐。
地址：臺南市中西區五妃街201號
電話：（06）2145665

|1|2|

1. 五妃的墓碑。
2. 五妃廟一隅。（1.2.攝影／江昺崙）

209

臺南北極殿

腳踩龜蛇黑大帝

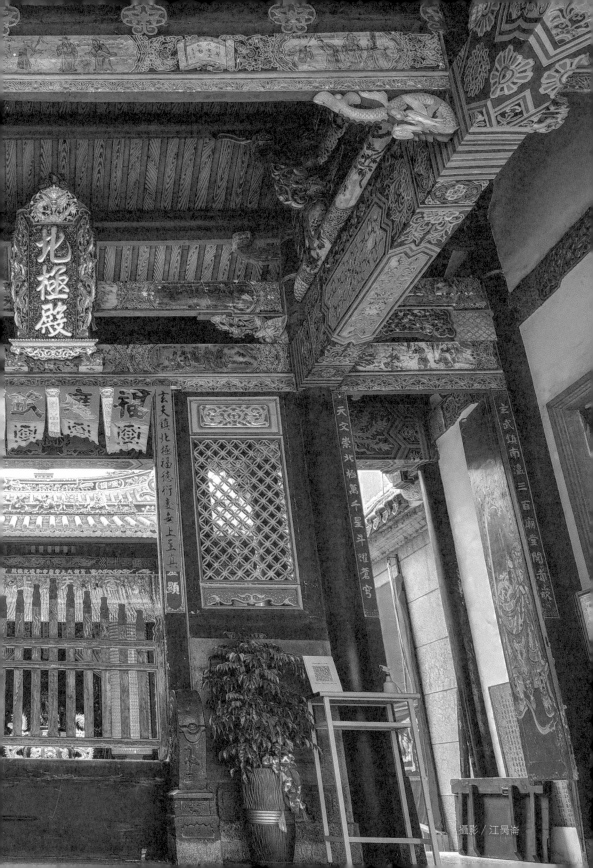

北極殿

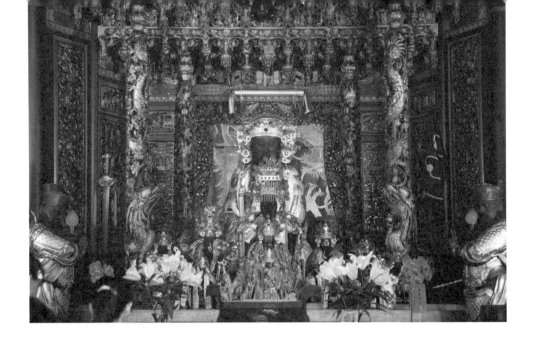

府城紋理在舌尖

臺南中西區有許多美食，其中民權路跟民族路附近有許多一流的臺菜餐廳如阿霞、阿美及欣欣飯店等，打開他們的菜單，可以吃到最道地的府城「手路菜」，有蝦棗、生炒鱔魚、五柳枝及魷魚螺肉蒜等佳餚，品嘗一輪，保證臺南不虛此行。

午餐吃飽喝足，不妨到附近吳園及公會堂散步，也可以走到民權路上的北極殿來參拜。北極殿主祀玄天上帝，又稱大上帝廟；另外赤崁樓附近還有一間上帝廟，因為創立時間較早，稱為開基靈佑宮，但因為是民間建立，規模較小，又叫小上帝廟。

鄭氏靠山二上帝

相傳中國古代北方有神獸「玄武」，對應的元素是水，「玄」是黑色的意思，所以北極殿內的柱子都不是龍柱，而是威嚴沉穩的「烏柱」。大約

宋朝左右，人們開始祭祀「玄武大帝」，祂是穿著金甲黑袍、腳踩龜蛇（玄武），手持大劍、威風凜凜的大神。到了明朝，由於朱元璋崇信玄武大帝，所以明朝歷代皇帝都將祂奉為護國主神，地位僅次於玉皇大帝。

玄天上帝被航海人視作守護神，靠海討生活的鄭成功家族與部將，對於玄天上帝更是崇敬，鄭氏來到臺灣之後，隨即興建北極殿，以奉正朔，今日殿內的「二上帝」就是當時跟著鄭氏軍隊來到府城的軟身神像。

北極殿位在府城最高峰「鷲嶺」，現在可能很難感受到地形的高低變化，但這裡有句俗語，「上帝廟垵墘，水仙宮簷前。」垵墘（gîm-tsînn）是屋前石階，就是說北極殿前的石階，跟西邊700公尺外的水仙宮屋簷一樣高，可見當時地勢落差極大，證實府城大街由鳩嶺這高處逐漸往西低下的地理狀態。現在殿內有一區額，寫「鷲嶺」二字，雄渾有力，落款年代為嘉慶十五（1810）年。

1　2 　1. 北極殿主祀玄天上帝，神龕與兩側木雕繁複細緻，並按以金箔，華麗奪目。（攝影／康鍩錫）
　　　　2. 著名的「鷲嶺」區額懸於正殿前的拜亭上方，適能佐證地理特色。（攝影／江昺崙）

暗藏「明朝」的城市

　　話說政治與信仰密不可分，明鄭投降滿清之後，清朝並不樂見民間繼續崇拜玄天上帝，於是後來封媽祖為天后，希望以媽祖的海神信仰，取代玄天上帝的地位。在北極殿裡面，正殿正中央的玄天上帝神像為臺灣最重要的早期神像，此外，還可以看到政治與信仰角力的遺跡，北極殿後殿左側的神廳裡，祭祀著一尊地基主的神像，地基主是臺灣傳統信仰裡的「家神」，通常不會有專門的神像及供桌來祭拜地基主，不過北極殿的地基主可是大有來頭。據說明鄭滅亡之後，府城人懷念鄭成功，就假裝拜地基主，但實際上是在祭祀鄭成功，大概跟清朝時候府城人祭祀開山王，也是暗自膜拜鄭成功的意思差不多。北極殿內供奉鄭成功，似乎也有不滿清廷打壓玄天上帝信仰的意味。

　　所以說臺南是一個很「明朝」的城市，甚至有人認為府城的府，骨子裡是明鄭「承天府」的府，不是清朝「臺灣府」的府。例如今天到水仙宮旁邊的寶來香餅舖，還可以買到祭祀太陽公的糕點「九豬十六羊」，裡面就蘊含有反清復明的意思（豬是明朝朱家的朱，陽就是明）。300多年前的國仇家恨已經消失，但府城保留了反清復明的記憶。

　　假裝地基主的鄭成功神像旁，還有一尊頭戴清朝官員冠冕的神明，原名叫做陳璸，曾任福建分巡臺灣廈門兵備道（當時臺灣的最高長官），是清朝統治初期難得的清官，他在任前間建廟興學，不遺餘力，甚至因為缺乏旅費，十數年沒有與長子見面，連康熙皇帝都說他像是苦行僧一樣。陳璸死後，府城人民非常感念他，將他入祀北極殿。目前殿內一塊古老的匾額「辰居星拱」，就是陳璸於兵備道任內手書，敬獻給北極殿的。

<table>
<tr><td>1</td></tr>
<tr><td>2</td></tr>
</table>

1. 正殿高懸的匾額「威靈赫奕」，是明寧靖王朱術桂的墨寶（攝影／江昺崙）
2. 「辰居星拱」匾額是清朝官員陳璸於任內所獻。（攝影／康鍩錫）

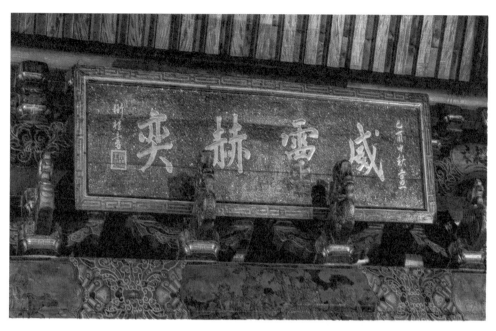

上帝守護的藝術寶庫

北極殿有許多珍貴的文物，例如正殿上方高懸的匾額「威靈赫奕」，是明寧靖王朱術桂敬獻的墨寶。朱術桂是明朝末年最後的王爺，命運多舛，他的故事可參考五妃廟一章。匾額落款的時間是鄭經時期的己酉年中秋（1669），是臺灣最古老的匾額。

北極殿有10幅壁畫，6扇門神彩繪，都是出自一代畫師潘麗水之手，年份大約在1970年至1980年代。潘麗水（1914～1995）出生於臺南，自小跟隨父親學習傳統彩繪，曾經到中國進修，同時學習水墨畫及現代畫，融貫傳統與現代畫風，17歲作品〈畫具〉就曾入選「臺灣美術展覽會」。

潘麗水經常替各地廟宇彩繪壁畫及門神，留下許多傳世名作，如北極殿內的「前漢三傑」、「風塵三俠」及「歷山耕田」等作品，都可看出一代名師的深厚畫技。而北極殿的門神除了康、趙、高、李四大元帥之外，正門還有兩扇華麗的金龍，兩條龍呈現左昇右降的「天地交泰」形式，氣勢磅礴，僅有供奉帝后級的廟宇，門口才能畫龍。

歷史記憶交織場

另外殿內還有一口「古老的大鐘」，鑄造於道光十七（1837）年，是府城大鹽商吳尚新（公會堂旁邊「吳園」的主人）特別委託浙江姑蘇師傅鑄造的，上面鑄有一隻小龍「蒲牢」，造型有點像是木須龍，頗為可愛，現在大鐘已經退休，放在地上供人參觀。

北極殿在過去很長一段時間，都是府城精華薈萃之地，所以周遭人文地景的

北極殿三川殿的金龍門神造型特殊、構圖別緻，是名師潘麗水與其子潘岳雄聯手之作。（攝影／江昺崙）

底蘊也非常深厚。除了品嘗道地臺菜、超豪華南部粽「再發號肉粽」之外，還可以到隔壁天壇欣賞「一」的名匾、保存日式料亭建築的「鶯料理」、還有外觀很特別的測候所及太平境教會。

最後值得一提的是，北極殿對面、阿美飯店隔壁是王育德兄弟的故居，是臺南二二八事件的重要歷史現場，不妨與吳園裡的王育德紀念館一起參訪，重新探索臺南數百年來層疊交織的歷史記憶。（江昺崙）

北極殿參觀資訊

創建年代：1669年
主祀神祇：北極玄天上帝
地址：臺南市中西區民權路二段89號
電話：（06）2268875

1 2 3

1. 北極殿正殿拜亭的右壁上有潘麗水所繪的「風塵三俠」彩繪作品，非常雅緻。（攝影／康鍩錫）
2. 測候所。（攝影／江昺崙）
3. 夜晚，亮光從正殿向外發散，彷彿是給予世人的指引。（攝影／傅朝卿）

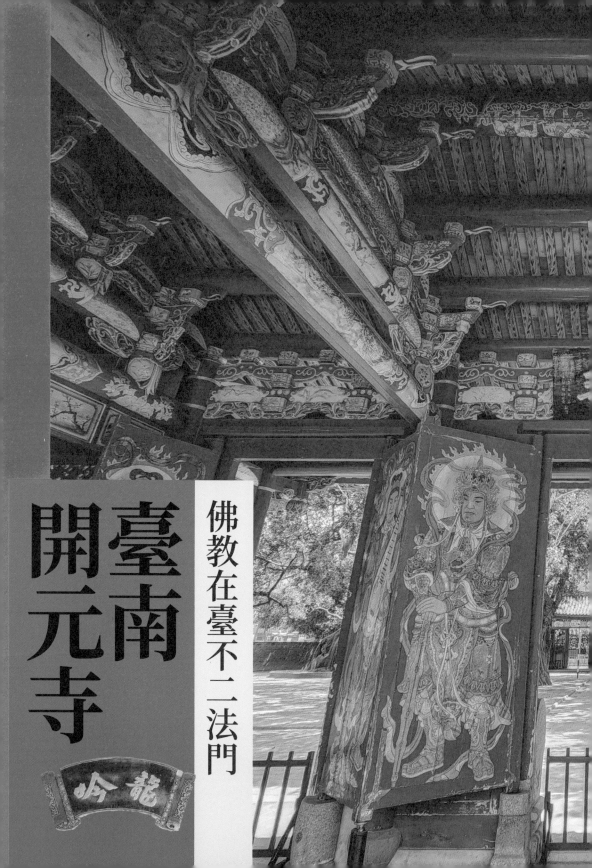

臺南開元寺

佛教在臺不二法門

龍吟

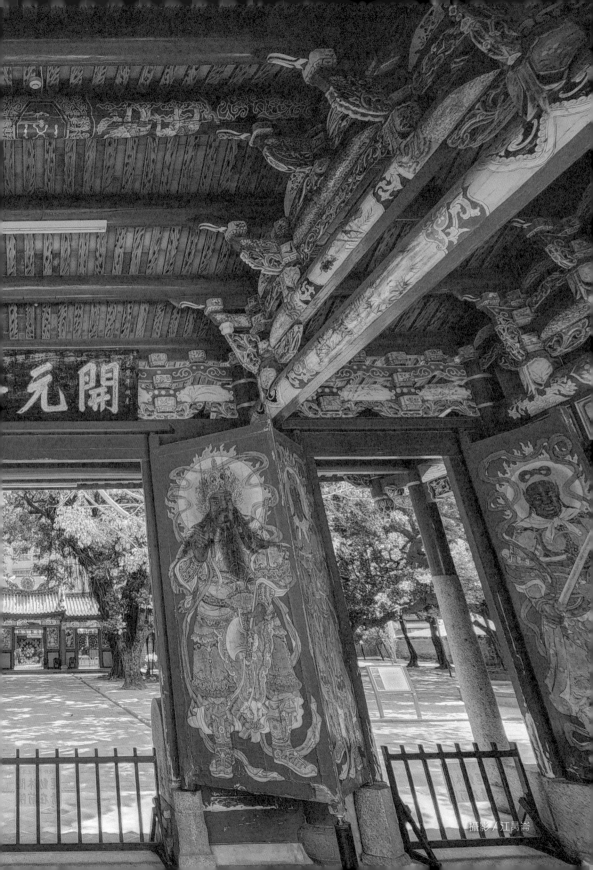

開元

攝影／江昇崙

成功大學北邊的北園街上有一座百年古剎，隱身在車水馬龍的市井巷弄當中，外觀看起來十分樸素，但裡面藏有無數府城歷史，一言難以道盡。

從政變現場到佛門淨地

　　故事要從明鄭時代說起。鄭成功佔領臺灣之後，不久就過世了（共歷時1年4個月），由兒子鄭經獲得繼承權，在參軍陳永華的輔佐下，起先將東寧王國治理得有聲有色，不過後來鄭經北伐清朝失利，灰心喪志。1680年回臺南後，在洲仔尾（永康）一帶蓋了「北園別館」，設置華美的建築園林，除了奉養母親董氏之外，也作為自己寄情逸樂的場所，鄭經自此不過問政事，由兒子鄭克㙷全權處理。

　　不過，鄭經只在北園別館住了一年，1681年就過世了。鄭克㙷原本要繼位，但朝臣馮錫範及劉國軒密謀另外擁立年幼的鄭克塽，就邀請鄭克㙷到北園別館來商量國事，再藉機謀殺鄭克㙷，史稱「東寧之變」。

　　年幼的鄭克塽繼位後，朝政日益崩壞，兩年後施琅大軍襲臺，就立刻投

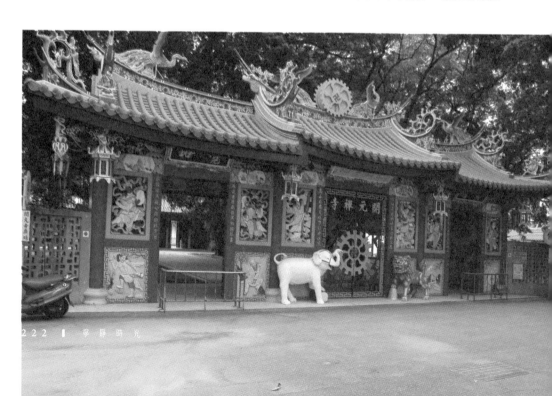

降了。東寧之變的現場北園別館，後來在1690年，被清朝人改建成寺廟，稱為「海會寺」，再經知府蔣元樞整修，建構完整的「伽藍七堂」（唐代佛寺的建築典型），成為當時臺灣規模最為宏大的佛寺，蔣元樞在寺內留下一塊「重修海會寺圖碑」，可以一窺清代時期的建築樣貌。

這座佛寺至咸豐九（1869）年才正式定名為開元寺。這就是開元寺背後的曲折故事，目前寺內還供奉有鄭成功及其夫人董氏牌位，足見本寺與明鄭的因緣；寺中還有一口鄭經時代挖掘的古井，見證開元寺的滄桑史。

從塵俗走進三摩地

穿過人車洶湧的北園街，即可看到宏偉的寺院大門，這座大門於1960年代興建，因為當時對面是天仁樂園，遊客眾多，影響到寺廟清淨，所以天仁樂園老闆龔聯禎就捐款修廟，順便蓋了這座大門，隔絕遊客干擾。大門口左右

| 1 | 2 |

1. 開元寺外觀。
2. 三川殿懸著開元寺寺匾。（1.2. 攝影 / 康鍩錫）

2-2-3

各一隻藍獅與白象，十分搶眼。大門上面掛著「登三摩地」匾額，彷若進入大門，就能洗脫塵俗，達到冥想正定的境界的意思。

從側門進入後，首先看到的是樹木扶疏的前庭，將外界的喧囂隔絕在林葉光影之中，在老菩提樹之間穿梭，偶見寺中僧侶在打掃落葉，心境也隨之安適自在。信步經過前庭，可看到全寺建築當中，最為莊嚴華美的三川殿。

殿門有知名畫師蔡草如的代表作，正門兩扇繪上伽藍尊者及韋馱菩薩、側門四扇則為「風調雨順」四大天王，面容栩栩如生，若有神在。在三川殿的門窗上，還可以看到清代第一藝術家林朝英的書法，一共有三體對聯，分為蟲草體、香篆體及竹葉體，絕妙多變，很值得駐足品味。

歷代重寶在開元

踏過三川門，來到彌勒殿與大雄寶殿朝拜，只見地上鋪著素雅的紅磚瓦，環繞四周簡潔清淨的佛堂，使人一片舒暢。而進入大殿禮佛需要脫鞋，在這裡除了敬拜法相莊嚴的釋迦牟尼佛之外，大殿上還可見到一口「開山銅鐘」，於1695年由首任住持志中法師閉關三年募資所鑄，是為鎮寺之寶，也為現存臺灣最古老的銅鐘。

此外值得一提的是，開元寺保留了將近400年來臺灣歷史變遷的文化痕跡，大殿內有一座金碧輝煌的唐風檀城佛座，寺內還供奉著日本弘法大師「空海」的神像，可以感受到濃厚的日本遺風。

1	2
3	4

1. 彌勒殿中，四大天王之東方持國天王。

2. 開元寺三川殿雕花窗。

3. 這面石碑是前埕碑亭中的「重修海會寺碑記」的副碑，浮雕昔時海會寺格局。（攝影／江昺崙）

4. 開元寺規模宏闊，綠樹成蔭，與紅豔的底色形成悅目的紅綠配。（1.2.4. 攝影／康鍩錫）

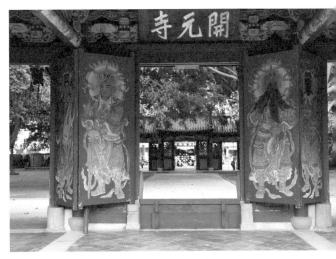

開元寺不僅建築充滿特色，也是佛教藝術的寶庫，諸多佛像都是重要文物，有多塊牌匾為當時清朝官員所賜，見證當時寺方與官方關係相當緊密，值得細讀。在彌勒殿裡面，除了蔡草如彩繪、林朝英墨寶外，還有臺灣知名雕塑大師楊英風的作品——大勢至菩薩及觀音菩薩的塑鋼泥金浮雕，楊英風也曾受寺方囑託，領銜翻修三川門及大殿。

開元寺還典藏一尊黃土水的「釋迦出山」青銅雕像，原本這座雕像為木質雕刻，是黃土水為臺北龍山寺所製作，耗時三年，於1926年完成。但不幸毀於二戰戰火，只存石膏模具。1989年文建會根據石膏模具，重新翻鑄了六座銅雕，其中一座就保存於開元寺，極為珍貴。

努力普渡下一個百年

開元寺不愧南臺灣第一古剎，佛門高僧輩出，其中最為傳奇的，莫過於日本時代的證峯法師及高執德住持。證峯法師俗名林秋梧，是1920年代臺南非常活躍的社會運動家，曾經擔任臺灣文化協會電影放映隊的辯士（無聲電影解說員），並投身勞工運動。

後林秋梧於1927年拜得圓和尚為師，在開元寺出家，修行期間仍創辦左翼刊物《赤道報》，提倡入世改革的宗教觀。可惜1934年因肺病去世，年僅31歲。今天在寺中可以看見一座三連塔的「圓光寶塔」，用途為祭祀寺內已故的僧人。這座塔即為證峯法師所設計，細看塔外

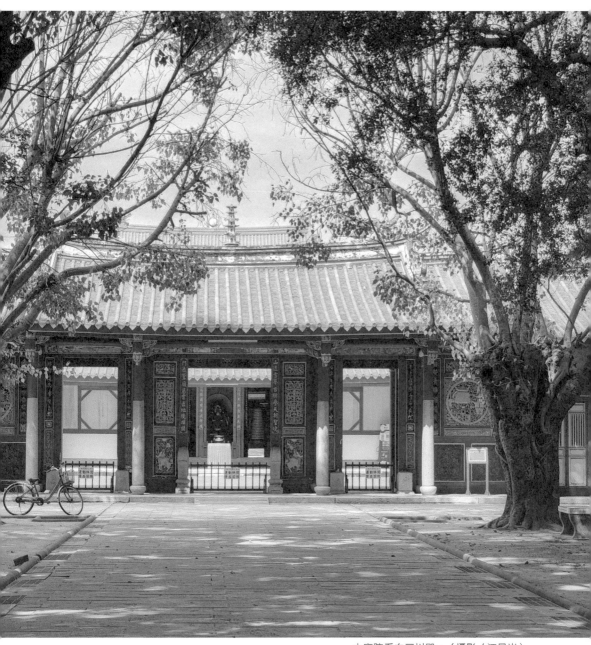

由庭院看向三川殿。（攝影／江房崙）

有精美的彩釉磁磚，據說為知名畫師陳玉峰的作品。

開元寺雖然是佛門淨土，也難逃白色恐怖的時代洪流。1954年5月17日，時任住持的高執德舉行《大正新修大藏經》安奉儀式，但當晚高執德即被逮捕，原因是他曾協助藏匿中共地下黨員，如高平儒及李媽兜等人，被以「知匪不報」罪名檢舉。後來高執德被判決無期徒刑，又被蔣介石改判死刑。1955年8月遭槍決於馬場町刑場。

此事件也為戰後開元寺的發展蒙上一層陰影，後來經過土地改革，寺方土地遭政府放領，一度面臨經營困境。目前，寺中僧人共同努力經營慈愛醫院及老人養護中心等機構，一方面服務社會，一方面持續傳承佛門教義，普渡眾生，往下一個百年邁進。（江昀崙）

開元寺參觀資訊

創建年代：1680年
主祀神祇：釋迦牟尼佛、普賢菩薩、文殊菩薩
地址：臺南市北區北園街89號
電話：（06）2374035

1	2	
	3	4

1. 大雄寶殿內右側有座特別的日式神龕，臺灣十分罕見。

2. 開元寺的正門。

3.4. 憨番扛大杉，穿著明代軍裝，賣力的姿態令人叫絕。
（1.2.3.4. 攝影／江昀崙）

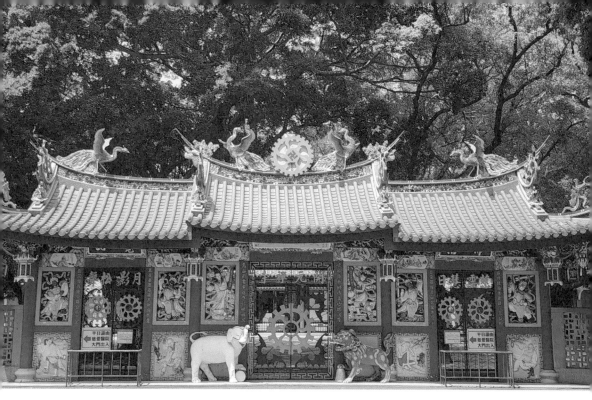

229

臺南三山國王廟

在府城展現潮汕力

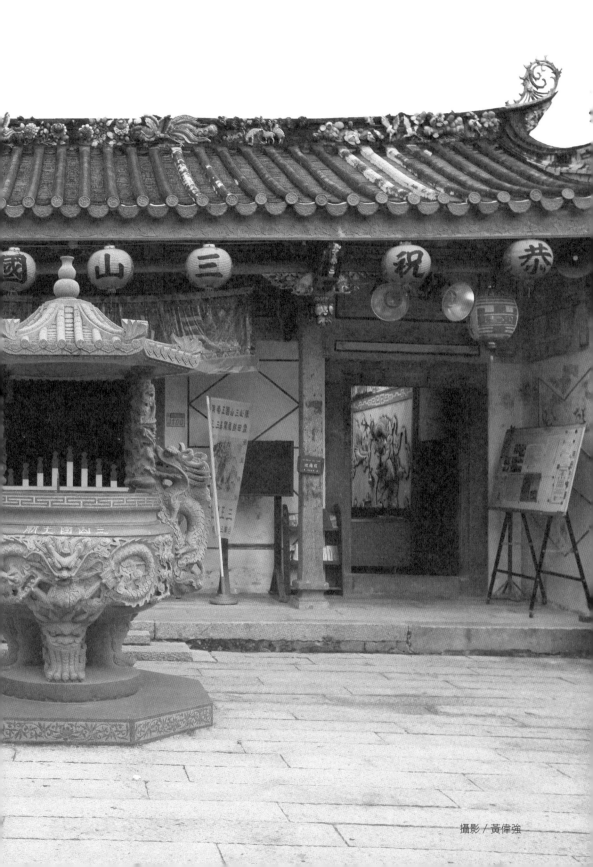

攝影／黃偉強

沿西門路往北走，經過立人國小（原日本時代的寶公學校）之後，右手邊會看到三山國王廟。乍看之下，三山國王廟很不像臺灣的寺廟，沒有兩端飛起的燕尾屋脊，也沒有橘紅色的屋瓦及磚牆，而是平整的屋脊、深青色的屋瓦及灰白色的牆面，遠看十分樸素雅致。

齊集鄉親之力

這座三山國王廟始建於雍正七（1729）年，因為當時來臺南貿易的廣東潮汕人口眾多，所以同為潮州附近出身的臺灣縣知縣楊允璽，以及左營游擊林夢熊（游擊是當時的軍銜，近似今日少校的位階）邀集了鄉親一起興建此廟，成為當時旅臺潮汕人的信仰中心。

所謂潮汕人，其實並不是一個實際的族群，而是在中國廣東省東部，靠近福建省的潮州府周圍的族群統稱。潮州府雖然在廣東，但距離福建很近，潮州話跟閩南語很相似，仔細聽卻又不一樣，很難相通，所以潮州附近地區，包含今日的潮州、揭陽、汕頭等地，就自成一種不同於廣東、也不同於閩南的潮汕文化圈。

臺灣罕見的潮州建築

三山國王信仰出自廣東揭西縣河婆鎮，河婆鎮為群山環繞、河流交會之河埔地，四周有明山、獨山、巾山三座大山，風景十分秀麗。到了隋唐時代，河婆祭祀這三座山山神的信仰逐漸變成三山國王的傳說，後來三山國王更演變成整個潮汕地區的主要神祇。潮汕地區有許多客家人，臺灣的客家移民普遍都祭祀三山國王，所以三山國王經常被誤認為客家人獨有的信仰，但正確來說，應該是潮汕地區的文化特色才是。

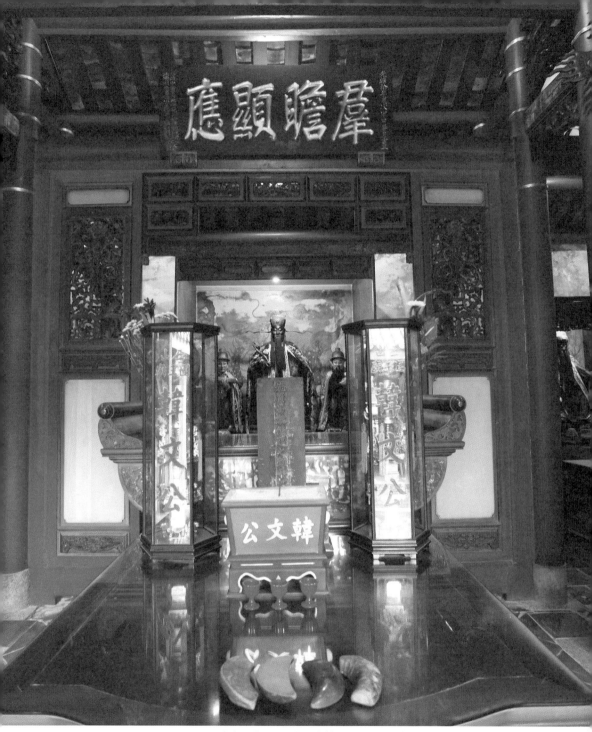

臺南三山國王廟北面為韓文公祠，代表潮汕人對韓愈的感念。上懸
「羣瞻顯應」匾額。（攝影／黃偉強）

臺南三山國王廟興建之初，特別委請潮州的匠師來建造，甚至建材也特地從潮州進口來臺，所以這座三山國王廟保留了潮州文化的原汁原味，在臺灣獨樹一格。現在殿內梁柱上，還可以看到潮州式鏤刻花樣，以及屋脊上的剪黏，非常精美。目前這座三山國王廟，應該是目前臺灣保存最完整的傳統潮州建築。

七個月就是永遠

三山國王廟不僅是信仰中心，也是潮汕人的原鄉認同之所繫。乾隆三十七（1772）年，潮州舉人傅修及林文榜合資在三山國王廟正殿右側加蓋了「韓文公祠」，韓文公就是潮州人最景仰的文人，唐宋八大家之一的韓愈。

韓愈反對唐憲宗花大錢奉迎佛骨，被貶為潮州刺史。潮州當時對於中原人來說，幾乎是瘴癘叢生的「化外之地」，韓愈的女兒還在貶謫途中病死，境遇可以說非常悽慘。但韓愈到潮州之後不但沒有意志消沉，反而勤於政事，帶著居民一起消滅河裡的鱷魚、站在第一線對抗洪災、解放奴婢、還請當地仕紳興辦學校，所以儘管韓愈只在潮州任官七個月，卻在當地留下非常深刻的影響。

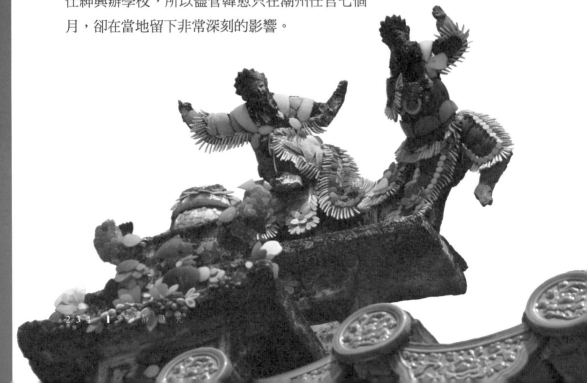

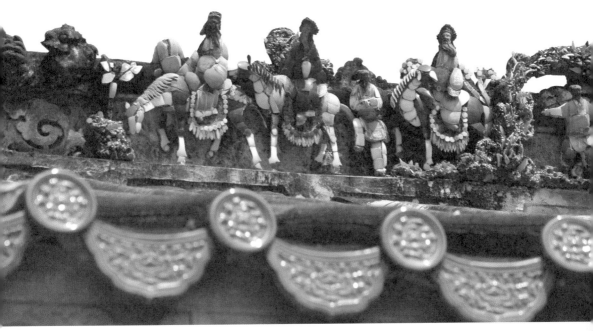

1. 屋脊上的剪黏裝飾技術高超，瓷片被剪成細條狀，黏合於人物與景物，備加生動多彩，甚至有飄逸感。

2. 三山國王廟屋脊上的剪黏作工繁複而精細生動，是當時潮州匠師的絕妙技藝。

3. 泥塑虎堵的老虎塑得非常立體，栩栩如生。

4. 這幅泥塑龍堵的構圖少見，是將龍身與雲紋穿流成一體，與下方波濤起伏的浪花魚兒形成張力十足的畫面。（1.2.3.4. 攝影／黃偉強）

後代潮州人非常感激韓愈，興建了「韓文公祠」來供奉他。於是韓愈信仰也成了潮汕文化的特色之一。臺灣除了三山國王廟有供奉韓愈之外，在潮州移民聚集的屏東內埔，還有一座全臺灣獨一無二的「昌黎祠」（昌黎是韓愈的祖籍，世稱韓昌黎）。

由於韓愈很會寫文章，是唐宋八大家之一，所以韓愈也成為了學生祈求考運的對象，身兼文昌帝君的職務。例如臺南三山國王廟韓愈的神桌前，放了一塊「二甲及第」的牌子，代表是要謙虛地向韓文公祈求說，不求一甲高中（古代殿試成績分三甲，一甲是狀元、榜眼跟探花，二甲就算進士出身），只要金榜題名就好。而韓愈殿裡的梁柱上刻著一隻大大的螃蟹，周圍還刻有精美的魚貝水草，因為螃蟹是甲殼動物，也是象徵「出甲」，考試高中的意思，非常有巧思。

潮汕會館首學發軔

嘉慶七（1802）年，翁峻和陳應機等人又出資增建後殿，作為「潮汕會館」，提供來往府城的潮汕旅人住宿之用，形成了今日的三進建築格局。也因為後殿是旅人下榻的會館，所以正門右側還有一道小門可以讓旅人直通後殿，不用出入都經過神明廳。

1899年，臺灣總督府徵用後殿的潮汕會館開設「臺南國語師範學校」，是為臺南地區第一所高等教育學校，直到1904年，總督府才廢除臺南師範學校，統一集中師範生在臺北國語學校上課。2009年，臺南大學（原臺南師範學校）校方敬贈一塊匾額「首學發軔」給三山國王廟，紀念這段往事，目前匾額就高掛在正殿。

<div style="border:1px solid">1
2</div>

1. 三山國王是潮汕地區移民共同的信仰。

2. 三位夫人合稱三乃夫人，是三山國王的妻子，通常奉祀於後殿。（1.2. 攝影／黃偉強）

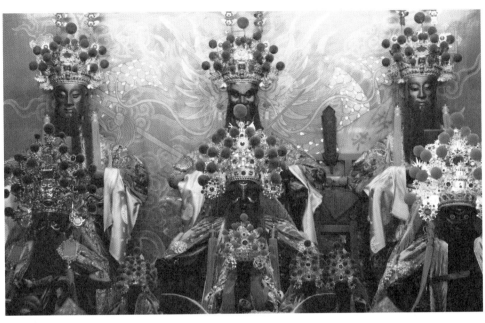

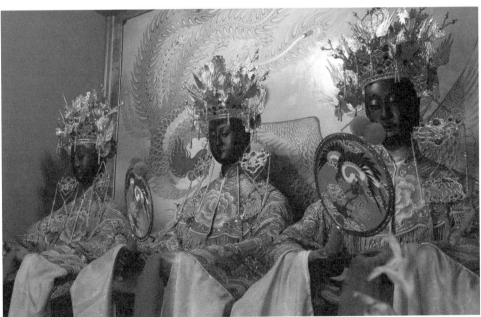

可惜的是，師範學校遷走後，三山國王廟的廟產遭人變賣，後殿被占據作為工廠用途，許多珍貴文物也不翼而飛，整體建築狀況變得很差。直到戰後在廟方與臺南市政府的努力下，才逐漸將建築本體修復回來，2020年再度全面修復，讓百年古蹟重獲新生。

文化藏在美食裡

潮汕文化對於臺南的影響還表現在食物上。

許多潮汕小吃深深影響臺南。吃過臺南火鍋的人都知道，臺南人會加入特有的火鍋料「魚冊」，這是來自汕頭的料理。臺南人煮粥不像其他地方總是把米煮到熟爛，而飯湯分明，有如「泡飯」，這可能也是潮汕文化影響所及。戰後更有許多來自潮汕地區的外省移民，帶來原鄉美味的沙茶料理。所以，逛完三山國王廟，不妨沿著西門路，散步到「小豪洲沙茶爐」，品嘗來自潮汕的美食。（江昺崙）

臺南三山國王廟參觀資訊

創建年代：1729年
主祀神祇：三山國王
地址：臺南市北區西門路三段100號

1	2
1	

1. 正殿上方所懸「褒忠」古匾為乾隆皇帝所賜，推測年代為乾隆五十三（1788）年，林爽文之亂平後，頒予粵籍義民。

2. 設於祠廟間的「瓶型」門洞，彰顯信眾對於平安的祈求。（1.2. 攝影／黃偉強）

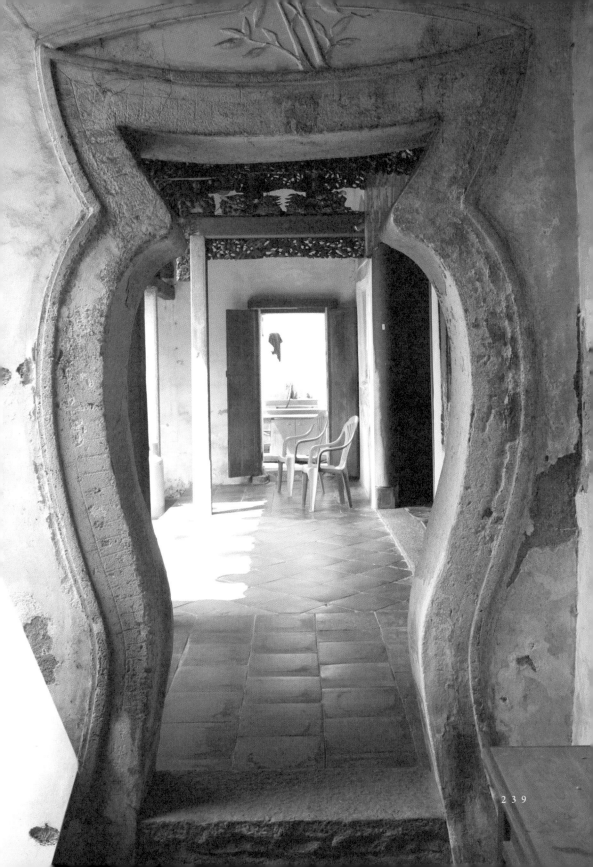

鳳山龍山寺

從大門開始美麗

龍山寺

龍象顯功皓登

神妙莊

攝影／呂鴻瑋

　人說「入厝看菜園，入廟看廟門」。走進鳳山龍山寺，大門處有一對典雅的金漆團鶴紋木雕窗，兩側的「祈求」、「吉慶」泥塑像與「憨番扛廟角」裝飾、剪黏與斗栱彩繪，無一不精采，充分展現鳳山龍山寺的精緻之處。

觀音坐鎮大大慈悲

　鳳山龍山寺內，多處是出自府城藝師陳玉峰的彩繪、府城葉鬃的木雕之作，古樸的石雕、龍虎壁泥塑與剪黏作品，每個細節裝飾都出自大師之手，精彩細膩。三川殿兩旁安放了四大金剛護法神偶，據推測為清代神像，臺灣境內極為罕見。

　　主殿前供桌供奉彌勒佛，桌上常放滿盤花與供品，龍山寺香火鼎盛由此可見。桌前放有籤筒供信徒問事，還有藥籤，是從前許多百姓尋求醫方的指引。金面觀音端坐於主殿中央，面目慈祥，一旁圍著善才與龍女，龍邊為韋馱菩薩、註生娘娘、月老星君，虎邊有伽藍菩薩、境主公、文昌帝君，兩旁十八羅漢像表情豐富，似乎各有性格，相當有趣。

1. 憨番扛廟角。（攝影／呂鴻瑋）

2. 龍山寺步口廊精彩的木雕。

3. 彩繪龍堵。4. 金漆團鶴紋木雕窗。（2.3.4. 攝影／康鍩錫）

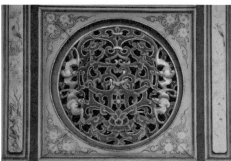

點燈平安寧靜

　　左側廂房為地藏王殿，奉祀地藏王菩薩、太陽星君、太歲星君、武財神、福德正神。廂房前的碑林，是百年來重修鳳山龍山寺的軌跡，以至於近代進行整修也仿效過去的作法，新刻石碑為記，頗有世代傳承的意味。這裡也是龍山寺近年新增進行收驚與祭改儀式的地方，每到服務時間香客絡繹不絕，反映了觀音佛祖聞聲救苦的形象深植於臺灣人民的心中。

　　右側廂房為三寶佛殿，供奉釋迦牟尼佛、文殊菩薩、普賢菩薩。與左側廂房相比，這裡比較清幽，在特定時節若有舉辦點光明燈儀式，大多在此處進行報名，平常較少人走動。牆垣旁放置著長條型的花崗岩壓艙石，作為香客休息的座椅，時常可以看到民眾坐於此地休憩，沉澱心境，體驗鳳山龍山寺不可思議的平靜氛圍。

　　龍山寺廂房兩側的護室、鐘樓與鼓樓係1990年模仿艋舺龍山寺新建，當時曾引發爭議。

華麗其來有自

　　早年漢人移民來臺拓墾往往會帶入原鄉信仰，以求在異鄉能有心靈上的慰藉，臺灣的龍山寺信仰主要由泉州三邑（晉江、惠安、南安）的移民引入。

　　此外，龍山寺在聚落空間中，也和其他廟宇不太一樣，例如龍山寺屬於佛教信仰，而佛寺大多座落於城鎮郊外的清幽之處，其次龍山寺周圍大多為泉州三邑郊商移民的聚落，由於這些郊商較為富有，龍山寺的裝飾與工藝往往更華麗。

　　鳳山龍山寺的建立有許多說法，其中之一為肇善禪師於臺首創鹿港龍山寺，再經弟子開枝散葉至鳳山而成；另說有一個泉州移民經過鳳山，在古井

1. 收驚與祭改儀式，是廟宇的日常。
　（攝影／呂鴻瑋）
2. 龍山寺碑林。（攝影／康鍩錫）

旁歇息時，將自身攜帶的安海龍山寺平安符掛在番石榴樹上，離開時忘了帶走，此後每逢夜晚，那棵樹就發出奇異光芒，當地村民認為是觀音顯靈，於是在此地建寺，信徒還取下番石榴樹的兩根枝幹雕成佛像披上神衣，當作龍山寺的開基觀音。

這兩尊由番石榴枝幹製成的開基觀音像，至今還保留在廟中，遇信徒需要安宅或特定用途時，會請出一尊為信眾祈福。這兩尊在正殿觀音金身前的神像為這份奇談平添不少想像。

鳳山龍山寺的建立時間，以文獻來說可以追溯至乾隆二十九（1764）年。在《重修鳳山縣誌》中提及龍山寺位於埤頭街的草店尾，另有一說，今日的鳳山「雙慈亭」過去也被稱為草店頭龍山寺，在乾隆十八（1753）年奉祀天上聖母媽祖後，才改名為雙慈亭。無論如何，都可以藉此看出觀音信仰在民間備受崇敬的地位。

一旁的風景

鳳山龍山寺周邊，還有許多鳳山城的遺跡。離龍山寺不遠，往鳳山溪方向前進，沿途欣賞洋紅風鈴木盛開的美景，便會看到溪旁的「訓風砲台」，雖然是城池附屬的小型堡壘，作工卻相當講究，由珊瑚礁岩砌成的環狀牆面，上方飾有泥塑的書卷與彩繪紋飾，讓剛硬的砲台增添不少文人的氣息。

回頭往鳳山溪上游前進，會看見

1. 龍山寺藥籤筒。
2. 龍山寺的木雕與彩繪。（1.2. 攝影 / 呂鴻瑋）

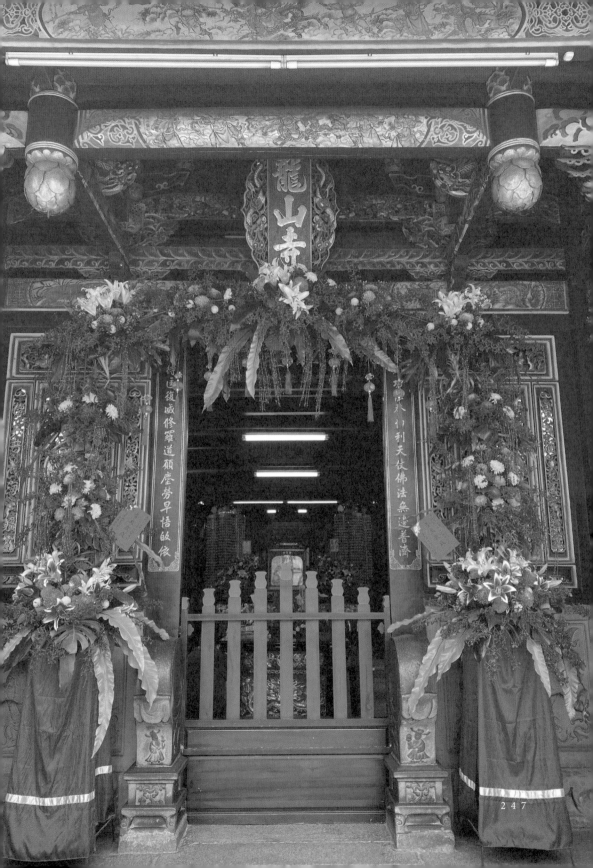

磚石砌成的「東便門」靜靜矗立在河邊，典雅的城樓以磚石砌成，是鳳山新城各門之中唯一留存的。東便門外有座小土地公廟——東福祠，守護眾生平安通行，相連的東福橋跨越鳳山溪，2001年因颱風受損，重建後仍然是通行要道。

步行路上，偶爾也會看見身穿軍服的阿兵哥。無論清代、日治、戰後，鳳山都是軍事重鎮，看著阿兵哥穿行在路上，彷彿回到東門城牆還在的那個年代，大批清軍參拜龍山寺後，走出石製大門往東方的阿猴城前進。

龍山寺旁有條小路，沿街有許多鐵店招牌，這裡從前是「打鐵街」，自清代以來因打鐵與販售農具而興盛。如今打鐵業如夕陽產業，鐵件敲擊聲逐漸成為記憶，不過看著擺放整齊的鐵件與高爐，心中仍期待這份傳統技藝能繼續流傳。沿著龍山寺前三民街走，沿途都是販售家具與神像器物的店家，是鳳山人口中的「家具街」，也是早年採買家具的必訪之地。

沿著三民街的磚石路回到龍山寺，這座位於鳳山縣新城的東門旁的古老佛寺，香煙氤氳，盤花綻放，燻黑的木雕與精美的泥塑與歲月同老，一如觀世音菩薩守護世世代代娑婆世界裡的眾生。（呂鴻瑋）

1. 打鐵街仍有鐵鋪。

2. 開基觀音像常常被信徒請出來幫忙安宅或解決特定的請求。

3. 鳳山縣城東便門。（1.2.3. 攝影／呂鴻瑋）

鳳山龍山寺參觀資訊

創建年代：1764年
主祀神祇：觀世音菩薩
地址：高雄市鳳山區和德里中山路7號
電話：(07) 7412048
開放時間：周一至周日07:00-21:00
（因應疫情調整時間）

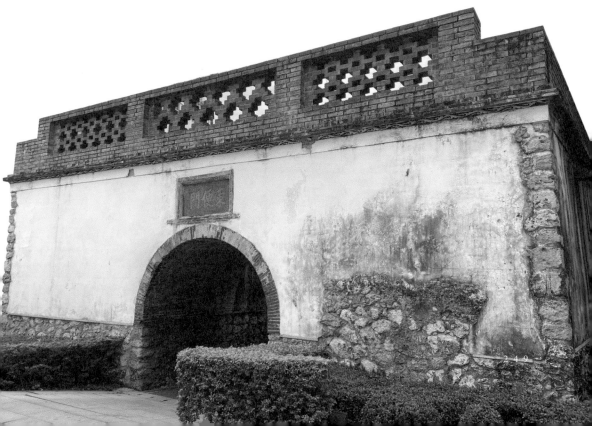

澎湖天后宮

歷史軌跡在一廟之內

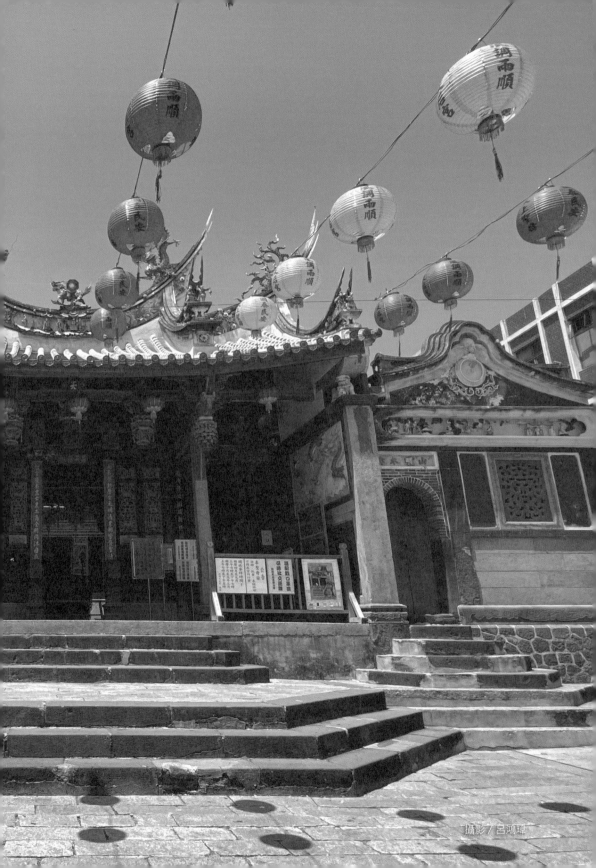

攝影／呂鴻瑋

下了飛機，從澎湖機場一路進入馬公市區。沿途盡是乾枯的銀合歡樹林，這種荷蘭時代引入的植物在環海多風的海峽島嶼施展強韌的求生技，這幅風景令人不難想像冬季強風如何呼嘯掠過這片大地。

是廟，也是美術館

進入馬公市區後，往澎湖天后宮前進，馬路往馬公港方向緩緩斜下。天后宮與聚落的軸線一樣，面對大海，展現出澎湖以海為生的特色。除了地形，地名「馬公」也自「媽宮」（媽祖宮）轉變而來，澎湖天后宮在這裡的重要性不言而喻。

初訪澎湖天后宮，第一眼就被典雅的建築吸引了。樸素的白灰外牆襯托著藍天，五角形石階由花崗岩塊砌成，步行其上，必然注意到步口前的「出雲龍、露齒虎」壁堵，其中虎邊牆上可以看到珊瑚礁岩塊，被當作假山使用。

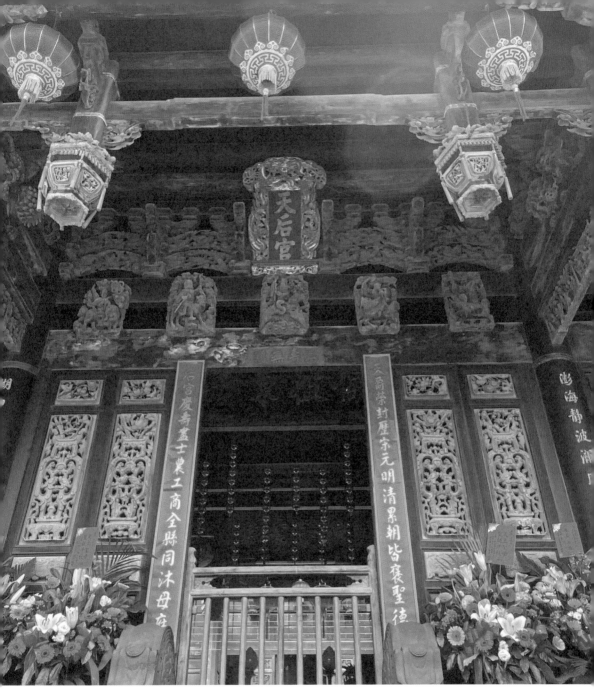

1. 藝師就地取材，虎邊壁堵使用珊瑚礁岩作為山丘。

2. 天后宮精美的木雕梁柱與斗栱。（1.2. 攝影／呂鴻瑋）

認真觀察，會注意到天后宮內使用許多澎湖當地的石材，除了表面凹凸不平的珊瑚礁岩塊外，帶著氣孔的黑色玄武岩，也常被用在廟宇的結構上，完全展現了澎湖群島的地質特色。

進入正殿，位於中間的即是天上聖母。澎湖天后宮的媽祖神像為金面，帶著后冠且雙手持笏於胸前，神情慈祥和藹。正殿左側「育麟宮」供奉註生娘娘與十二婆姐，承載著保佑人民生兒育女與子嗣平安成長的祈願。右側是「節孝祠」，放著歷年來節孝婦女的牌位，反映了舊時代的社會價值觀。

天后宮內處處是細節。澎湖天后宮歷經多次整修，現存的樣貌為大正十二（1923）年所整修。天后宮作為在地香火鼎盛的廟宇，裝飾顯得相當華麗，廟門正面的木雕人物斗栱、正殿屏門的花鳥屏堵，圖像典雅，傳達出吉祥祝賀的意味。此外，廟宇中有許多以魚、蝦、貝等海洋生物為題的木雕或交趾陶作品，在以海為生的澎湖島，這些吉祥的雕飾極具在地特色。

1	2
	3

1.2. 天后宮內的魚、蟹木雕斗栱。（1.2. 攝影／呂鴻瑋）

3. 沈有容諭退紅毛番韋麻郎等碑。（攝影／康鍩錫）

歷史的陳列館

　　走入正殿後方，即是「清風閣」。清風閣
正廳祭祀文昌帝君、至聖先師，以及媽祖林默
娘父母積慶林公、積慶夫人神牌。清風閣為過
去文人聚集吟詩與教書的地點，相較於正殿香
客頻繁出入，此處顯得清幽，登上二樓可以遠
眺周圍街景，亦可就近欣賞屋頂紅磚瓦以及燕
尾弧線的美。

　　清風閣一樓陳列許多重要文物，其中最
值得一看的為「沈有容諭退紅毛番韋麻郎
等碑」。明萬曆三十二（1604）年，荷蘭東
印度公司艦隊指揮官韋麻郎（Wybrand van
Warwijck，1570～1615）尋求遠東貿易據點，
因風雨意外漂往澎湖。韋麻郎在澎湖繼續積極

與明政府交涉，希望開拓貿易路線。明政府無意與之貿易，於是指派武官沈有容率領大軍前往澎湖，於天后宮與韋麻郎會面，要求其撤出澎湖，事後明政府立碑表彰沈有容的功績。這塊石碑充分展現出澎湖群島在大航海時代的地理重要性與歷史意義。

歐洲人想像的天后宮

澎湖群島坐落於臺灣與中國之間，是臺灣海峽南北往來商船的重要停泊渠道，自古就是列強競逐的目標。南宋以來，澎湖就有泉州移民，媽祖即當時移民帶來的信仰，當時天后宮有「天妃宮」、「娘媽宮」、「媽祖宮」……等稱呼，已知澎湖天后宮的興建年代可溯至明萬曆三十二（1604）年。

1670年，荷蘭學者達波爾（Olfert Dapper，1636～1689）出版《第二、三次荷蘭東印度公司使節出使大清帝國記》一書，書中有一幅名為「MATZOU」的插畫，將媽祖與千里眼、順風耳畫得極為誇大，這是現在已知最早關於澎湖天后宮的圖像紀錄，圖中香煙繚繞、眾人跪地膜拜，原來幾百年前歐洲人眼中的媽祖廟，與我們所知竟如此不同。

媽祖座下臺海近代史

農曆3月23日媽祖聖誕，澎湖天后宮廟前已放置多對慶祝的「醒獅」，各地信徒紛紛入廟內向媽祖祝壽。媽祖聖誕日也是澎湖天后宮舉辦重要儀式「祀酒」的日子，這項儀式又稱「祀筵」、「君臣宴」，是澎湖普遍祭拜媽祖的儀式。

> 1. 位於天后宮正殿後方的清風閣，一樓展示很多重要文物。（攝影／呂鴻瑋）
> 2. Olfert Dapper 書中的澎湖媽祖廟（維基百科共享資源 [2]）想像圖

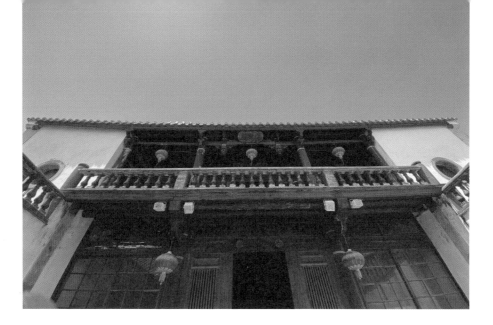

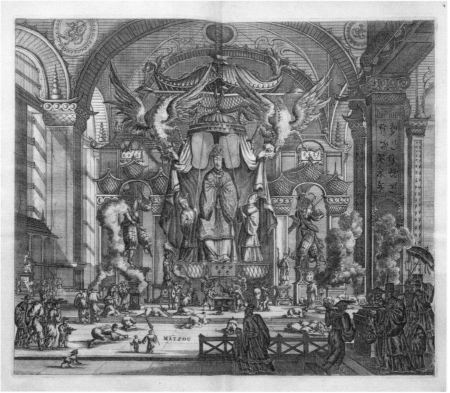

2. https://zh.wikipedia.org/wiki/File:UB_Maastricht_-_Dapper_1670_-_Matzou.jpg

天后宮不遠處有一座「萬軍井」及「施公祠」。清康熙二十二（1683）年，施琅奉命攻打臺灣，相傳大軍渡海經過澎湖時，士兵在海上看到媽祖浮現，後來施琅果真大敗鄭軍劉國軒。施琅認為是為媽祖庇佑之神蹟，向康熙皇帝奏請事蹟後，媽祖被封為「天后」，定期由官方出資舉辦祭典，自此天后的信仰逐漸在民間廣泛流傳。施琅也因戰事有功，被康熙封為「靖海將軍侯」，於是官民才興建這座小祠來祭拜施琅。

中央老街昔稱大井街，步行其間，兩旁都是整修過的老宅，店鋪販賣仙人掌冰、海鮮炸物、風茹茶、文石以及文創小物等各種地方特色產物，途經縣定古蹟「四眼井」，走過「乾益堂中藥行」，藥材的香氣撲面而來。百年前人們生活的樣貌在此復刻，又帶有一股求新求變的創新精神。

走進澎湖天后宮，就看見澎湖數百年來的歷史軌跡都在一廟之內，澎湖之旅不妨從這裡出發，探索菊島最豐富的人文韻味。（呂鴻瑋）

澎湖天后宮參觀資訊

創建年代：1604年
主祀神祇：天上聖母
地址：澎湖縣馬公市正義街1號
電話：(06)9262819
開放時間：周一至周日07:00–19:00

1. 祭拜施琅的施公祠。

2. 澎湖天后宮旁的中央老街（大井街）保存了舊時街景。（1.2.攝影／呂鴻瑋）

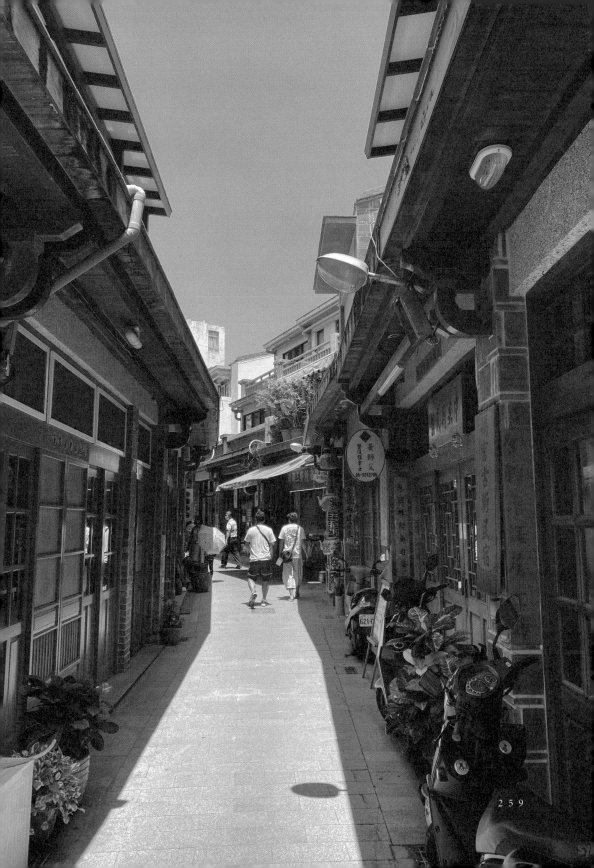

金門朱子祠

文星渡海光亮千年

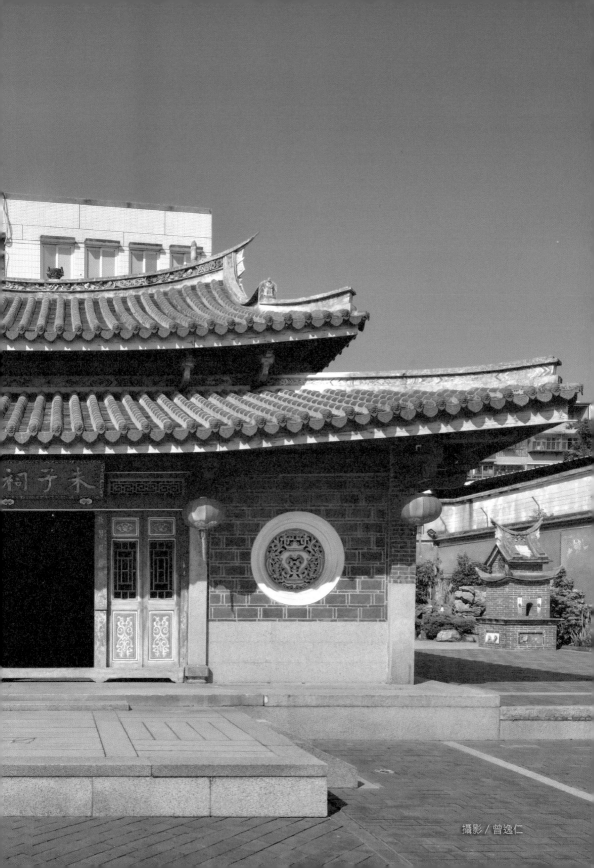

攝影／曾逸仁

紹興二十三（1153）年，朱熹出任同安縣主簿，發現同安縣史第一位進士是宋淳化三（992）年的陳綱，有「開同進士」之稱，他來自浯洲，10年後大中祥符五（1012）年他的弟弟陳統也考取進士，成為同安縣第一對進士兄弟，不光如此，皇佑元（1049）年陳統的兒子陳昌侯又考取進士。當時一門三進士不是一件稀鬆平常的事情，何況浯州只是同安縣的邊邊小島。

一代大儒金門緣份

朱熹在同安縣主簿任內因泉州府要求，而在同安縣境內四處尋訪，收集境內先賢碑碣事傳，因此他也曾走訪金門，探尋地方上的先賢事蹟。遊歷途中，朱熹也在各地講學，後來就在金門的講學之地設立了燕南書院。

本來金門就有一定的讀書風氣，朱熹到訪、講學後，或許受了朱熹的教化或鼓勵，地方文風又更為旺盛。在宋、明、清三代，來自金門的進士就有39位，明明只是同安縣孤懸海上的蕞爾小島，卻在首開同安進士以後，出了幾十個進士，成為名聞遐邇的科舉繁盛之地。

除了進士，金門還出了許多舉人，這也是為什麼地方上會流傳許多關於科舉的俗語，例如明萬曆十六（1588）年戊子科鄉試金門有8人同時中舉，如此佳績被譽為「八鯉渡江」，明萬曆十七（1589）年己丑科會試金門5人同時上榜，得名「五桂聯芳」。

「八鯉渡江」、「五桂聯芳」這樣的美名時至今日，仍然是金門的佳話，在功名方面的成就，也讓金門有「海濱鄒魯」的美稱。當地人將科第輩出的原因歸諸朱熹前來講學的因緣，相當推崇朱熹曾經渡海來到金門的事蹟。為了感念朱熹啟蒙的恩澤，金門仕紳於是在浯江書院設立朱子祠。

朱子牌位（攝影／康鍩錫）

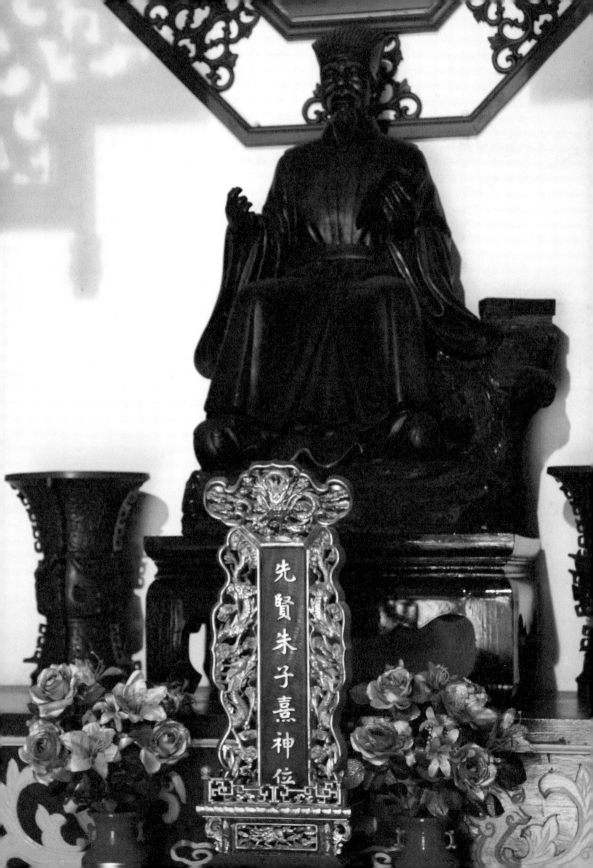

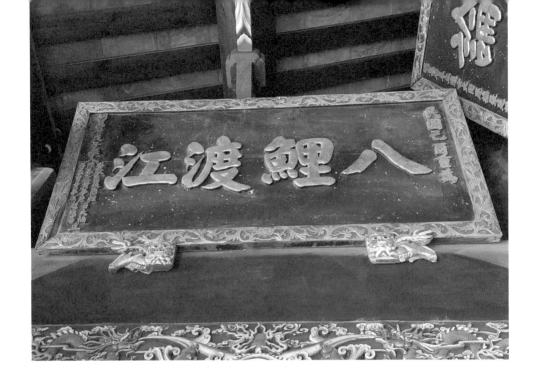

以恆常的仰望

金門曾經有4大書院，燕南書院、浯洲書院、金山書院和浯江書院，現在僅存浯江書院。

浯江書院原是縣丞署，清乾隆年間金門通判移駐馬家巷，本來打算將衙署拆除，衙吏黃汝試覺得可惜，於是出資購買，在清乾隆四十五（1780）年改建為浯江書院，並塑立了影響金門學風甚鉅的朱子像加以供奉。

萬萬沒想到第二年金門又設縣丞，新到任的官員無處辦公，書院又被徵收為縣署，後來地方士紳捐資，在縣署西邊的義學舊址，重新修建書院。新建的浯江書院前為儀門、大門，中為講堂，祀有文昌帝君，左右兩廊各有學舍八間，外為大庭、照壁，最後方是朱子祠。可惜書院建築均已被改建為鋼筋水泥建物，僅有朱子祠保有木構原貌，現有規制與形貌則為近年整修重建之貌。

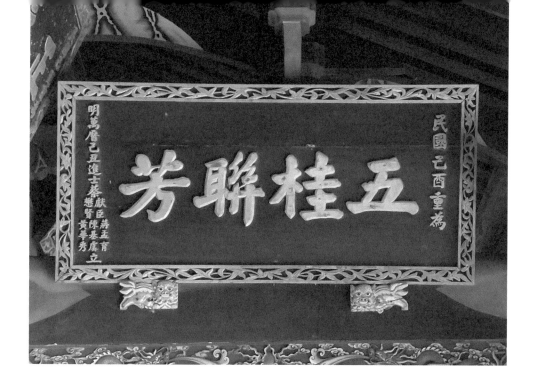

朱子祠的面寬三開間，單落，以木構架為主結構，屋頂為重簷歇山式，上半部是歇山和廡殿的形式，另外在屋簷下加一小簷形成重簷，讓屋頂顯得更為厚實。重簷牆壁由4根點金柱支撐，採用對稱式組成，4根點金柱之間設置了三通五瓜七架梁，在卵形斷面的通梁上設置瓜筒，瓜筒上再設斗、栱和樋，組成疊斗式的木構架。

文舉以外武績不凡

中梁架上懸掛了許多宋、明、清三代金門先賢的18方牌匾，除了前面提到的「八鯉渡江」和「五桂聯芳」，金門另外一句俗諺「九里三提督」的3位提督也名列其上。之所以會有這樣的說法是因為，瓊林到後浦間隔了9里

1 2　1.「八鯉渡江」意謂同一年金門有8人中舉。
　　　2.「五桂聯芳」表示同一年金門出了5名進士。（1.2.攝影／林韋聿）

路，後浦至古寧頭同樣是9里路，古寧頭到瓊林正好也是9里路，3個相距9里的社區分別在清代各自出了戰功彪炳的提督，他們分別是瓊林「參贊大臣」蔡攀龍、古寧頭「海邦著績」李光顯和後浦的「大海揚威」邱良功。3人的武功也讓金門人引以為傲，金門人並不是只會讀書，說起軍事，也頗有一番成就。

朱子祠保留了濃厚的中華文化氣息，牌匾由國學大師錢穆題字，祠內懸掛的朱子像為錢穆夫人胡美琦手繪。

祠門上所懸掛的對聯「似見尼山傳道日　猶聞鹿洞說經時」以篆文寫就，書者為孔子第77代孫孔德成。至於講堂，則陳列了朱熹以坐姿講學的銅像，銅像後面節錄〈太極圖說〉。

講學教誨，孺慕感念

講堂左側牆壁張掛了文舉榜與武績榜，一一列舉榜上有名的金門人，一文功一武功，右側牆壁則是博士榜，金門歷來的博士都在榜上，從國內到國外，還與時俱進更新到21世紀，最新一筆是2018年的資料。

	1
2	3

1. 朱子祠內部空間用色鮮明。（攝影／曾逸仁）
2. 三通五瓜七架梁所組成的木構架。
3. 講堂大殿景象。（2.3. 攝影／林韋聿）

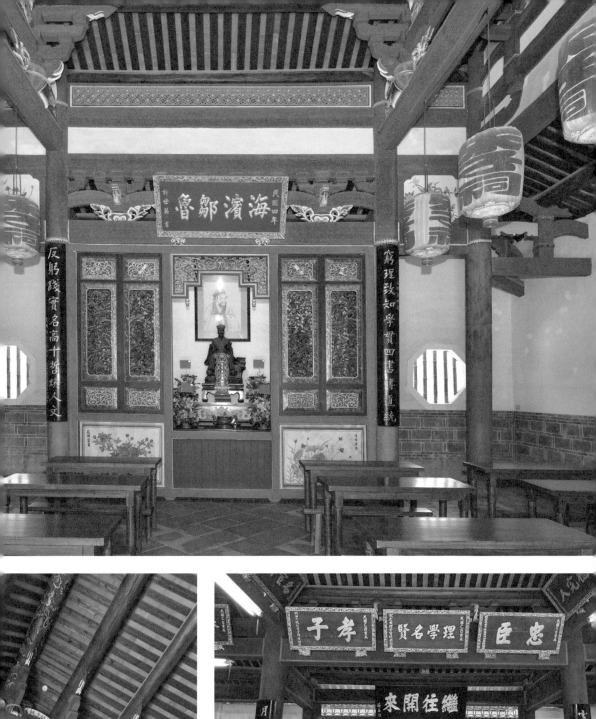

267

作為朱子曾經跨海教誨的海島，1968年中華文化復興運動期間，金門戰地政務委員會在浯江書院的講堂設立四書講座，定期研究《論語》，後來還增設文化講座，舉辦演講，頗有800多年前朱熹講學的味道。

除了金門，朱熹沒有到過臺灣的其他地方，這或許是朱子祠或是朱子信仰在臺灣並未普及的緣故。過去金門在科舉考試上的功名成就的確有一定成績，這讓金門人對朱熹有所感念，這股感念在金門形成了臺灣地區少見的特色文化。（林韋聿)

金門朱子祠參觀資訊

創建年代：1781年
主祀神祇：朱熹
地址：金門縣金城鎮朱浦北路36號
（浯江書院後方）

1. 高懸於朱子祠門楣上的門匾，是錢穆先生所題。內部有朱子雕像與畫像。
2. 朱子祠惜字亭。（1.2. 攝影／康鍩錫）

269

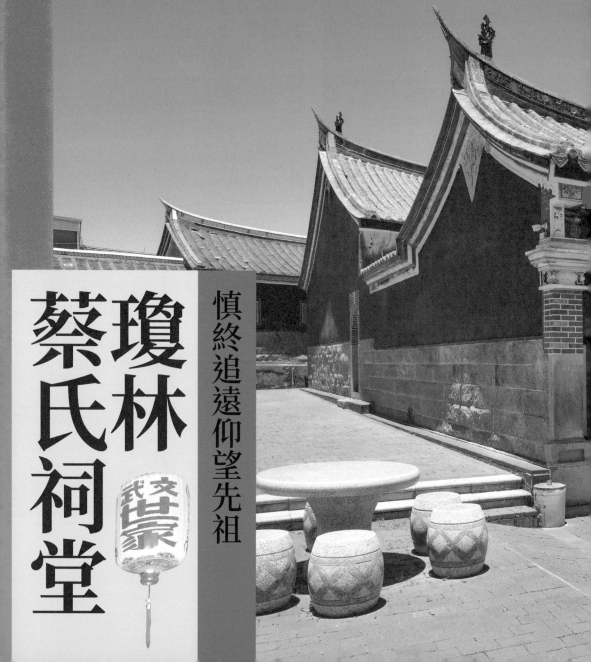

瓊林
蔡氏祠堂

慎終追遠仰望先祖

武世蔡
家

攝影／曾逸仁

走出金門航空站，跨上機車，立刻體驗在地勢平坦的金門風勢非常強勁，往北大約3公里，就是瓊林。瓊林位在啞鈴狀的金門島中間北岸，北面靠近海洋，附近有小山，山海之利兼備，曾經是人口稠密的地方。

御賜里名瓊林

瓊林舊名平林，因「地勢低平，所居多樹木，遠望森然若蓋而得名」。明代的金門文風鼎盛，人才輩出，尤其是平林一帶。「八鯉渡江之一」的舉人，「五桂聯芳」之一的進士蔡獻臣在考取進士以後，先是擔任刑部主事，之後調任湖廣按察使，再任浙江巡海道，升浙江按察司提學副使。天啟年間，福建巡撫鄒維璉因為蔡獻臣的學問純正，因此奏請皇帝「御賜里名瓊林」，從此，平林就變成瓊林了。

車行近瓊林一帶，大大的「瓊林」牌坊迎面而來，下方四個小字「御賜里名」說明這是皇帝賜名，瓊林人的自信與驕傲於此流露無遺。

先有功名而後立祠

目前金門的蔡氏主要可以分成兩大派，濟陽派和青陽派，濟陽派以瓊林蔡氏為主，隨著後裔興盛進而移居金門各地。瓊林蔡氏的始祖，可以追溯到五代時期從光州的固始縣移入福建，之後再經數次遷移，最後才落腳金門瓊林。瓊林蔡家最有名的大概是蔡宗德和蔡宗道兩家人，他們在科舉以及仕宦方面有可觀的成績。

蔡宗德在明嘉靖十（1531）年中舉，他的兒子蔡貴易在嘉靖四十三（1562）年考上舉人，隆慶二（1568）年考上進士，蔡宗德的孫子就是前面提到的蔡獻臣，萬曆十六（1588）年中舉，翌年再接著考上進士。祖孫三代都榜上有名，

瓊林社區邊界題著「瓊林」的牌坊。（攝影／林韋聿）

成為地方佳話。蔡守愚在萬曆十三（1585）年考取舉人，翌年再中進士，幾經拔擢，最後官拜二品，可以說是明代瓊林蔡家的巔峰。

瓊林蔡氏一族從明末已經是蔚然大族，自明穆宗隆慶二（1568）年到明思宗崇禎七（1634）年66年間，連登5名進士，以一個小小的社區來說實在是難能可貴。

在經濟條件有所改善和取得科舉名望以後，瓊林蔡家在建造宗祠方面可以說是不遺餘力，各家各房為了榮耀先祖，紛紛立宗祠。

瓊林村現存的祠堂一共有七座八祠，蔡氏家廟、大厝房十世宗祠、坑墘房六世宗祠、新倉下二房六世及十世宗祠、新倉上二房十一世宗祠、前庭房六世宗祠、藩伯宗祠等，其中在始祖蔡十七郎的住處，建了屬於大宗的蔡氏家廟，其他宗祠都是各房各自興建。這七座八祠、書院怡穀堂以及兩尊風獅爺整體被指定為國定古蹟「瓊林蔡氏祠堂」。

文武世家大祖厝與新祖厝

蔡氏家廟又被稱為大祖厝，建於清乾隆三十五（1770）年，木作精細，廟後有嵌入牆中的風獅爺一座，造型特殊。

格局為三殿式，即門廳、正堂、後殿，奉祀著瓊林蔡氏始祖十七郎考妣以及35位士宦鄉賢。歷代蔡家收到封贈的匾額也完整保留於祠堂中，可以看見「進士」、「將軍」、「振威將軍」、「文魁」等匾額懸掛在堂中。

眾多宗祠中最晚興建的是新倉上二房十一世宗祠，道光二十（1840）年，蔡蔚亭獨力斥鉅資興建。由於是最晚建成的宗祠，一般又稱為「新祖厝」。興建的蔡蔚亭經商有成，不僅對建築材料相當考究，新祖厝的正殿屋脊高度也超過村內其它宗祠，成為特色之一。此外，堂聯還請到了當時的書法名家呂世宜題字，「科甲慶蟬聯貴治宣猶祖若孫兩朝名宦」、「浙

蔡氏家廟門匾高懸，正堂高掛歷來受封贈的功名匾。（攝影／林韋聿）

黔揚駿烈明刑典試父而子繼世文宗」。

根據調查研究，蔡氏家廟與新倉上二房十一世宗祠這兩間宗祠的門神彩繪使用的顏料較為古早，自2017年起列為重要保存修護標的，陸續展開原樣保存修復計畫和彩繪復原臨摹案。

祭祖會餐凝聚族親

瓊林蔡家不僅蔡氏祠堂是國定古蹟，蔡家的特殊祭祖文化也獲得無形文化資產的認定。

瓊林祭祖可以分為墓祭和祠祭。墓祭是在除夕祭拜二世祖蔡宣義的墳墓，清明前一日在太武山翠谷掃祭五世祖蔡靜山、十三世祖蔡安所及十九世祖蔡攀龍三座先人的祖墳。

祠祭則是每年農曆二月初七和十月初六在蔡氏家廟舉行，稱為春、秋兩祭。祠祭儀式的一大特色是「奉祖出龕」，在行三獻禮之前會先將祖龕中供奉的35位先人牌位一一迎請出來，再依宗族輩份排序就位。

祭祀典禮結束後族親會餐，遵循古法料理，素有「瓊林宴」美稱。瓊林宴始於北宋，原本是中國古代朝廷為新科進士舉行的宴會，歷經元、明、清，延續至今。祭祀後會餐秉持祖訓「忠、孝、廉、潔」原則備辦餐食，以簡約為原則，有「長長久久」的麵線盤、「起家」的白斬雞，全雞，象徵有頭有尾，做事順利。還有「年年有餘」的蒸魚，以帶鬚大蒜希望子孫可以清清白白的蒜炒螺肉，最後則是意味「多子多孫，傳承久遠」的蒸芋頭，這5道固定的菜式象徵「五世其昌」。

金門瓊林聚落以聚落實體的空間為本，保留具有特色的無形文化資產，親身走一趟，一定感受得到兩種類型文化資產交織而成的魅力。（林韋聿）

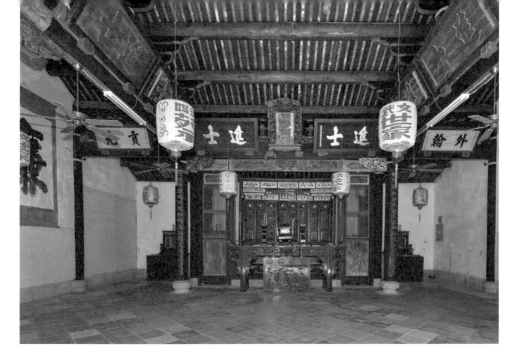

1	
2	
3	

1. 蔡氏家廟正殿為敞廳形式，木結構精美。
（攝影／曾逸仁）

2. 蔡氏的大厝房十世宗祠，門板塗黑漆不繪
門神，而繪紅底黑字聯。

3. 保存在蔡氏家廟中的「振威將軍」匾。
（2.3. 攝影／林韋聿）

瓊林蔡氏家廟參觀資訊

創建年代：1770年
主祀神祇：蔡氏先祖
地址：金門縣金湖村瓊林街13號
重要祭典：蔡家後人每年農曆2月初
7和10月初6在蔡氏宗祠舉行（稱為
春、秋兩祭）。

傳統廟宇建築小知識 康諾錫

本書收有27處國定古蹟的廟宇建築與1處教堂。以下整理多個詞條，作為閱讀本書的基礎。

開間 兩柱間的距離稱為「間」或「開間」，是建築正面的基本單位。常見的一開間，以土地公廟為主，而通常的大型廟宇以三開間居多，鹿港天后宮為五開間。原則上，等級愈高的神明，其建築格局有較多的開間。

三殿式 這是常見的廟宇格局，由三川殿（前殿）、正殿（大殿）、後殿組織而成。有的廟宇基地狹長，如台南祀典武廟，也有的呈日字形格局，如艋舺龍山寺。

多殿式 規模極大的廟宇，成為多軸的建築群，例如北港朝天宮。

山門 又稱牌樓，獨立於廟宇建築體之外並界定空間，其與三川殿通常隔著廟前廣場，如艋舺/鹿港龍山寺、南鯤鯓代天府等，皆有之。

三川殿 又稱前殿，廟的第一殿，通常最為華麗、裝飾最繁複，是廟宇藝術的表現重點。

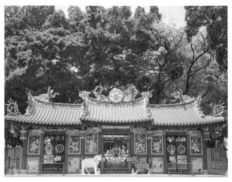

臺南開元寺的三川殿（攝影／江昺崙）

拜殿 或稱拜亭，多設於正殿前，常置有大香爐。

正殿 又稱大殿，是主祀神明的空間，廟宇空間基本以正殿主祀神為中軸，呈左右對稱。

後殿 位在正殿後方，是供奉陪祀神明的空間。

由鹿港龍山寺全景可看出廟宇的配置、格局。（攝影／康鍩錫）

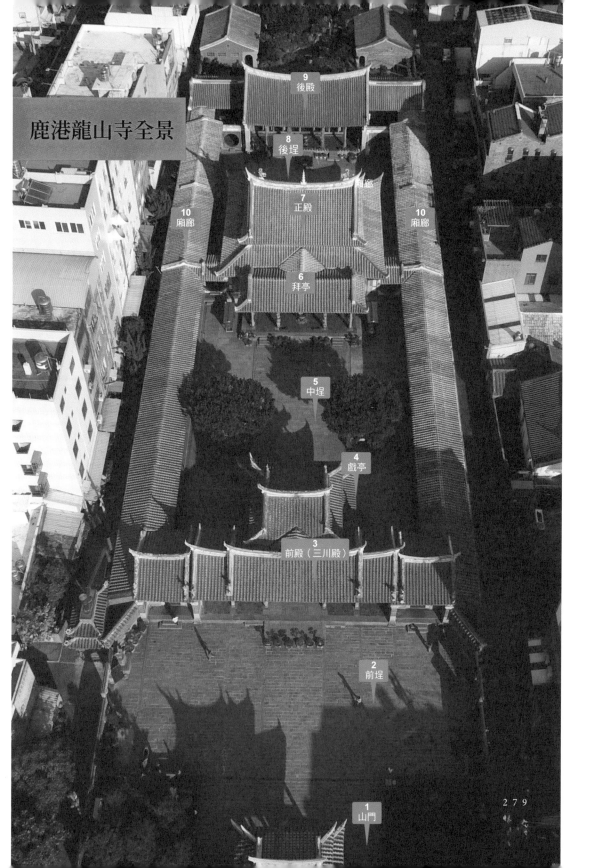

鹿港龍山寺全景

9 後殿

8 後埕

廂廊

7 正殿

10 廂廊

10 廂廊

6 拜亭

5 中埕

4 戲亭

3 前殿（三川殿）

2 前埕

1 山門

279

護室 又稱廂房，位在廟宇的左右對稱兩側，供奉陪祀神明或作為僧房或公務處，甚或為會館功能，後者如早期的淡水鄞山寺。

鐘鼓樓 一般設於對稱護室的屋頂上，左樓（龍邊）懸鐘，右樓（虎邊）吊鼓，「晨鐘暮鼓」是早晚課所必須。若有鐘鼓齊鳴，則是有重大祀典或貴賓駕臨。

大龍峒保安宮鐘樓（攝影／彭永松）

結構與構件 傳統建築中，若以人體來理解建築，梁柱架構是筋骨，屋頂是頭首，門窗、牆壁是身軀，臺基則是足部。建築的方式基本有穿斗式、抬梁式、擱檁式。建築物由下而上大致可歸納為：臺基、牆身、屋架、屋頂。

臺基 指地面以上、柱牆以下的基座，主功能為烘托建物外形、彰顯建物地位，並預防雨水漫入室內。

抱鼓石 又稱石鼓、石門鼓，是穩固門柱的構件，位在入口中門兩側。上部造形如鼓，鼓面多會刻上裝飾紋，下部則有臺座。

艋舺龍山寺山川殿前的抱鼓石。
（攝影／彭永松）

柱礎 也稱為柱珠、石球、柱礎，立於木柱之下，基本功能是防止木柱滲水或浸水，造型多變。

御路 又稱為斜魁，鋪設在正殿臺基前中軸線處，作為神明座轎專用斜坡道，上雕有雲龍圖案。

石堵 以石塊打造的重要牆面，由屋頂往下到臺基，可分為水車堵、頂堵、身堵、腰堵、裙堵、櫃臺腳等，並分段雕飾圖案。

龍柱 又稱蟠龍柱，置於正殿前，常常龍頭在下，尾朝上。早期龍柱直徑較小，近代逐漸變粗大，更顯繁麗。

棟架 由梁柱構成的屋架，為主結構。屋架部分，各式木作大小零件繁多，以結構材、裝飾材為主要區別。

員光 位於步口通梁下的長形木構件。除穩定梁柱，也常雕飾繁複的花鳥人物。

托木 又稱雀替、插角，位於大通下與柱之間的鞏固構材，常雕成鳳凰、人物等。

吊筒 又稱垂花、吊籃、花筒，是指懸在屋簷梁下，不落地的小柱，具有承接簷口重量的功能，末端常常雕成蓮花或花籃。

斗栱 「斗」與「栱」是傳統建築基本構件。斗是立方體構材，栱是承接斗的小枋材，分布在柱頭與梁枋上，作用是承接屋頂重量並傳遞到梁柱。

藻井 屋頂內，以斗與栱組成屋架，非常地絢麗奪目，是匠師展現高超的技藝。結構交錯繁複，可圓可方也可為八角形，又稱「蜘蛛結網」。

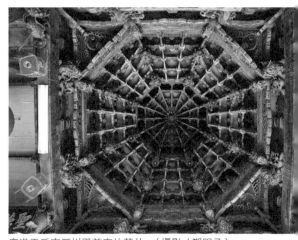

鹿港天后宮三川殿前廊的藻井。（攝影／鄭明承）

歇山 廟宇屋頂通常講求華麗，除基本遮風蔽雨外，還必須滿足等級地位所需的象徵，臺灣廟宇常見歇山頂，為具四坡式屋頂，前後有完整斜坡，左右只有部分斜坡，共9道屋脊。

三川脊 位於三川殿屋頂，通常分為3段，明間高而次間低，4道燕尾使屋頂增添華麗感。

中脊 又稱正脊，廟宇屋頂最高的屋脊。「雙龍搶珠或福祿壽三星」的裝飾常見於此。

山牆 又稱馬背，指建築物兩側上端像山形的牆壁。

裝飾 廟宇建築裝飾包含雕與塑，雕是石、木、磚等透過雕刻剔除，呈現出圓雕（立體雕）、透雕（鑿穿）、淺浮雕。塑是透過磁土、石灰、黏土等，經手捏成形，上釉後燒製，常見有交趾陶、泥塑、銅塑等。

石雕 石材重且耐久，常用於廟宇出入口，如臺基、臺階、欄杆、御路、抱鼓石、石獅、柱珠、壁堵等等。石雕著名藝師：蔣馨（泉派，代表作如臺南大天后宮、南鯤鯓代天府等）、辛阿救（粵東客籍，代表作如艋舺龍山寺的蟠龍柱、新竹都城隍廟石雕等）。

木雕 傳統建築以木匠為主力，大木匠如同建築師，掌握全局，小木匠又稱鑿花匠，負責木雕細作。運用得極廣，若為結構材，則只淺雕，若是輔助材，則可透雕。藻井、斗栱、托木、吊筒、員光、斗與斗座、神龕等，皆是。木作名師有：王益順（泉派，代表作如艋舺龍山寺等）、陳應彬（漳派，代表作如北港朝天宮、大龍峒保安宮等）。

交趾陶 低溫陶的一種，將陶土捏成中空狀，上釉之後燒製成偶狀或裝飾物，再黏合於牆堵、脊堵等處，極富空間裝飾性。

大龍峒保安宮正殿交趾陶龍堵
（攝影／彭永松）

泥塑 以鐵絲製作骨架定出雛形，接著以黏土、石灰滲入少許棉花纖維搗勻後，捏製塑形，再上粉底，漆上色彩。

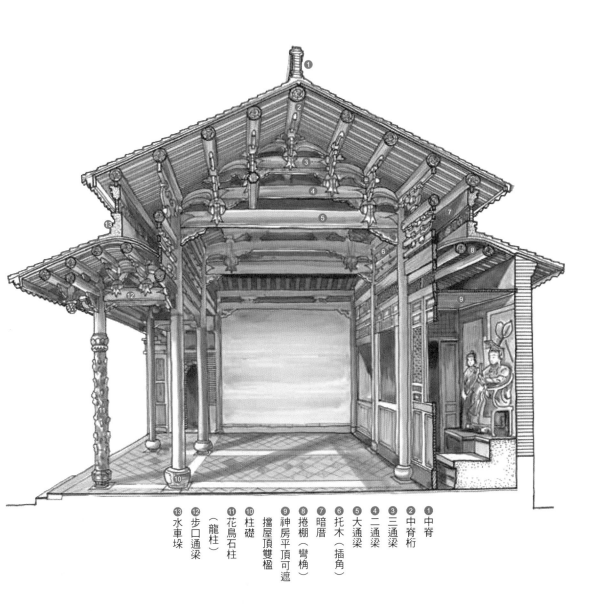

1 中脊
2 中脊桁
3 三通梁
4 二通梁
5 大通梁
6 托木（插角）
7 暗厝
8 捲棚（彎栱）
9 神房平頂可遮
擋屋頂雙楹
10 柱礎
11 花鳥石柱
（龍柱）
12 步口通梁
13 水車垛

艋舺龍山寺後殿縱剖透視圖

繪者：李乾朗／摘錄自李乾朗《直探匠心》／遠流出版公司

剪黏 又稱剪花，是鑲嵌工藝，常用於廟宇外部的裝飾，技法融合交趾陶與泥塑，裝飾材往往以鐵剪刀剪下碗片或陶片黏於表層，是南方建築常見裝飾特色，廟宇的山牆、屋脊等處可見。泥塑剪黏著名藝師：葉王（漳洲人，作品散見於南臺灣）、何金龍（粵東汕頭，作品多已不存）、洪坤福（泉州廈門人，曾參與北港朝天宮與艋舺龍山寺修建）。

陳玉峰彩繪「王羲之自樂圖」（局部）

彩繪 運用不同色彩漆料塗繪於木構件或牆堵上，畫出人物、鳥獸或圖案，除防腐外，也具裝飾作用。除畫在平面如門神，也可畫在立體物件，因此可分門神彩繪、梁枋彩繪、壁堵彩繪等。著名的彩繪藝師：陳玉峰（代表作如澎湖天后宮、臺南大天后宮。其子陳壽彝、其外甥蔡草如亦傳承衣缽）、郭新林（鹿港地區彩繪藝師代表，作品見於鹿港龍山寺與彰化節孝祠等）、潘麗水（父為潘春源，與陳玉峰同門，作品分布於大臺南地區，包括南鯤鯓代天府、白河大仙寺、臺南大天后宮等，無論門神或壁堵彩繪均精湛。）

碑 最常見就是石碑，但也有木質碑，常用來說明廟宇的建置與捐款紀錄。

匾額 通常主文精簡有力，左右署名頒贈者與年代，甚至會刻有皇帝印璽，古匾能印證廟宇創建年代與故事。

臺南孔子廟匾額（攝影／張怡寧）

聯對通常刻於門框與柱子上，字體包含行書、楷書、篆書、隸書，內文與落款往往能佐證當時的廟宇歷史。

對場 又稱對場作，臺灣廟宇興建，若為提早完工、解決規模龐大的工期壓力，或是人情考量，常由不同匠師各自負責設計施工。分區一般是以中軸線為界，左右「對場」施作，也有些是以前後殿來畫分，循著約定的寬度、高度與準則，競爭的雙方各自發揮。為了聲譽，兩方工匠都會盡心盡力表現精湛技藝，完工後的廟宇工藝精雕細琢，往往成為佳話，如大龍峒保安宮。

藝師與流派 臺灣的傳統建築藝師長期被稱為匠師、匠人，實則大多數已獲國家頒授民族藝師的榮譽，藝術成就備受稱譽，本書因而均以藝師稱之。藝師最初都來自福建與廣東，以漳州、泉州匠派為多，或有來自粵東。來臺發揮後，傳承與手藝各有不同，表現於建築式樣與裝飾細節。大致可分木作、木雕、石雕、交趾陶、泥塑、剪黏、彩繪等。

細看保安宮虎邊木雕，郭塔在作品上刻著「好工手不補接」，以及在旌旗上「國興街匠人郭塔作」，對自家作品極為自豪。（攝影／康鍩錫）

參考書目

一般書目

王浩一，《在廟口說書：每一個歷史場景，都有一個精彩臺灣故事的時空膠囊》，臺北：心
　　靈工坊，2008。

王浩一，《漫遊府城：舊城老街裏的新靈魂》，臺北：心靈工坊，2012。

王御風等，《眾志成城》，高雄：高雄市政府文化局出版，2018。

成大建築系，《臺南市二級古蹟開基天后宮調查研究及修護計畫》，臺南：臺南市政府，
　　1996。

吳建昇，《北極殿》，臺南：臺南市政府文化局，2017。

吳蘭梅總編輯，《彰化縣國定古蹟聖王廟調查研究暨修復再利用計畫》，彰化：彰化縣政府
　　文化局，2014

呂理政主編，《帝國相接：西班牙時期台灣相關文獻及圖像論文集》，臺北：南天書局出版，
　　2006。

李奕興，《台灣的龍山寺》，臺北：遠足文化，2006。

李乾朗，《北港朝天宮建築與裝飾藝術》，雲林：北港朝天宮。1996。

李乾朗，《旗後砲台》，臺北：雄獅出版，2001。

李乾朗、俞怡萍，《古蹟入門（增訂版）》，臺北：遠流出版，2018。

林永村、林志浩，《笨港：一個古老港口的歷史與文化》，雲林：笨港文化事業有限公司，
　　1995。

林承緯、黃偉強，《北港進香：往返台灣人心靈原鄉的宗教旅程》，雲林：雲林縣政府，
　　2020。

翁佳音，《大台北古地圖考釋》，臺北：臺北縣政府文化局，1998。

高凱俊，《臺灣城殘蹟》，臺南：臺南市政府文化局，2014。

國立臺南藝術大學古物維護所，《臺南市二級古蹟北極殿壁畫彩繪調查研究計畫》，臺南：
　　國立文化資產保存研究中心籌備處，2006。

基隆市文化局，〈國定古蹟大武崙砲台調查研究補遺計畫〉，基隆：基隆市文化局，2013。

基隆市政府，《基隆大武崙砲台修復工程工作報告書》，基隆：基隆市文化局，1990。

康原，《彰化縣第一級古蹟導覽1彰化孔子廟》，彰化：彰化縣政府文化局，1999。

康鍩錫，《台灣廟宇深度導覽圖鑑》，臺北：貓頭鷹出版，2014。

康鍩錫，《台灣老花磚的建築記憶》，臺北：貓頭鷹出版社，2015。

康鍩錫，《台灣古建築裝飾深度導覽》，臺北：貓頭鷹出版社，2015。

康鍩錫，《台灣廟宇圖鑑》，臺北：貓頭鷹出版社，2004。

張界聰，《廟宇覺旅：走訪台灣十條心靈朝聖路》，臺北：天下雜誌股份有限公司，2020。

許佩賢，《攻台見聞：風俗畫報‧台灣征討圖繪》，臺北：遠流出版，1995。

郭喜斌，〈西濱明珠麥寮拱範宮拭塵記〉，《第十屆雲林文化藝術獎／文學獎得獎作品輯》，
　　　雲林：雲林縣文化局，2011。

郭喜斌，《再聽臺灣廟宇說故事！》，臺北：貓頭鷹出版社，2011。

郭喜斌、林敏雄《麥寮拱範宮建築＆裝飾藝術》，雲林：麥寮拱範宮第六屆管理委員會，
　　　2006。

陳彥仲，《國定古蹟鳳山龍山寺修復工程介紹 (2005-2007)》，高雄：高雄縣政府文化局出版，
　　　2009。

傅朝卿，《台南市古蹟與歷史建築總覽》，臺南：台灣建築與文化資產出版社，2001。

傅朝卿，《圖說臺灣建築文化史：從十七世紀到二十一世紀的建築變遷》，臺南：臺灣建築
　　　史學會，2019。

傅朝卿主編，《古風‧古蹟‧古城：臺南市文化資產大展城鎮風貌展品圖錄》，臺南：臺南
　　　市文化資產保護協會、臺南市立文化中心，1998。

曾吉連，《全臺祀典臺南大天后宮簡史》，臺南：全臺祀典臺南大天后宮簡史，2012。

游永福，《尋找湯姆生：1871 臺灣文化遺產大發現》，新北市：遠足文化 2019。

黃文博，《南鯤鯓代天府王爺進香期》，臺南：臺南市政府文化局，2013。

黃文博，《南鯤鯓代天府古進香團之研究》，臺南：南鯤鯓代天府管理委員會 2012。

黃振良、陳炳容，《前人的足跡：金門的古蹟與先賢》，金門：金門縣文化局，2009。

黃健敏，《貝聿銘的世界》，臺北：藝術家，1995。

黃福森，《走向古道，來一場時空之旅：尋訪 33 條秘境古道，了解你不知道的台灣歷史故事（北
　　　台灣篇）》，臺北：時報出版，2016。

楊仁江，《澎湖縣清末四大古砲臺歷史研究》，澎湖：澎湖縣政府文化局出版，2010。

楊仁江建築師事務所，《五妃廟修護工程工作報告書》，臺南：臺南市政府，1998。

楊飛、許明珠，《府城歷史古蹟與建築：一級古蹟》，臺北：文津出版社，2008。

葉振輝，《旗後砲臺歷史研究》，高雄：高雄市文獻委員會出版，2001。

詹伯望，《大臺南市文化資產特展圖錄》，臺南：南市文資協會，2011。

彰化縣文化局，《彰化縣第 2 級古蹟導覽叢書 4 彰化元清觀》，彰化：彰化縣政府文化局，
　　　2008。

彰化縣文化局《彰化縣古蹟導覽叢書：彰化聖王廟》，彰化：彰化縣政府文化局，2011。

彰化縣政府文化局，《國定古蹟彰化孔子廟管理維護計畫》，彰化：彰化縣政府文化局，2019。

歐陽泰，《決戰熱蘭遮：歐洲與中國的第一場戰爭》，臺北：時報出版，2012。

蔡侑樺，《原臺灣府城城門及城垣殘蹟》，臺南：臺南市政府文化局文創科，2017。

蔡相煇，《北港朝天宮志》，雲林：北港朝天宮，1995。

鄭晴芬，《清代鳳山縣新舊城的比較研究》，新北：花木蘭出版，2013。

閻亞寧，《嘉義市歷史建築原嘉義城隍廟戲臺(林宅)修復再利用計畫》，嘉義：嘉義市文化局，2011。

戴震宇，《圖說台灣古城史：烽火三百年的台灣築城歷史與砲台滄桑》，新北：遠足文化，2014。

闞正宗，《物華天寶話開元：臺南市二級古蹟開元寺文物精華》，臺南：臺南開元寺，2010。

其他

Will Lu，〈我們需要怎樣的軍事古蹟觀光？〉，想想論壇，2019.12。

基隆市政府，《基隆古蹟情懷》，網站。

曾煒程，〈鳳山縣新城地景發展之研究〉，嘉義：國立嘉義大學史地學系碩士論文，2013。

許美策，〈二沙灣砲臺（1840-1895）之再考與補遺〉，《臺北文獻（直字）》，（2017.03），頁 133-179。

澎湖天后宮，〈開臺澎湖天后宮簡介〉（2007）。

澎湖國家風景區管理處，〈澎湖烽煙的故事〉（2015）。

宜蘭縣政府，〈蘭陽地區二戰軍事遺構群歷史再現計畫〉，2021。

國家圖書館出版品預行編目 (CiP) 資料

寧靜時光：療癒走訪全臺 28 處宗教國定古蹟 /
江昺崙、呂鴻瑋、林韋聿、黃偉強、張怡寧、
鄭明承作 . – 臺中市 : 文化部文化資產局 , 2022.09
304 面 ;17x23 公分
ISBN 978-986-532-664-7(平裝)
1.CST: 古蹟 2.CST: 宗教建築 3.CST: 臺灣
　　733.6　111014725

寧 靜 時 光

療 癒 走 訪 全 臺 2 8 處 宗 教 國 定 古 蹟

出版單位 / 文化部文化資產局
發　行　人 / 陳濟民
行政策劃 / 吳華宗、粘振裕、林滿圓、陳柏欽
行政執行 / 鐘郁演、廖玲漳、葉秀玲
地　　　址 / 40247 臺中市南區復興路三段 362 號
電　　　話 / 04-22177777
網　　　址 / https://www.boch.gov.tw

作　　　者 / 江昺崙、呂鴻瑋、林韋聿、黃偉強、張怡寧、鄭明承
　　　　　　（ 按姓氏筆劃排序 ）
企劃製作 / 蔚藍文化出版股份有限公司

中華民國 2022 年 9 月初版一刷
定價 / 350 元
ISBN / 978-986-532-664-7（平裝）
GPN / 1011101358